佬文青的藝述

李偉民

傷序

　　新書要出版，還是最近的第二本，擔心的不是文字的好壞，反正寫好了，塵埃落定。憂慮的是書賣得失色，老闆「天地」要虧本。這年頭，唉，電子時代，文字都是不賣錢，讀者瀏覽也不用付錢，管你花拳繡腿，還是武打冠軍，都要面對「紙文」漸漸被「網文」吃掉淘汰。我最近從「博客」（blogger），變化為「關鍵意見領袖」（key opinion leader），我下一個身份和稱謂，又會如何被時代改造？

　　香港作家的前途，如飄雪般悲涼，但並不要緊，最重要的是「天地」這般好心腸的出版商，不該在網絡年代，患染傷寒。願它永遠如雪人，在星冷的北極，陪伴着我們這些前景未明的作家，一起觴詠玩樂到下世紀。

　　在出版界的冬天，特別感謝一位不願意透露姓名的朋友，她的支持，促成了今次新書的出版，銘記。

李偉民

二〇一八

目錄

藝文寄語

法律導語

影畫新語

第一章

藝文寄語

商界要支持文化藝術

在香港，「創意經濟」慢慢在增長，但是始終是「供應側」大於「需求側」，有些文化藝術工作者吃好飯，有些仍要吃稀粥，看實力和運氣吧。例如作家出書、歌者出唱片，他們都要自資一部份費用，出版社和唱片公司才願意負擔商業風險。大環境不好，投資者只好縮手縮腳。

供求生態既然仍是不平均，只好希望商界對文化藝術支援一下，補充需求量的不足。我是國際名畫展銷會 Art Basel 的法律顧問，眼見他們的贊助商愈來愈多，當然替他們開心，但是，這不代表香港的商界支持文化藝術，他們只是支持「名牌」，支持「國際品牌」，本地的文化藝術工作者，很多得不到這些厚愛的。舉例，在房地產放置藝術品，最早這樣做的是太古地產和香港置地，他們在 80 年代已經開始，不過，他們購買的，主要是外國藝術品，故此，有人說他們這樣做，其實也幫不了香港本地的藝術發展多少忙。

目前，商界支持藝術，可能有不同的動機，但是，只要支持到香港藝術文化的發展，總是好事。

港麗酒店的中菜廳叫「金葉庭」，80 年代起，金葉庭掛了幾幅很美麗的畫，近年不見了，我問經理，他說這些畫變了名畫，非常名貴，故此要收起來。坦白說，香港以前叫做「文化沙漠」，現在藝術有價，是一件好事。

旺角康得思酒店及朗豪坊，從 2005 年開幕至今所收藏的藝術品，包括畫、雕塑、裝置藝術，現在都升了值，他們名貴的藝術品有些隨便放在路邊，給市民免費觀賞。地產項目有了藝術品，既可裝飾地方，也可以使物業升值，而藝術品本身也會升值，真的是「一舉三得」。

在我多年推動文化藝術的經驗中，也看盡不少百態，抽一些故事和大家分享：

有些本地的地產公司，隨便買了一些疑似大師的「廉價行貨」，放在寫字樓大廈的大堂，這些「熟口熟面」的作品，應該從泰國的 「Sunday Market」 買回來，這些工廠式生產的貨物，根本和藝術無關，更和本地藝術無關。有一個商場，男女廁都掛了一些從深圳大芬村買回來的「A 貨名畫」，可能遭到譏笑，最近這些畫也不見了。聽過一個故事，有某商企只是捐了一筆小數目給藝術組織，卻要求藝術組織在他們的店舖舉辦活動。

商場也經常有一些支持藝術的項目，可是，我也聽到一些藝術家投訴，部份商場要求多多，例如「哎喲，這個表演太藝術了，吸引不了商場的遊人」、「你們的畫在展覽後，可否送數張給我們公司掛？」、「這項目去年做過了，如果今年再做，給你們的津貼便要減少」。

現在，觀塘、九龍灣、長沙灣有些新落成的商業大廈，個別的地產商向藝術家招手，叫他們擺展覽，可是，問題又來了，有了地方，但是攪一個畫展，動輒花數萬元，經費又從何而來？問他們拿點津貼，商人也會拒絕。這些人的動機真有問題，好像想免費找來藝術品，不付分毫放置大堂，還希望定期更換主題，這些生意人，其實是機會主義者。

有些商業機構贊助畫展，卻要求畫家邀請官員、名流、名人或明星出席，第一，邀請這些 VIP 不容易；第二，就算他們來了，但是風頭卻蓋過藝術家，真的「妹仔大過主人婆」。

有某公司找一個藝術家做展覽，條件是畫家要為公司的同事開一個免費畫班，好離譜。

又有某畫廊為畫家安排展覽，邀請嘉賓吃飯，可是名貴酒宴卻是由畫家「埋單」，苦了這位已經賺錢不多的畫家。

有一位音樂人想和電視台合作，開辦一條古典音樂頻道，可是電視台作為賺錢的商業機構，竟然不願意承擔費用，卻要音樂人向其他的藝術基金申請撥款，以維持這個頻道的運作。

最近，某公司出版社區雜誌，叫文人供稿，以為是好事，原來他們找作家給他們供稿，而這些稿件只是作為「徵文比賽」的參賽作品，作品刊出後，要得到冠軍，才可以有獎金稿費，你說是不是「搵笨」。

我們主辦文化藝術活動的時候，想電視台和報紙多些採訪，電視台說他們只有新聞、運動和娛樂隊，沒有文化藝術隊，故此未能派人報道；而報紙則說他們的副刊，只有「生活版」，沒有「藝術版」，故此沒有人可以派來。是故，如藝術活動有明星到場助陣，才有娛樂版的記者來訪問（但只是訪問明星，不是訪問藝術家），如果沒有明星，則一般來說，只有小貓三數隻記者來採訪藝術活動，已經是萬幸。

在外地，凡大力支持文化藝術的企業，被稱為「文化企業」，故此希望香港的商人，真心也好，背後有商業企圖也好，多些站出來花點錢，支持一下文化藝術的活動，提升自己在香港的「文化企業」形象吧。

香港要成為文化藝術創業的聚散地

我有幸和泰國文化部長在香港見面。在他眼中，香港在推動文化藝術創意方面，既有系統，也很出色（有時候，當局者迷，香港人卻忽略了自己的優勢），他覺得我們在「軟實力」方面，是走在前面的。他讚揚香港貿易發展局（HKTDC）的香港國際影視展（FILMART）非常成功，他們泰國今年也開始「試水溫」，泰國電影公司在 FILMART 開始「擺攤」，發覺效果顯著，泰國的電影今次通過 FILMART，也增加了出口的機會。這番說話，我聽得很感動。FILMART 始於 2007 年，在第一屆的 FILMART，我當了他們一些法律事情的顧問，記憶中，當年的檔攤不到 80 家，但今年已是 800 多家，成為世界三大的電影商節：其他兩個是法國康城和 AFM（American Film Market）。

泰國文化部長說：「未來世界發展，是每一處地方都要發展自己的「軟實力」（soft power），如文化、藝術、創意、科技等等，大家看看韓國的成就便知道！」

他說得對，在當天晚上，我參加了國際唱業協會（香港會）有限公司（IFPI）的「香港亞洲流行音樂節」（Hong Kong Asian-Pop Music Festival），在灣仔會議展覽中心舉辦 7,000 人到場的亞洲歌星歌唱比賽（由中國內地、香港、台灣、日本、韓國、新加坡、泰國和馬來西亞，共八個亞洲國家派出專業歌手競賽），除了香港歌手李克勤作為表演嘉賓佔了主場之利，得到觀眾大聲歡呼之外，最受歡迎的歌星，與過去很多年一樣，都是韓國隊，唉，

歌星是他們的軟實力出口，當韓國的 B1A4 一出場，全場起哄「嘩嘩嘩」叫個不停，韓星真像魔法師……

那麼，香港如何發展我們的文化、藝術、創意的「軟實力」？香港地方少、人口少，故此人才比例上也相對少，如想和韓國一樣，重點力量放在「出口」，並不現實。以韓國為例，他們每年「生產」的星星（包括為數眾多的 boy 及 girl bands），往往過百人，故此，香港不能只靠外「推」（push），同時我們要內「拉」（pull），即把外面人拉來香港「聚散」。你看：連泰國文化部長都要來香港參觀 FILMART，這些在香港本土發生的文化、藝術、創意活動，多麼吸引外面的人來。

「拉」的要素，便是要把香港成為「聚散地」：外人到訪香港，可能進出是為了來「交易」，也可能進出是為了來「交流」。「交易」產生經濟，「交流」產生活力：而經濟可以改善香港人的生活，活力可以提升香港的地位；前者讓香港人賺錢，後者鞏固香港的國際吸引力，為香港的長遠發展，提供了穩固的基礎。

所以，我堅定不移地相信，如果香港要發展文化、藝術、創意的軟實力，一定要打造下面 4 方面的平台：

（1）人才和「產作品」的培養平台

（2）文化、藝術、創意的交流平台

（3）上述「產作品」的宣傳發放平台

（4）這些「產作品」的交易平台（看看香港每年的藝術拍賣會的經濟成果，便知道它的厲害），藝術工作者也要吃飯，故此，藝術經濟是必須的。

關於第一點，即人才和產品的平台，香港這方面的打造是最不足夠的，第一，香港地少租金貴，所有「工作室」在這情況下，

都很難起步，又是老土的説一句，希望有更多的土地供應，支援創意人才；第二，要鼓勵外面人才，來香港和本地人才合作，所謂「雙木成林」，創造更多的人才活力。

關於第（2）、（3）、（4）點，香港已經不錯，現在最急需的是鼓勵商界，投資在這些文化藝術創業的新工業；第二，除了現在因為 Art Basel 所帶動的所謂「3 月藝術月」以外，可以在每年，再來多一至兩個大型文創活動，則成果會更豐盛。

有人問：「亞洲各國也不笨，如果他們急起直追，在香港發展文化、藝術、創意，我們有優勢嗎？」香港當然有優勢，而且不利用這些客觀優勢，我們才是笨蛋。香港擁有下面 11 項優勢，是別的地方要競爭或取代絕非容易（如果容易，Art Basel 一早已給別的國家搶走）：

（1）沒有外匯管制，交易自由

（2）在香港藝術創業展貿交易，稅局絕少為難

（3）這裏思想自由，「產作品」可以開放地處理及交流，政府不會禁止或阻礙

（4）香港沒有文物法或文化藝術品特別報關手續，故此限制較少

（5）商業行為以西方社會慣常做法為準則，大家都明白

（6）司法獨立，擁有法治，交易受到保障

（7）我們是「雙語」（中英）地方，交易及交流都方便，試想想，如果是日文或韓語，全世界人士容易溝通嗎？

（8）香港處於亞洲中心，交通現代及方便

（9）我們有國內龐大市場作為後盾（FILMART 的成功，主要也是因為國內市場的發展）

（10）我們中西、新舊合璧，許多外國人覺得香港充滿文化魅力，我知道很多藝術家愛死深水埗、筲箕灣、西環等老區

（11）香港擁有一大群人，在外國成長或受教育，他們絕對明白外國人在文化、藝術、創意上，想甚麼、要甚麼，當然容易和外國人建立互信。

除了舊經濟、舊實力，我們既然擁有上述 11 項有利條件，除了目前的藝術拍賣交易作為主要的經濟力量，我們同時應該發展其他方面的文化、藝術、創意等「軟實力」。當泰國文化部長也欣賞稱讚香港，我們香港政府，以至香港人，還等甚麼？大家一起加油，把香港建設成文化、藝術、創意之都。

香港要發展創意教育

在未來社會，競爭力不再是打低對手這般簡單，而是打低自己，創造出「能人所不能」的新東西，故此，將來社會和經濟的發展，都需要創意，創意是未來的生命力。

「創新及科技局」在 2015 年成立，至今差不多兩年，很多東西仍是未見成效，市民期待非常。不過，香港在推動「創新科技」（Innovative Technology）之餘，更加急切、更加基礎性、更加影響整個大香港的：是儘早在社會、政府、企管、學校、各行各業推行「創意教育」（Creative Learning）。

有一家大機構，公司規定上上下下都要「再教育」，參加「創意領袖」（Creative Leadership）的課程，因為全世界都講大師 Peter Thiel「從零到一」（From Zero to One）的理論：過去，只專注擴張式的「市場佔有率」遊戲已過氣，「敵不動，我不動」理論更加過氣，任何企業如不「再生」（Rejuvenation），只會面對「衰落」（Degradation）。「創意」帶來的好處是創造了新的制度、新的事物、新的產品、新的機會，這新一種「從無到有，從 0 到 1」的思維，代替了舊的「從寡到眾，從 1 到 n」的舊時代，只有創意創新思維，才會為社會帶來進步和財富。

香港過去二、三十年，最「失敗」是那些在政府、企業、機構各單位的高位人士自鳴得意，以為一切可以食老本，天天依然故我，在崗位上揮動一下金手指，修修補補，老爺車還是可以愈走愈勁。過去做管理階層的很喜歡用一個名句，那句話便是「If it

works, why fix it?」（如果仍然用得着，為何改變？），他們不明白現在的創意改革，是要避免下一波所面對的衰亡挑戰。所以，今時今日，仍然有香港人妄想「食老本」，只玩「市場佔有率擴張」的遊戲，或「打敗了對手，便可以休養生息」等的心態，絕對是要不得。

「創意」的定義有很多，我最喜歡 Dr. Seuss 所説：「Think left and think right. Think low and think high. Oh, the thinks you can think up if only you try」（想左想右，想上想低，只有多方向思考才出到好主意）。

未來，具創意的人才可當領袖，只有這些人可以推動香港的進步，因為他精於思考、主意豐富、勇於嘗新、擅長解決問題、創造新事物。具有創意的人，可以把創意思維應用於各行各業各崗位，帶動自我改良和更新，無論在管理、政治、法律、經濟、教育、醫療方面，都會貢獻很大。

今天的香港，大家説開展「科技創新」的時候，有沒有同時在學校、機構、政府以至整個社會推行基本的「創意思維教育」，故此，如只談創新科技，絕對只是單腿跳高，高極有限。現今的創意思維教育，基本包含 5 種過程：

（1）強烈好奇心，吸收新事物
（2）分析、思考、判斷
（3）提出新想法
（4）客觀辨證新想法
（5）開放包容態度去接納新事物，勇敢地執行新的改變

不過，當大家看看身邊有多少個「自滿者」、「古老石山」、「懶人」、「懷疑論者」？他們談起「創意思維」便會「嘴藐藐」，

你就知道在香港講創意的困難重重：過去的成就，特別是財富的成就，今天卻成為香港人創意創新的絆腳石。

我們以前唸中學，只分文科（Arts）和理科（Science）兩種。在 90 年代，加進了商科（Commerce），在今天，我們的教育制度要像外國一般，加入第 4 主流學科，即是「創意科」（Creative Stream），讓年輕人早一點有創意思維和實踐經驗。

現在，大家提倡「STEM」主流（即科學（Science）、科技（Technology）、工程（Engineering）、數學（Mathematics），但是許多專家指出這個「STEM」是不夠完整的，必須加進 「A」即藝術（Art），要變成 「STEAM」。因為藝術文化是所有創意思維之源頭，小孩子要從小接受有關的薰陶，才可以加強他們的好奇心、擴闊人生的視野、鑑評的品味。所以，不能期待年輕人只是讀完幾年大學的設計、工程學科，便可以脫胎換骨，成為優秀的創新科技家。大家看看歐洲、美加的教育，便清楚這一點，孩子只有幾歲，學校便安排他們去博物館、閱讀文學、觀賞藝術表演，做好創新創意的基本教育。

所以請大家深思一下，當我們忙於為令人趨之若鶩的「創新科技」去大力推動的時候，可不要忘記同時為這「創意」的重要基建，推動一下全民教育吧！

要拯救香港的流行樂壇

從 90 年代起，我為商業電台主持法律節目，每年，電台都請我看他們的樂壇頒獎典禮。近年，我的節目停了，他們依然邀請我去看，是我每年一月一日的好節目。

去年，這頒獎典禮和張學友演唱會撞期，張學友演唱會依然是一票難求，因為國內湧了大量朋友來看，而我卻選擇去這頒獎典禮，支持本地樂壇。當天晚上看到連「獨立音樂」（Indie）也要當樂壇主流，哪能不唏噓？名作家李碧華也看了這典禮，她在文章說：「⋯⋯ 以前的歌手歌星偶像，各有型格，各具實力和魅力⋯⋯實至名歸，他們那份驕傲、霸氣、光輝，俱往矣，新一代樂迷真慘，池中無魚要『揑』這樣的蝦仔。」

商業電台這頒獎典禮的製作依然精美有型，可是香港樂壇真的大江東去，年年拿獎的都是陳奕迅、容祖兒，差不多超過十年了，其餘的得獎新人歌手，出現了一年，但是過了一年半載，像「試用期」滿，又消失了。

歌星上台拿獎，對白都是充滿悲涼、自嘲、無奈：

（1）「唱片監督、作曲人、作詞人、編曲人，只餘下數人」

（2）「廣東歌的創作和創意都受到局限」

（3）「我們是『生不逢時』的一代音樂人」

（4）「樂壇敲起喪鐘」

（5）「賺錢不多，要姐姐做兼職為我這歌星交租」

（6）「歌手除了開演唱會，再沒有機會在其他 show 唱歌」

（7）「做唱片的預算很少，可惜，唱片最後都虧蝕」

（8）「香港唱片店從 93 家跌至 25 家」

（9）「網上賣歌，要有一千萬下載，才夠獎金，不用蝕本」

（10）「MV 放上 You Tube，只賺得數百元」

看到的都是哀鳴遍野，大家喊「慘慘慘」！

香港樂壇鼎盛的 80、90 年代，火紅得難以想像：譚詠麟、張國榮、林子祥、劉德華、張學友、黎明、郭富城、李克勤等等一起參加頒獎典禮爭「最佳男歌星」大獎，那邊廂是甄妮、徐小鳳、梅艷芳、葉蒨文、林憶蓮、陳慧嫻爭「最佳女歌星」大獎，連王菲、鄭秀文還未可以「插針」呢！今天的狀況，真的叫人傷心落淚。當然，「死因」複雜：市場變化、科技變化、生活變化、地球變化 …… 種種原因，大家都心知肚明。總之，「愈窮愈見鬼」，行業賺不到錢，留不到好人才，於是沒有好的作品，更沒有聲色藝全的歌星，首首都是差不多的 K 歌，觀眾於是走得更快，造成「惡性循環」。

那麼，這個「死況」應該如何救治？我商界的朋友，他們是典型的「香港仔」，他們說：「任何行業，死便由它死吧，難道政府要拯救死去的塑膠花業？假髮業？養豬業？」這說法其實是很沒有水準的：一處地方的音樂發展，其實是關乎當地人的人文情懷和文化修養，甚至是一個地方的「軟實力」和「軟武器」，怎可以和假髮，塑膠花相提並論呢？

要處理香港流行樂壇的苦況，首先要問，我們要「振興」香港的流行樂壇到底是為了甚麼？

（1）讓香港人自己的音樂在本地依然流行，豐富我們的本土文化生活？

（2）讓香港人的音樂成為我們的城市文化「軟實力」，輸出其他國家和地區？

（3）讓香港的流行音樂工業重新在本地及境外興旺，創出經濟收益？

當我們尋求答案時，往往以為（1）、（2），（3）可以共存？這絕對是天真的，「世事兩難全」，這是很多事情的矛盾真相，舉例來說，如果是為了（3），即經濟收益，現實是如果只有生產「普通話歌」，才可以打進國內市場，那麼我們應該打造「普通話流行歌星」嗎？但是，如果這樣做，又會違反上述（1）和（2）的意義，政治極不正確，怎辦？

另一方面，如果只是為了（1）（即豐富港人文化生活）及（2）（即分享香港文化實力），我們又大可以不必依靠流行音樂，因為香港本身的文化藝術有十多類品種，包括繪畫、話劇、戲曲、管弦樂等等，為何要花費大量的人力物力去扶掖其中一塊在死亡中的「娛樂事業」呢？特別是基本上，它是一盤生意？

所以，容許我大膽說一句，要振興香港流行音樂這事情，目標應先確立為了經濟的目的，即（3），然後（3）才可以間接帶來（1）和（2）的得益，最後，大家要有心理準備：香港目前的流行音樂工作者未必是唯一的受益人，但是一定可以間接獲益。

當然，如果業界沒有共識，那政府以至整個社會來協助拯救這工業也作用不大，況且，政府更不會左右業界有某種方向或想法。所以，最重要是業界有些「有心人」走出來，一起公平、務實、明智地探討在香港市場萎縮的時候，如何針對問題，哪些是攻？哪些是守？哪些把它展縮？有策略地發展一套「救亡」的大計，然後當業界財政資源不足的時候，政府如何加以協助？

如果，業界認為香港流行音樂工業有本錢重新上路，成為亞洲區一個「有容乃大，兼收並蓄」的流行音樂生產或貿易基地的時候，則第一件事要做的便是摒除「排他性」。因為香港的市場太小，很難再產生吸引投資者的經濟效益，故此，必須和「音樂大市場」的地區及持份者合作，相信如果我們再「單打獨鬥」下去，註定不行（你看連荷里活都要和中國合作！）。然後，政府在這合作基礎下，同時撥出一定的資金去支持，則在這三方的合作下，可以讓香港參與一條「流行大市場」的生路。否則，本地投資者蝕到怕怕，而大歌星無暇扶持後輩，自己忙於在外面「搵食」，我們再攪甚麼本地流行音樂交流活動、頒獎典禮、歌唱比賽、歌星兼職電視藝員等等，都救不了一個只注重「本土化」的香港流行音樂工業，那我們也只好繼續在每次頒獎典禮上嘆氣吧。

年輕人如何接觸視覺藝術

聽說去年奧斯卡最佳電影《月亮喜歡藍》（Moonlight），可能由於題材敏感，在新加坡被禁了，有沒有人知道是否屬實？

大家看看香港是多麼開放及包容的城市，國際級的「香港巴塞爾藝術展」（Art Basel）的展覽中，有被奪去翅膀的全裸男嬰天使、列寧、毛澤東、金日成和胡志明躺在水晶棺內長眠不起、有充滿性具的油畫，這些作品如果在亞洲其他國家，一定被禁，你看，應該要為我們城市的自由而驕傲。

聽說 Art Basel 近年的入場人數，都能維持在數萬之多，全世界（特別是亞洲）的藝術愛好者都湧來香港「朝聖」，航空、酒店、旅遊、運輸、保險業都乘勢帶動起來。我擔心門票來年會加價，年輕人以後負擔不來，不能到 Art Basel 擴闊視野。

年輕人要接觸藝術（今次的性質，我們行內叫「視覺藝術」（Visual Art），是有別於「表演藝術」的），有下列五種方法：

（1）上網看視覺藝術作品：但是效果並不理想，因為一件作品的顏色、材料、質感、光差、尺寸的感覺等等，要現場看，身體才可以直接和它交流體驗，通過看書或電子屏幕，藝術作品則極度失真。

（2）去美術館：但是目前香港的美術館地方細，每次展出的作品少，真的沒有「睇頭」，希望尖沙咀的美術館重修後及西九的 M+ 開放後，那時去看藝術館，才算是一件樂事。

（3）去看藝術拍賣：好處是不用付門券錢，但是香港的藝術

拍賣極度商業化，經常力捧的畫家，來來去去都是市場賣到錢的幾個；初看還可以，看多幾次，興趣不大。而且，賣的東西，許多都不是年輕人會喜歡的題材。

（4）看大型的「藝術博覽會」（Art Fair），如 Art Basel：好處是數量大，數十以至數百家的本地及國際畫廊，一網打盡，有朋友說：「一年看一次 Art Basel，好像吃了「視覺大餐」，整年之內都飽得不想再看其他！」但是大家也要留意，大型 Art Fair 未必一定可以提升你的藝術修養水平：

a. 博覽會的對象，始終是買家，故此，商業成份也是極濃的，許多作品是給買家拿回家或辦公室來裝飾的，他們未必是有思考價值的藝術作品。

b. 香港的 Art Basel 對象主要是亞洲買家，而亞洲的收藏家許多是剛剛起步，不能期待他們的層次太高，故此，畫廊帶來的東西，許多是「sweet and pleasurable」的。

c. 運輸也是一個問題，作品是畫廊從老遠的南美、歐洲、美洲帶來的，如果要經過複雜或費時的工序才可以裝置的作品，許多時候未必可以帶來香港展出，因為 Art Basel 給展攤的裝嵌時間，可能只有一天半天。

d. 對於容易破碎的藝術品，畫廊能帶來香港也有戒心的，因為經常有參觀者不小心，打碎藝術作品。

e. 小眾趣味的東西，也不常見，因為畫廊急於在數天之內，把東西賣掉，太小眾的東西（如民俗藝術品），不容易賣掉。

f. 值錢愈平的東西，愈容易賣掉。故此，愈來愈多畫廊，帶來面積和尺寸比較細小的作品，價錢可以開低一點，增加銷量。

（5）其實去香港藝術中心、賽馬會創意藝術中心、香港大學

美術博物館（原稱為馮平山博物館）等等，看一些專題性的藝術作品展出，這個方法是年輕人欣賞以至探討視覺藝術的最好方法，因為：

a. 藝術家許多時候都會在現場，或主持一些研討會，和觀眾一起討論創作動機，作品的信息，和產生作品的過程等，這才是理想的全面藝術接觸。

b. 許多這些的展覽，都是以交流為主的，不會買賣，於是沒有商業的成份。故此，作品的思想層次，是相對優秀的。

c. 這些專題的藝術展覽，會有專業的策展人（Curator），好的策展人會介紹作品的種種藝術角度，包括當時的社會狀況、畫風、創作技術和畫家生平等等，觀眾的吸收也比較完整。在這方面，香港政府的藝術館的策展人水準，是全港最高的。

未來，「當代藝術」（Contemporary Art）（有些人叫「近代」或「新派」藝術）的發展趨勢有三方面是顯著的：

（1）跨媒體（Cross Media）：即可以是藝術和電腦、藝術和建築、藝術和表演等等，不同的媒體，豐富了視覺藝術的多元性，我看過在一個燈箱裏面，藏了一幅會流動的山水畫，尚算新鮮。

（2）跨學科（Cross Discipline）：對現代人來說，藝術已是生活和文化的一部份，它很難再「獨善其身」，故此，藝術和政治、藝術和環保、藝術和物理等等議題，互相拼合，變得理所當然，而當代藝術也慢慢走向更「學術性」和「研究性」。例如北京藝術家冰逸（Bingyi），便是探討山區和地形與氣候的互動影響。

（3）兩極化（Polarization）：世界貧富差距一天比一天嚴重，而作為商品，藝術也愈來愈分歧大：有錢人和無錢人的兩個世界，有錢人對於「心頭好」，愈來愈願意出高價，據為己有，結果中產或平民的藝術愛好者，想用點儲蓄，收藏自己喜歡的作品，恐怕像買新房子一樣，已是天方夜譚。

香港的年輕朋友，看藝術不等於你要做一個藝術家，也不等於要收藏購買才算「過癮」，只要眼睛看看，思想吸收一下，心靈舒樂一下，何嘗不是「打機」、「蒲吧」、行旺角和銅鑼灣以外，另一件「完美」自己的好工程！是「升呢」的首選！

年輕人要放膽去做「藝術家」

老一輩的藝術家，有些沒唸過書、有些只是中學畢業、有些大學也不是唸藝術的。例如大師級畫家韓志勳，只是在郵局工作。

稱呼從事藝術工作的也有 3 種叫法：有些功夫很好，但是作品沒有創意的，被看不起的人稱為「工藝匠」；有些謙虛的，不敢自稱「藝術家」，只叫自己做「藝術工作者」；有些藝術系大學剛畢業，便急不及待為自己套上「藝術家」的稱號。

時代變了，大家對年輕新一代藝術家的要求愈來愈高，既要正統科班出身，即唸藝術系出來的，又要有藝術成就的，才視為「藝術家」。

有個年輕人唸攝影的，發覺當攝影師的路不好走，便去應徵巴士司機的職位，於是報紙的標題變成「年輕人放棄當藝術家，改行做司機」，真是魚目混珠。

去了一個幼稚園的畫展，司儀說：「來，讓我們拍掌歡迎這群『小孩子藝術家』，分享他們的成就。」真的啼笑皆非。

青年們，入了藝術創作行業，不管哪一塊：繪畫、音樂、文學、舞蹈、電影、話劇⋯⋯到底如何把自己從「藝術工作者」提升為「藝術家」呢？

首先，便是勤力，所做的作品賣到錢，或賣不到錢的，也要天天做、月月做、年年做。那些一暴十寒的，根本難成大器，因為「實踐」和「磨煉」是藝術工作者的刑場，也是孵化室，而每天所花的十數小時，還要包括「吸收」、「思考」、「練習」、「實

踐」、「反省」這重要的五步。

要鍛煉自己有充足的「表達能力」和「社交能力」，那些堅持關起門，不問世事的，太自我了。藝術家是需要圈內的認同、觀者的共鳴。故此，一個月起碼出來一至兩次，和同道甚至群眾交流，才可以拉闊領域，飛到更大的天空。此外，藝術家除了通過作品表達自己，避不了用文字或說話，說出自己的心底話。故此，許多優秀的藝術家，都是一個好的推廣者，如果中文英文都寫不好，說話又結結巴巴，如何更上一層樓？怎能說服別人欣賞自己？

不要永遠停留在「業餘」的階段，不要怕挑戰，要努力爭取，參加行內有份量的比賽、展覽和發表平台。例如當一個演唱家，如果永遠是你自己出錢開演唱會，而沒有觀眾願意買票去看你，則你永遠不會是一個「專業」藝術工作者。行內對你的認同與否，加上觀眾對你的欣賞指數，是殘酷考驗。

如果單是擁有技術，作品沒有背後的思想靈魂，則這個「工作者」當不了「藝術家」，他只是一個「藝匠」。香港許多藝術工作者的作品，最致命傷是作品背後的思想深度不足，否則，次次展覽只是說「希望大家會感動」，大家為何要為你感動？故此，除了多看、多學、多想，引玉之磚是創作過程受到思潮「衝擊」。香港地方太小了，大家生活的方式或價值觀又太類近，踏出「獅子山下」，去外面的世界擴闊視野，是必須的昇華。香港有三類這些計劃幫助年輕人：

有些學校和教育基金，會送出一些「獎學金」，資助年輕藝術工作者去外國留學。但是記着，藝術才華，不是單純靠唸書多少，也許你唸了數個藝術博士學位，也不等於你是藝術家。

有些外國機構和藝團提供一些《藝術家駐留計劃》（Artist-in-Residence program），他們邀請其他國家地區藝術家到他們的地方「掛單」，一面工作、一面分享、一面生活⋯⋯

　　最特別的是「亞洲文化協會」（Asian Cultural Council）的《文化交流獎助計劃》，他們為香港的藝術人才，設計了「有意義和具影響」的交流計劃，獲選者可以有三至六個月的時間，選擇逗留在美國多個城市，自己設計想做的事情，包括參觀、訪問、研究等等，所有飛機票、住宿、活動安排由協會負責，還有生活津貼呢。他們重視的是「思想啟發」和建立「人際網絡」（social networking），藝界名人如王無邪、杜國威、古天農、鄧樹榮、梅卓燕、蘇玉華等，都曾受惠於這個計劃，而得到這個計劃的垂青，也變成某種地位的認同。

　　政府的民政事務局，也提供基金讓藝術工作者可以往外面演出及交流，但是目前只限於某些費用如機票的資助。

　　藝術不是唸書得來，唸書只是打好基礎，藝術是通過實踐得來的，成功有偶然性，亦有必然性。故此，有位藝術家朋友說：「每次我的失敗，是為我下次的成功提供養份。」那些剛剛起步，或是走了一大段路而放棄藝術工作的，是他的「失敗決心」不夠！這樣性格的人，也未必是藝術家的材料，因為他太自信，相信自己必然成功，更沒有虛心地整補自己的不足，只是諉過於命運。

　　香港的藝術工作者，最大問題是缺乏「空間」：啟發的空間、工作的空間、市場的空間。但是日本的藝術家也面對同樣的問題，他們有些成功的，是先離開日本，去全世界吸收、思考、研創，探索更大的「自身空間」，然後回國發展。經歷衝擊洗滌，才會帶來藝術生命更美麗的波瀾！

藝術工作者是「貼地」而行的，而「藝術家」已到了「離地」的境界，他們屬於全人類，也為全人類服務；在此，向他們致敬。做到一流的藝術家，真是一條血淚之路。

香港要有多元化的影藝圈經理人模式

我們影藝圈開玩笑，說藝人管理有三大「經理人」模式（management model）。

「傳統模式」：這傳統的方法，他們舉辦訓練班、歌唱比賽、選美比賽，藉此發掘新人，然後和藝人簽約，公司再投入大量資源去捧紅一個新人，新人紅了後，和公司法律上有一紙合約，收益按比例分成或只是「打工」，用這方法的，有無綫電視（TVB）。

「工作室模式」：寰亞娛樂曾經用過這一種新方法，他們的概念，目前在國內被大量採用。他們和藝人合股組成「工作室公司」，即成立一家由藝人「話事」的工作室，藝人可以獨立和靈活地運作，當然，資本方面，主要是老闆方面注入，曾用這合作方法的藝人包括有黎明。

「家人模式」：小美是香港著名的經理人，過去二十多年，她的工作夥伴是郭富城。另一位是鍾珍，她的「家人」是陳慧琳。又例如 Dora 姐姐和 Chan Chan（陳潔靈）像一家人，無分彼此，合力經營好一個藝人的「品牌」。

第一種模式，是傳統、僱員制的。你看，在 50 年代，邵氏影業公司已經來這套。可惜，這套模式面對兩大衝擊：

（1）現今的年輕人多急功近利，公司捧紅了他們，有些不念舊情，心想：「我紅了，外面到處都是花花綠綠的鈔票，我為甚麼不毀約，去外面發展！」

（2）這模式是昂貴的，因為公司要花費大量人力、物力去培

養新人，當他們紅了，隨時變為外人所用。在 80 年代，無綫電視攬了大量的藝人訓練班、編劇訓練班、導演訓練班，聽說也是基於上述理由，不再舉辦下去。

韓國、日本沿用上述傳統方法，他們招收十來歲的小夥子、小女孩，慢慢培養，還供書、授藝、包住包食，紅了後的新星，有責任協助小師弟和師妹上位。另外，公司對他們也很「長情」，不紅的，公司盡量照顧；退休的，公司依舊支付薪水，總之，你有情，我有義。當然，只因他們的民族性，這樣的制度才可以維繫下去。香港和國內的新進藝人，都是「搵快錢」的心態，多少個會對公司忠心？

在香港，我覺得成功的例子有張艾嘉的經理人公司，你看她旗下的藝人如李心潔，都是氣定神閒，不要「急財」的，因為她們志同道合，才可以恆久。

第二種「衛星公司」，其實對培養新人，幫助不大，因為新人自身難保，哪懂管理一家「工作室」？有人覺得，衛星公司嚴格來說，不算經理人制度，當然這是見仁見智，但是，對於已經成名的藝人，卻吸引力巨大，故此，大家聽到國內的紅人如黃曉明、趙薇等，紛紛成立工作室：

（1）由於名氣大，他們容易吸引到外面的「大水喉」，照顧工作室的營運開支。

（2）而藝人工作的自由度可以更大。

（3）當工作室變成上市公司的附屬公司，而上市公司因為和大明星合作而股價上升的時候，藝人拿了的股票，自然水漲船高。

至於第三種「家庭模式」，對一個地方的娛樂事業，幫助不大，但是不失為一個「家庭式」的溫馨運作：一個紅藝人和一個經理人，

變成好朋友，於是，大家走在一起。這個模式，很難大規模發展，但是，從人和人相處來說，這個模式最具感情，大家有粥吃粥。所以，當我們說起鄭秀文，便想起經理人郭啟華；說起王菲，便想起經理人陳家瑛……

不過，歌星和明星，反而卻在「經理人」制度不流行的 60、70 年代湧現。那時候，很多歌星都是自己一手一腳從「少林寺」打出來的，不要甚麼經理人。當時，沒有經理人和經理人之間的矛盾、或利益切割，故此，藝人可以自由互相合作。那年代，更沒有「知識產權」的法律概念，你唱我的歌曲，我去你的歌場，在這無分派分組障礙的環境下，藝人自由度大，反而更容易冒出來。

聽說我們的天后張曼玉已經不再簽任何經理人的合約，有工作，便找她的姐姐代洽，如找葉麗儀工作，便要致電她的老公。英諺說「The falling out of lovers is the renewing of love」，反正愈來愈多經理人和藝人鬧翻，我們回心一想，重拾當年藝人各自「跑單幫」的輕鬆日子，藝人和經理人互不相欠，豈不是關係更愉快？

問藝人朋友，為何挑選某間經理人公司？有些說：「樹大好遮蔭。」另外一些說：「良禽擇木而棲。」朋友開玩笑：「以往的藝人懂得自己照顧自己，今天的草莓族，當然要經理人，因為都是『杉木靈牌』！」

是甚麼？問問「老餅」潮語專家蘇萬興老師吧。未來，經理人的發展一定是網上平台化，讓不同的新人，上網「自媒」（self-media），而收到費用的，便是平台！

做主持要學的技巧

當電台主持，嚴格來說，我是由 1996 年開始。1996 年以前，我只是上電台，偶爾客串一下，對節目不用負責。

90 年代，香港電台早上的皇牌節目是《晨光第一線》，由夢幻組合曾智華和車淑梅主持，天天聽眾爆棚。當時，陳欣健主政新城電台，他抓着剛從雜誌界停下來的查小欣助陣，另闢一個早晨綜合節目，和《晨光第一線》競爭。小欣姐找了李學斌、王賢誌及我這個初哥（真的要感激她），聯合主持一個節目，叫《早晨 In 得咶》。我當時當的律師工作，是事業最火紅的時候，晚上應酬回家，已十一時，接着，凌晨四時半便起來，五時多去到紅磡的新城電台，趕看多份當天的報紙，然後七時「開咪」，每天早上都被折騰到頭暈作嘔。

當時，新城電台的高級顧問是白韻琴，她的紅牌節目《盡訴心中情》，橫掃天下。她向我們忠告：「你們不要奢望一朝一夕會紅起來，當主持人，要天天努力、月月努力，不到三、五年的功夫，是沒有辦法和聽眾建立感情，等到聽眾把你看作家裏的一分子，聽不到你的聲音便若有所失，那時候，你才算是成功！」

好的電台主持，有三類：第一種是「水長流」式，如王賢誌，他天生懸河瀉水，真的望塵莫及，他拿着一份報紙，其實從來沒有看過，卻貌似熟悉，然後一面急讀新聞，一面腦袋即時「去蕪存菁」，嘴巴立刻撮要，簡直是完美的聲演。第二類是李學斌的「乒乓大法」，你只要給他一個 point，他可以打回十個 points 給你，

聯想力豐富，發揮力驚人。我和小欣可慘，我們是「攪拌機型」，一定要把所有新聞細閱數遍，慢慢分析消化後，才可以用自己的方式講出來，整個攪拌過程費力，急不了，故此，非常羨慕王賢誌和李學斌的「天才波」。

後來，節目紅了，小欣姐給俞琤禮賢下士，拉她過檔商業電台，主持了十數年的皇牌節目《茶煲裏的查篤撐》。當時，商業電台組織了一個職業司機的聽眾會，叫「馬路的事」，領導想攪一個新的節目：便是在「短、簡、精」的節目形式下，由一位律師為司機講解交通法律，小欣姐介紹了商台找我。可是，交通法律不是我的專長，不過，本着「唔輸得」的信念，便接受了這個挑戰。這個法律節目斷斷續續，從 1999 年做到 2015 年，名字也改了三次：《法律師兄弟》、《法律學堂》、《法律百寶袋》；我要負責整個節目的法律搜集，參與內容的設計，和訓練手下律師一起做節目。這十多年的主持工作，讓我體會了做主持的七「不」：

（1）不要嚕囌長氣，聽眾聆聽你，是想吸取你思想的「日月精華」，如講來講去只是「三幅被」，觀點只有二丈四，誰有耐性聽你「發噏風」。

（2）對待聽眾如看待朋友，要真誠，那些假裝興奮的主持，在節目中無緣無故扮開心、拍檔鼓掌的，或那些刻意「放洋蔥、賣溫柔」的假話，例如「朋友，你今天快樂嗎？有你在空中陪伴我，讓我感受到無比喜悅……」，真的虛偽，聽眾才不是三歲小孩子。

（3）開咪切忌「懶音」，那些「痕身」（恒生）銀行、「鵝」（我）很高興、香「廣」（港）政府……簡直殺死人，故此，請天天對着鏡，苦練三十遍，戒掉壞毛病。

（4）無謂的助語詞，如「嗱」、「囉」、「啫」、「㗎」，通通要掉進垃圾桶。至於無謂的「口頭禪」，如「you know」、「即係」、「你話係唔係」、「之不過咁」……都是多餘。

（5）做傳媒人，基本道德責任是不要教壞別人，特別是對着年輕人。近年流行在網台大講「髒話猥語」，既反映自己的品德，又降低節目的格調。

（6）男人每天早上要刮鬍子，同樣地，電台主持開咪前，請喝一口水，或吐出一口痰，清理聲音，不要用混濁喉嚨來說話，只會虐待聽眾耳朵。以前電台的前輩，每一把聲音都有自己風格，高低抑揚，和現在有些主持的「頹聲」，真的天壤之別。

（7）主持節目，不可以疏懶、空談，必須先就話題做點資料搜集的功夫，例如皇牌 DJ 林海峰，他為了節目內容，經常事前一筆一劃的做筆記，不會順口開河。聽眾想分享到言之有物的東西，尋求的是「infotainment」，如果主持「無料到」，聽眾不如上網 forum 去吹水。我在 2000 年，曾為第一代網上娛樂平台「Show 8」主持直播節目，那時，還沒有手機「App」的出現，聽眾要用電腦，看着我們在屏幕主持節目，他們通過鍵盤，即時把問題打進屏幕，我們做主持人的，便要立刻回應。聽眾進步，都是「求知若渴」，那些「吹水」而沒有營養價值的節目，只會被聽眾唾棄。

現在的主持水準日差，是因為再沒有俞錚這類「神級」的 QC（quality controller）。我記得：某個早上，俞錚找我，她說電台的節目會改動，有一個晨早的全新節目，問我有沒有興趣主持，那個節目將會在收聽率上舉足輕重，我問：「我有能力嗎？」俞錚說：「我聽過你的節目，你可以的。」我考慮了一個星期，還是決定把這珍貴的機會推了，因為我仍然想當律師。當一個好律

師，要付出很多時間，擔心再抽不出空檔，做好恩師給我這「皇牌」節目，因為行內都知道，俞琤偉大的地方，是她如果覺得你是人才，便會像父母一樣，用心培養，給你機會，雄霸數十年的主持「軟硬天師」，便是這樣給她栽培出來的。她給我們主持的哲學是：沒有最好，只有更好，「更好」很快又變不好，要創造「新的更好」。我實在擔憂辜負這位前輩，令她失望。不過，俞琤可能不知道，她對我實力的認同和鼓勵，給予我生命很大的推動力量，我才知道自己原來是一塊好材料。於是，更有自信，更希望可以像俞琤一樣，善用自己的能力，去教導、扶持新人。

近來，差不多每一個月，便去師公劉天賜和師兄馬恩賜在香港電台的節目《講東講西》，客串一下。劉師公趁機教我做電台主持有四大法則：

（1）要有生氣，那便是自己的個人風格，模仿別人，只會多了一塊「聲音曲奇餅」。

（2）學問要深要博。

（3）對聽眾有誠意，不要假惺惺，不懂便說不懂。

（4）解釋事情，必須做到深入淺出。

而我喜歡的 DJ 朋友森美，則教我一招：「當講述一件事情，要給聽眾一個想像空間，例如，形容一個舊房子殘舊，不要只說：『房子破爛，很多年沒有維修』，這樣太沉悶了。好的主持會這樣說：『牆身的油漆一片片脫下，牆腳已滲水，從走廊往前走的時候，聽到地板吱吱作響，彷彿和天花一起倒塌……』。」你看，森美是主持界的紅牌一哥，自然有道理。

現在做媒體主持，比起鍾偉明大哥、尹芳玲大姐的 60 年代，簡單得多，聲調平凡可以、懶音又可以、沒有風格都可以。只要

搭上了眾多網台、facebook live、U tube 等，便可以做個主持，
借風駛船，搞個網紅節目，享受主持癮。不過，既然這般順手拈
來便有表演平台，還不好好學懂做主持的基本功夫？「喊的是酒，
賣的是醋」，又誰會欣賞你呢？

入行編劇要有的條件

唏，故事。

人，本身已是一個故事，七百萬人，七百萬個故事，還有上一代的故事，隨隨便便，香港有數千萬個故事。

人，喜歡故事，喜歡講故事，自己的故事正面，別人的故事負面。有一次坐火車，從紅磡到羅湖，旁邊兩位婦人講一個男人的婚外情，從上車到下車，沒有離開過話題半秒，嘆為觀止。

大家以為：當編劇很開心，把嗜好變成職業，誰都有把嘴、有支筆，動一動，便幻化成收入，樂死！

你可知道好的編劇，腦袋二十四小時都沒有休息，睡夢乍醒，想到好主意，還得爬起床，把重點寫低，更遑論星期天會放假。好的編劇，特別是老行尊，已經不能單靠熱情去維繫這份職業，因為熱情會冷，靠的是一份莫名其妙的推動力，才會寫下去。誰會喜歡一份沒有退休保障的工作？推動力也許來自命運、驕傲、使命感、或寫出心聲來贖罪。名編劇作家 Lew Hunter 說得好：「要寫，只因被火燒！」劇本寫得不好，被人罵作「爛劇本」。做編劇，好像父母生下小寶貝，自以為吾家的出品可愛又趣致，怎料旁人爆嘴：「真醜！」嗯，多難受。

難怪大作家 Ernest Hemingway 說：「好作家要知道作品哪裏爛，哪裏缺乏創意。」他叫這能力做「shit detector」。好的編劇都是嚴守紀律的：多看、多看、再多看。你看得少，甚麼「橋」都自覺飄飄然，以為了不起。我和編劇師兄馬恩賜談起電影，他

大大小小，古往今來的電影都不放過，他才有資格說出我們的劇本那裏爛。年輕人，你看了多少部電影？

那些相信自己是「醒目仔」，跟風市場的編劇，多是行內下九流腳式。陳奕迅唱歌好，但是，哪些陳奕迅仿製品，有那個可以紅起來？同樣地，朴智恩因為《來自星星的你》紅了，那些往後的「時光隧道」的劇本，哪個可以冒出頭來？一個好的劇本，從構思、採納、到拍攝，起碼兩三年，如果你跟東風，隨時變了北風，只會徒勞無功。

創作是主觀的，一個電影監製或導演可能要你修改劇本十多次，大編劇如杜國威才有地位去說：「我的劇本只能改兩次。」你呢？如果你無名無姓，想導演採用你的劇本，只好接受合理的蹂躪了。

今天，觀眾教育水平提高了，許多更是看電影多過你吃米。故此，劇本出來，卻「言之無物」，挑不動觀眾共鳴的，註定失敗。好的劇本，再不能閉門造車，編劇要做大量資料搜集，把數百項的細節去蕪存菁，觀眾才賞面入場。

以上所說的，都是關乎一個電影編劇入行前應有的態度、能力和習慣。年輕人，這些條件，你又具備多少呢？

編劇界師公劉天賜說：「電影劇本的結構和形式，是可以從學習得來，就算學懂了，但是電影的人物性格和細節，都是作者的修為：人情練達、洞悉世事、生活敏感。他還要識吸收、記性好、知轉化。除了天生探索好問，更以顛覆傳統的手法建構劇本！」這眾多必需條件，都要通過人生磨煉得出來。

編劇待遇差，地位往往次於導演、演員、攝影師之下，加上香港創意人才本來就不多，舉目多是「坐辦公室動物」。而且，

編劇不講履歷，年輕人只要有誠意，入行實在不難，但是，能否生存下去，是另一碼子的事。

過去，許多電影編劇，都是參加電視台的編劇訓練班而入行的。不過，我再不會鼓勵這一條路，因為香港的電視台變了「午餐肉」工廠，他們以為「商俗」便可炮製出成功的罐頭產品，最好廣告前後，都有角色被殺身亡，才留得住觀眾的情緒。所以有行內朋友認為，現在入電視台學做編劇，只會學壞手腳。

貿貿然投稿給電影公司？這也不大可行，因為電影劇本有基本的格式和結構，沒有受過訓練，寫出來的，只是一本小說而已。

和同學合拍一部微電影，放上網？這個基本上可以，但是不能太短。十多分鐘的東西，和一部九十分鐘的電影，要求的差距太大。好歹和朋友合作一部三十分鐘以上的微電影，起承轉合，有頭有尾，別人才看出你才華的端倪。

此外，可以參加話劇社，學寫劇本。不過，話劇以對白為主，許多還是處境的情節，和電影以鏡頭、剪接，甚至音樂來思考，分別也很大。反而，由話劇轉向電視劇，創作方法比較接近，因為電視劇是「半話劇、半電影」的東西。話劇才女莊梅岩最近開始寫電視劇本，反應不俗。

香港公開大學有一個《創意電影編劇專業證書班》，但是我不知道學員畢業後，學校會否協助他們找編劇工作。

香港電影發展局資助的一個課程叫《編劇大師接班人》，這個不是「興趣班」，是編劇專業的訓練班，它會教導甚麼是戲劇、劇本如何結構及完成、怎樣才算是好的劇本、如何把劇本賣出來。它有理論課堂、小組導修、指導寫作等，還有電影業前輩的個別指導，以及「賣橋」口才的訓練。

走編劇的路是艱難的，但是，老土的那句：「世上無難事，只怕有心人。」香港許多有心有力的紅導演，都求才若渴，如果你真的表現優異，竟然沒有人找上門，便找我吧，我一定盡力做connector。但是，如果你怕蝕底，一開口便問：「我有多少費用？」那就不適宜入行了！

大家要認識媒體藝術

日本神級媒體公司「teamLab」創立於2001年，有數百員工，分所遍佈上海、新加坡。去年，曾在香港的IFC商場舉辦了一個小型媒體藝術展覽，之後去了深圳，變為大型展覽，接着移師澳門。深圳展覽期間，人潮爆滿，應賺到「盆滿缽滿」。

為了職責所在，我特意跑去深圳歡樂海岸，看看這個名為《舞動藝術展 & 未來遊樂園》的展覽。嚇死人，票價極貴，入場費RMB229，還要在門口排兩個多小時，才可以進入展區。去看的70%是年輕人，其餘是一家大小，而且，從香港來的觀眾，為數極多。

還記得十多年前，人們叫電影為「傳統媒體藝術」，而利用新科技的藝術，則稱作「新媒體藝術」（new media art）。今天，大家再不這樣區別，都統稱為「媒體藝術」（media art）。

傳統的「視覺藝術」（visual art）分兩大類：手繪畫（painting）和雕塑（sculpture）。媒體藝術的誕生，是由於20世紀，新的媒體科技出現，影響了藝術的表達方式，帶來了新意念。讓我和大家介紹媒體藝術的五大分類，你看，我用文字已經無法表達何謂「媒體藝術」，讀者要看看每項的示範短片：

（1）在電腦、電視、LED等自發（generative）或互動（interactive）的電腦屏幕圖像（舉例：https://youtu.be/thsc0rR_1QU）

（2）用新媒體技術，擺設出來的「裝置」（installation）或「雕塑」（sculpture）藝術，通常加上電子互動，讓觀眾和燈光玩耍

（舉例：https://youtu.be/_gW9zwK8Ydk）

（3）在大廈、水池、橋樑、公共建設等的電子投射圖案（projection mapping），有時候還配合真人現場表演（舉例：https://youtu.be/yomqqSy-fOI）

（4）利用動力學，加上科技，把物件裝置起來的移動藝術（kinetic art installation）（舉例：https://youtu.be/RJu5i1SMaiw）

（5）利用上述四者的組合，再加上顏色、音響等元素（舉例：https://youtu.be/lX6JcybgDFo）

媒體藝術多和現代科技應用有關，所以，年輕人超級喜歡，可惜，香港媒體藝術發展，相對落後，年輕人徒具創意能力，也沒有資源去進一步發揮所長。

我記得大概早在 2006 年，杜琪峯導演和我仍在藝術發展局的年代，當時，我們得到香港藝術中心和香港兩個媒體組織 Microwave 和 Videotage 的協助（特別是香港 media art 的「教母」Ellen Pau 的推動），我們邀請了加拿大的媒體藝術家 Rafael Lozano-Hemmer，在尖沙咀文化中心的外牆，玩人體影子的投射。開幕時，我們邀請到天王劉德華到來，站在射燈的前面，把黑影投射在外牆，還玩出各樣的身體姿勢。但是，不敢相信，到了今天，電子科技今天發展到神乎其技，我們十多年前的黑影投射技術，絕對只是「小兒科」！

大型複雜的媒體藝術裝置，是非常昂貴的，往往過百萬，如果沒有商界的捐助，很難攪起來。所以，到了今天，香港的媒體藝術，仍然停留在「小兒科」的階段，很是可惜。前陣子，K-11 捐了數十萬給 Videotage，在自己的商場攪了個微型媒體藝術展覽，我知道藝術家許多都沒有收酬勞的，雖然是「蚊型」，

但是藝術層次很豐富，對我來說，比起今次 teamLab 的「媒體遊樂展」，成就大很多。大家可以看看以下的結連 http://www.datingdatingtips.com/2017/04/k11.html，欣賞作品。

今次 teamLab 的展覽，叫人失望，極其量是個「電腦版」的 Lego Land 或「類同版」日本的 Aqua Park Shinagawa, Tokyo.

這媒體藝術展覽分開「舞動藝術展」（Dance！Art Exhibition）和「未來遊樂園」（Learn & Play！Future Park）兩個主題，內容有：《呼應燈森林 —— 一筆》（Forest of Resonating Lamps - One Stroke）、《水晶宇宙》（Crystal Universe）、《金浪》（Gold Waves）、《彩繪城鎮》（Sketch Town）、《光球管弦樂團》（Light Ball Orchestra）、《彩繪水族館》（Sketch Aquarium）等。是甚麼東西？我不在此逐一介紹了，舉例來說，《Forest of Resonating Lamps》是走進一間鏡房，它掛滿了數以千百計的吊燈，時亮時暗及轉換顏色，觀眾猶如走進無際的「燈林」，置身科幻電影中。《Sketch Town》便是讓大家為汽車填色，然後把彩紙掃描入電腦，剛剛填上顏色的汽車，便會在牆幕上不停走動。

我不喜歡這個藝展，有幾個理由：

展覽極其商業化，只是前人常用的科技，加上五顏六色，討好來攝影「打卡」的情侶或貪玩的小朋友。

展品的內容單薄，幾項展品的概念，只是自己「翻炒」自己。

內容既缺乏創新性，亦沒有思考性。例如把幾千條的發光「珠線」吊在一起，概念只是誇誇其談，是常見的玩「數量」遊戲：吊一條珠線沒有「睇頭」，於是放成千上萬上天花，便有氣勢！

離開深圳時，仍然覺得物非所值，更在思考兩大問題：

當藝術變成商業伎倆，值得我們吹捧嗎？

當大家看到一些「不太藝術」的藝術品，仍深信不疑，值得我們拍掌嗎？

我真的不知道答案。如果 teamLab 是媒體藝術，告訴你：大家去看郭富城的演唱會吧，那是比 teamLab 更「藝術」的舞台藝術裝置，絕對值得香港人驕傲！或可以上網，看看我們真正媒體藝術家，如 Teddy Lo、洪強的出色作品。

推動藝術，要更多的「鮮浪潮」模式

2016 年的台灣（第 53 屆）金馬獎電影競賽，在「最佳新導演」方面，七位提名新導演當中，有四位是香港導演，而他們全部都是「鮮浪潮」發掘出來的，我和杜琪峯導演作為 2005 年「鮮浪潮」的發起人，真的可以説「飲得杯落」。

我和杜琪峯在 2005 年參與香港藝術發展局（「藝發局」）的工作，他是電影組的主席，我是副主席，我們接手上屆的工作。開始時，是新媒體藝術（New Media Art）的藝術家投訴我們的支援比起電影不足；第二，在電影方面，發覺存有四大問題：第一，電影資金申請者，來來去去都是那批小眾，如要擴闊受惠者，必須吸納年輕一群。第二，藝發局培養出來的人才，只是局限在一個側重電影藝術為本的小圈子，導致這批電影藝術人的基本生活開支也成問題，我和杜 Sir 深信電影藝術和電影工業必須是互動的，那才可以養活一批電影的藝術人才。第三，當時電影業的接班人出現斷層，因為傳統的學徒制（又叫「紅褲仔」）已經式微，年輕人在當時，許多已接受到大學教育，而適逢電影業又不景，於是更少人入行。最後，當時許多大學已有電影及創意媒體系，可惜，畢業的同學如果沒有行內關係，也苦無途徑，難以加入電影行業。

杜琪峯導演是有心人，也想打破這悶局，我説：「如果藝發局攪個隨隨便便的年輕人電影比賽，既沒有理念，也沒有特色。」杜 sir 同意，他叫我構思一個新的概念，但是名字他已想好，叫「鮮

浪潮」。在香港的 70、80 年代，一批唸電影的「學院派」，加入當時方興未艾的電視行業，他們後來進軍電影行業，為香港的電影注入新力量。這洪流叫「新浪潮」，名導演徐克、許鞍華、方育平、張婉婷便是「新浪潮」的表表者。現在，我們改叫「鮮浪潮」）（Fresh Wave），代表承先啟後，好有意思。

經過我和杜 sir 多番討論，加上藝發局能幹同事的意見，我們終於為「鮮浪潮」定出十大特色：

（1）以全港的大學作為「椿腳」，每一家大學派一個學生代表出賽，如果贏了，便是該大學的光榮，這樣，「鮮浪潮」在大學及年輕人之間，才會產生「noise」。

（2）年輕人沒有能力駕馭 100 分鐘的長片，而藝發局亦沒有財力給他們拍長片，故此「鮮浪潮」必須以約 20 分鐘的短片作為基礎。

（3）我們鼓勵的是「電影創意」及「電影創意人才」，故此，不設打亂主線的「閒獎」，如最佳演員、配樂、攝影等等，集中頒出兩個獎項：「最佳電影」及「最佳創意」。

（4）強調「原創」，故此我們不鼓勵改編或重拍。

（5）由於許多同事沒有電影管理經驗，「老鼠拉龜，無處下手」，於是，我們邀請資深導演為他們講課，而每家參賽大學，更得到電影導演為導師，由電影導演加以指導及向同學們提供專業意見。在此，感謝一大群有心的導演協助藝發局，包括張艾嘉、莊文強、陳慶嘉、甘國亮、邱禮濤、林超賢、游乃海、鄭保瑞等等。

（6）參賽電影必須在戲院播出，而電影院商的贊助十分重要，因為我們深信「電影的根，始於電影院」。

（7）得獎的同學，必須大鑼大鼓地得到表揚，這樣，社會才

有回響，於是邀請周潤發、劉德華、古天樂、吳彥祖、劉青雲、張家輝等大明星做頒獎嘉賓，當然杜 sir 出面，自然容易。

（8）得獎者畢竟是年輕人，給金錢獎勵，意義不好，應該鼓勵他們放眼世界，吸收學習，於是，他們被送去世界各地的電影展（如柏林）的「學習營」，使他們多思考（有些得獎的清貧同學，也是初次乘搭飛機）。他們回來後說，從外國的年輕電影人身上，得到前所未有的啟發。

（9）十年樹木，百年樹人，「鮮浪潮」必須起碼經營十年，才看到成績，故此，政府的支持和承擔必須要十年或以上的。

（10）最後，「無財不行」，如果每年只是給數十萬經費舉辦「鮮浪潮」，做不出規模和效果，當時，藝發局的主席馬逢國很支持我們的理念，他知道藝發局的資源不足夠應付百多二百多萬一年的開支，於是，他游說政府動用特別基金，每年專項撥一筆大數目，讓「鮮浪潮」的長遠及穩定財政問題得以解決。

從 2005 年至今，十多年了，「鮮浪潮」培養出無數人才，除了電影，他們還加入各個創意行業，可以說，沒有「鮮浪潮」，今天香港的電影業，便沒有了一批學院派的精英，去接領香港電影的火棒！

我向獲得「金馬獎」最佳新導演的黃進（電影《一念無明》）；入圍的歐文傑、許學文和黃偉傑（電影《樹大招風》）祝賀，希望他們再接再厲，創出佳績。

最近，聽說「鮮浪潮」脫離了藝發局，獨立成為社福團體（NGO）。坦白說，我是關注的，第一，「鮮浪潮」背靠藝發局，「樹大好遮蔭」，可是獨立出來生存（特別財政方面）不易，如果，有一天現存的經費用完了，又找不到社會的捐獻，則無以繼

續。第二，藝發局是政府下面的法定機構，不單提供了良好的監管，還可以「定期換班」，由不同思維的電影人帶領「鮮浪潮」。現在只怕太過一脈相承，可能缺乏新方向。

「鮮浪潮」已成為一個搖籃、一個品牌和一個平台，希望「鮮浪潮」的得獎和獲益的同學銘記，你們所得的，都是香港社會納稅人的血汗錢，一分一毫慷慨的花在你們身上。願望你們成才，支持香港，支持香港的電影業；而且「人人助你，你助人人」，把「鮮浪潮」的精神發揚光大下去！

香港電影界要發展「網大」

　　最近，好幾部「港產片」（我不再奢望它們不是「中港合拍片」，只要由香港班底作主導，我們也只能貪心地視它們為「港產片」，否則，香港電影更淒涼）：劉德華的《拆彈專家》、古天樂的《殺破狼・貪狼》、任達華的《黑白迷宮》、馮德倫的《俠盜聯盟》。它們雖然沒有驚喜，但是拍得紮實，照道理來說，票房不應該那般普通，而觀眾的反應更差，網上留言說：「又是那些演員、內容、手法，都是熟口熟臉的港產片，不想再看！」似乎，港產片除了留住一班「狼」喜歡看警匪片的忠心粉絲，其他的觀眾已經用腳來投票，跑了去看美國片，甚至近來的英國片、泰國片、韓國片、日本片、印度片……再走下去，只會留在死胡同打轉。

　　香港電影已經中了 Murphy's Law（摩菲定理）的咒語：「凡是可能出錯的事，必定更糟糕。」看情況，香港電影的衰落期只會更久更深，因為最近幾部電影似乎同時更中了 Murphy's Law 反方向的咒語：「凡是不應該出錯的，也變得一樣糟糕。」因為本來不錯的港產片，觀眾也唾棄，多可怕！

　　我猜想如果香港電影繼續走「依樣畫葫蘆」的老路，在十年後，必然油盡燈枯。原因很明顯：

　　（1）音樂大師顧家輝說過：「大文化吃小文化，大市場吃小市場。」過去 50 年，只因內地在文化、藝術、娛樂處於閉關期，香港才沒有強大競爭對手。現在，睡龍已起來了，要靠「市場」才可以為生的電影，只好向北方一步步傾斜，這已經是不爭的事

實，除非香港樂意停在「港式另類電影」自娛這地步，否則，作為一門創意工業，卻未能在大市場佔一席位，本地的電影只好危在邊緣。

（2）「那裏有錢，人便往那裏搵食」，這是正常的道理，七七八八的電影幕後人，都紛紛變成「內地人」，北移去了內地「搵食」；聽說許多本地電影業的崗位，開工不足，朝不保夕，如武術指導、古代服裝、後期製作等等。內地既然有大量影視工作，連剛剛畢業的本地電影系學生，也紛紛往內地找工作。

（3）迷信「大明星」，不敢冒「賣埠」的風險：電影的發行賣埠，如果找到一兩個大明星，便會容易甩掉，於是香港老一批的大明星，都五、六十歲，還要裝年輕，掛頭牌，來吸引年輕觀眾；而年輕的女「明星」（不是「演員」），幾乎一個都培養不出來，可以想像，這樣的一個「夢工廠」的電影，如何再向十多二十歲的新生代推銷下去？怪不得香港的年輕人，都北望韓國，天天抓着小鮮肉偶像，誰會迷一個可以當爸爸媽媽的本地偶像？

（4）在「活命」的心態下，大家只好一窩蜂去拍一些起碼在「發行」上有點把握的題材，於是，人人去拍動作片和警匪片，觀眾天天看着那幾個中年明星互調角色，今次 A 是兵，下次 A 是賊，重演一幕幕「見慣見熟」的槍戰、肉搏，哪能不膩。

（5）由於市場萎縮，投資者都不願意再押注在香港市場，於是，香港電影中了 Murphy's Law 的咒語，我們的技術質素和其他水平都愈跌愈低，觀眾天天流失。但是，香港的戲院租金上升，票價愈來愈貴，很多朋友於是說：「要花錢，當然看『物有所值』的荷里活電影，港產片，留待回家看電視吧！」

不過，「留待回家看電視」，可能是港產片的生機！一個市場，

主要是「供」「求」雙方配合，現在「供」的，是那些票價又貴，但票房不濟的港產片。以前的情況，是觀眾不去電影院，現在情況有所不同，觀眾一般已不再看「翻版」，都願意去電影院看電影，只不過拒絕看「港產片」，而更把港產片，歸納為只適宜在家裏「電視看」、「電腦看」、或是「手機看」的娛樂。就是這點，新的機會來了，因為在以往，由於科技未達水平和大眾的不習慣，在這些網上「視窗」Windows 放映港產片還未成氣候。現在，內地「網上付費」的風氣，是全球第一名，於是，產生了所謂「網上大電影」，即俗稱「網大」（Net Movie）的新產品，內地觀眾（特別是年輕人）都願意付出小小的費用，來觀看只在網上播放的首輪電影。2017 年票房過百萬的網路大電影有二百多部，已經超過 2016 年全年總數，其中 6 部電影的分賬超過千萬元人民幣。成績突出的電影例如愛奇藝「仙班校園」系列，72 小時流量即突破 1000 萬，騰訊視訊的《再見美人魚》、《深宮遺夢》、愛奇藝《山炮進城 2》等都破億。

當然，我聽到有些聲音，大力反對香港年輕人拍「網大」。他們的反對理由是：

（1）「網大」在電視、電腦、手機收費播放，只是一時熱潮，它不會長久，長遠來說，觀眾一定回歸「入戲院」看電影，這才是電影的正規本位。

（2）「網大」電影有長有短，不符合傳統電影的定義，即電影起碼有 90 分鐘，故此，天打雷劈，「網大」不能定性為「電影」。

（3）現在「網大」製作水平低，叫年輕人入行，是「教壞」他們，而且，因為它的水平未及投資千萬或億計的「戲院大電影」，長遠來說，觀眾肯定不會在電視、電腦和手機，看這些「首輪」

次一級的電影。

（4）鼓勵港人看「網大」，即是鼓勵大眾不進電影院，故此，票房收益也受到影響。

就以上反對理由，我不想爭論，特別是網上的東西代表「爛東西」？低成本代表「爛電影」？但在時代巨輪下、在科技發展下、在人類發展的大趨勢下，以上論據又是否合理？不是說香港要放棄「戲院電影」，而是強調香港不要錯過「網大」的生機。香港今天的問題，是大家經常錯失機會。

我認為「網大」這突然新來的 Window，絕對適合香港的年輕人去發展：

（1）大家心知肚明，香港二、三十歲的電影新丁，哪有能力駕馭一部投資千萬或億萬計的電影？「萬丈高樓從地起」，既然年輕人在目前苦無機會的情況下，天天沒有戲開，為甚麼不鼓勵他們把握「網大」這新機？「網大」的好處，便是要求不高，容易一面做，一面從錯誤中學習。況且，今天的電影「大佬」級人馬，其實大部份都是當年從電視台拍庶民看的電視劇而「起家」的，為甚麼又可以培養到今天的精英？英諺有句話很好「Practice Makes Perfect」，現在年輕人最沒有機會的是「練習」，就算這些「網大」是爛片，而通過拍爛片來慢慢提升，有何不可？現在的「戲院」電影，又有多少不是爛片？其實，創意、品味、能力的改善，要是讓年輕人在「戰場」實戰，不斷打仗磨煉，他們才會脫胎換骨。

（2）目前，「網大」的觀眾多數是年輕人，而在香港，困在「愁城」的電影從業員，也是畢業不久的年輕人，他們最了解同齡的喜好和心態，既然「網大」的年輕觀眾要求不高，看到一些「共

鳴性」很強的東西，便會支持，因此，網大不是我們的年輕人很好的落腳點？

（3）現在拍電影，最難是找「金主」，他們現實，最喜歡找「大牌」，所以，年輕人許多苦無機會。但是，網大投入的資金不大，較容易說服「金主」投資在年輕人身上，讓台前幕後的年輕人，起碼有個「入位」。

最近，「網唱」也漸漸成風氣，內地的音樂平台「QQ音樂」、「全民K歌」、「樂人‧live」都容許網上開「網唱」（Net Concert），香港新進歌手盧宜均在那裏開Net Concert，獲得500,000名網眾的觀賞。500,000是紅館四十場的觀眾人數，試問：還有紅星可以在紅館開四十場嗎？更何況是一個未成名的香港新進歌手？但是，網上的平台，卻提供了低成本和放射式效率的生機給香港年輕人！

活在當下，要「與時並進，推陳迎新」，我也是一個懷舊的人，可是我不會堅持吃老本，漠視時代和科技的發展，懶理年輕人的失落，或許「認知不和諧」（Cognitive Dissonance）才是香港最大課題。

香港人週末要看博物館

　　籌備三年，耗資千萬的「金庸館」正式開幕，它是沙田「香港文化博物館」的全新常設展覽，館內共有逾一百件與香港最了不起作家金庸相關的藏品，包括金庸親書、以其十四部武俠小説的書名第一個字組成的對聯「飛雪連天射白鹿，笑書神俠倚碧鴛」；還有另一本地大師級漫畫家王司馬畫龍點睛、神妙地把金庸小説角色立體化的插畫作品；以及各式珍貴手稿、互動展品等等，相信金庸迷絕不會錯過。

　　談起金庸本人，2009 年我仍在藝術發展局工作時，局方頒發了「終生成就獎」給金庸。在後台內，前廣播處長張敏儀陪同金庸，她對大師關懷備至，大家都敬愛他。但是金庸卻是很安靜的，除了禮貌的基本，幾乎一句話也不多説。當年，除了小説，金庸的政治評論是最好看的，他是用「情理」去寫政治評論。而且當時，金庸主理下的明報，獨具慧眼，培養了不少名作家。

　　金庸在那年拿了「終生成就獎」後，再沒有公開露面。明報月刊老總潘耀明説，晚年的金庸其實有找他，想再為香港疲弱的文壇做點事。可惜，天不時、地不利，金庸也沒有再跟進了。聽説現在金庸閒居靜休，謝絕活動和探訪，真的是世外高人了。

　　我身邊有些朋友，留有當年金庸給他們的便條或書信，這些都變成墨寶，一天比一天珍貴。唉，今天大家都用手機和電郵，雖然我和一些大師有聯絡，不過，再沒有這些真跡的賞賜了！真的生不逢時。

話說回來，沙田「香港文化博物館」對我們住港島的，有點遠，但是對於住在新界的朋友，卻是隨手拈來的文化寶藏，它的展覽內容一般都是貼近大眾的口味，除了文化藝術，更充滿娛樂性（大家看過了李小龍和梅艷芳的展館，便知道我說甚麼了），自從 2000 年開館以來，都是大家評價甚高的一個博物館。我最欣賞的是「香港文化博物館」能夠做到兩點：深入淺出、趣味盎然（外國許多博物館，目標群好像是給學者看，非常沉悶）。

　　就以早前展出的《宮囍——清帝大婚慶典》為例，便正是趣味與教育性並重，令人讚賞。我也是看過展覽，方知道只有幼年上位的皇帝，才可以在皇宮禁殿舉行婚禮；亦因此，清代只有順治、康熙、同治、光緒四位「小」皇帝在紫禁城舉行過婚禮。還有，原來每三年皇府便會挑選指定的皇族、官宦、軍將的女兒，要她們登記，不得嫁人，在五年內，等候皇帝挑選作為后妃，落選後，才會重獲自由。更叫人吃驚的，是光緒皇帝大婚歷時一百零四天，那麼豈不是紫禁城一年內，有三分之一的時間在慶祝，可謂至極的奢華。

　　由於大婚是國家盛典，禮儀浩繁，於是博物館有系統地按照結婚程序，井井有條地安排展品：

（1）訂婚（叫納采）

（2）過大禮（大徵）

（3）送嫁妝（妝奩入宮）

（4）確定皇后身份（冊立）

（5）接新娘（奉迎）

（6）結為夫妻（合巹）

（7）拜祖先（廟見）

（8）拜見皇太后（朝見）

（9）接受官員祝福（慶賀）

（10）公告天下（頒詔）

（11）宴請（筵宴）

坦白說，以上程序，如沿用古代名詞，大家都不會懂，幸好博物館聰明地換上了現代用語，我們立刻明白婚禮儀式是甚麼一回事。當大家看到一大堆的龍袍、后裝、如意、簪、綢緞、龍紋鼓等等，立刻被吸引，有意識地欣賞展品。而且，博物館還「附送」煮皇室菜的電視錄像和婚儀的電子互動畫牆，十分貼時！

最精彩的是博物館怕「皇帝結婚」可能太離地，同時攬了一個「民間結婚禮儀」展覽，展品例如客家花轎、鑽石酒家龍鳳大禮堂照片、粵劇名伶林家聲的結婚照等等，都是過去香港的情懷，分外親切。

現在，積極推高博物館水平的人，是康文署，他們告訴我，要鼓勵更多香港人視「逛博物館」是理所當然的消閒節目，他的投入和付出，非常值得，看博物館的人數，一天比一天多。

讀者們，在週末，不要只是吃和睡，或「蒲」和 shopping，太不長進，快快快，拋開擁抱着的枕頭，吃過 brunch 後，換件衣服，一個人或叫朋友，也可以一家大小，輕鬆舒服地花數小時在博物館（香港大大小小，政府、私人、大學的博物館有數十家）。在博物館的展覽，都是籌備經年，政府花了上千萬的，不看，是你的損失。而且，博物館大部份的職員，都是友善和貼心的，比起茶樓酒家的服務還要好。

你以為大學畢業便有教養？以為每天上網便有修為？以為朋友大家聚在一起八八卦卦，便豐富了知識？錯錯錯，週末去博物

館，才是潮人走入文化生活的第一步。快把信息傳開去，有空便走入博物館，呼吸文化藝術的空氣，做個「新文化香港人」。

要支持本土珍貴文化：「粵劇」

愛香港，便要愛本土文化，不要膚淺的罵句「老土」（想看外國名畫《蒙羅麗莎》（Mona Lisa），為何不老土），便不去認識我們的過去；沒有過去，哪有今天和未來。香港的文化發展，猶如一條線，主要貫穿 40、50、60、70、80、90 年代……直至今天。真正的「潮人」，不只潮於當代流行文化，他會站在山崗，看得更闊更遠。R&B 他懂、古典音樂他懂、K-Pop 他懂、甚至粵劇他也懂，這才是一個真正出類拔萃的「潮文青」。

各地有各地的優良文化，其中的優秀部份是傳統「戲曲」。故此，北京有「京劇」、上海有「越劇」、四川有「曲藝劇」、在香港，我們有「粵劇」。

粵劇又稱「大戲」、「鑼鼓戲」、「廣東戲」，在明朝已經存在，流行於廣東一帶。在香港，上世紀 30 年代，粵劇已在香港開花結果，當時的紅星，前後接近一百位，創造了龐大的商業市場，產生了巨大的文化影響；數十年來，經歷多少次盛衰，驕傲的粵劇都沒有消失，保存至今，在香港的土壤上存活下來。現在，年輕人都說保留過去的「集體回憶」，最真誠和實惠的方法是去買一張票，跑去北角的新光戲院、土瓜灣的高山劇場、窩打老道的油麻地戲院、或未來西九的「戲曲中心」，支持我們香港人這傳統優秀藝術。

要欣賞粵劇，先不要怕它的鑼鼓聲，加點想像力，把它看作 Rock Concert 的敲擊吧！而且坐的位置，買後一點，耳朵便會接

受到。有些粵劇演出，已經把鑼鼓的聲浪調低，其實，它「篤篤篤撑」的音樂，讓你拋低工作的煩惱，經時光隧道帶你回到千多年前，化身成古代的才子佳人，在當時的「蘭桂坊」卿卿我我。

先不要給自己壓力，粵劇不用天天看；五月天演唱會，你也是數年才看一次。好的粵劇劇目太多，先挑一些紅透香港歷史，大家耳熟能詳的大戲來看。任劍輝、白雪仙的戲寶《帝女花》、《紫釵記》、《再世紅梅記》最適合不過。沒有看過這三寶，在文青聚會中沒有面子，如何交代你是保護本土藝術文化？故此，安排自己一年看一次粵劇，在母親節也好、父親節也好，自己掏腰包，請嫲嫲、外婆、媽媽、爺爺、公公、爸爸等一起看，你孝順的行為，他們一生都會記得。

要享受粵劇表演過程，最重要是先了解它的故事，入場前，先 research 一下，你才可告訴大家故事內容：例如《帝女花》是關於一個明朝美麗小公主為國自殺的故事；《紫釵記》是講一對情比金堅的夫妻，如何在死亡邊緣中爭取復合；《再世紅梅記》是一隻癡情的女鬼，借屍還魂……

欣賞和解讀粵劇最困難的地方，是它的歌詞和對白帶有「文言文」和「典故」，例如「伯牙絕弦」、「貌似潘安」、「醜似楊藩」等。不過，你唸 English Literature 也要了解洋人的舊文字啦！故此，「有料」的人喜歡挑戰，克服這些困難，乘機學習，讓自己成為一個有內涵的知識分子，不是很好嗎？許多粵劇都有中文字幕，有些甚至附帶英文字幕，當你抱着研究的心情，粵劇背後有趣的「唱、唸、做、打」理論，讓我們更為香港這般具深度的文化遺產而驕傲，它便是我們中國人的 opera。原來我們的粵劇是多元化、活潑、動人、包容的（你知不知道在 60 年代，大提琴、小

提琴已經融入成為粵劇的伴奏樂器，甚至 40 年代劉如曾所寫的流行曲《明月千里寄相思》，竟然改編成為粵劇《鳳閣恩仇未了情》的主題曲）。

我有些做時裝、玩攝影的朋友，最喜歡一個人入劇場觀賞粵劇，他們說粵劇那五彩繽紛的舞台和服裝，給予他們很多靈感。香港極「潮」的國際級藝術家又一山人，極愛粵劇，前陣子，我還和他一起去高山劇場欣賞粵劇版本的《王子復仇記》（Hamlet）（你看，劇中的青春花旦李沛妍在紐約出生，在 Wellesley College 畢業，卻選擇了粵劇這行職業）。

有些人說去高山劇場不方便，使我想起一個故事：逝去的粵劇大師梁醒波（詳情看香港大學為他出版過的傳記，叫《梁醒波傳》），他在 1969 年演講，他說：「香港大會堂處於中環的偏僻位置，交通不方便 ……」而「潮文青」的正確心態應該是：「這地方不旺嗎？好，讓我們攪旺它！」你看，旺角的「麥花臣球場」從一個室內籃球場，現在變了九龍區流行音樂演出的熱門地方，劇場遠或不遠，有時候，只是一個人的心理狀態。

我對粵劇未來的發展是興奮的，因為「長中青」三代的人都很有心，好努力地傳承和推廣我們香港人的珍貴文化遺產：汪明荃在政策上推動、阮兆輝著書立說來感染大眾（他的新書《弟子不為為子弟》是去年暢銷書之一）、李奇峰出錢投資演出、劉千石大力協助推動兒童粵劇、前港台的葉世雄為粵劇做傳媒工作、「仙姐」白雪仙雖然 90 歲了，她也一年推出一次「優化」粵劇，把舊的良本整理，重新呈現大家眼前，去年演出的劇目是陳寶珠和梅雪詩的《蝶影紅梨記》。

你呢？你作為香港的一分子，特別是年輕人，你的一分力何

在？要香港繼續成為國際大都會，我們每一個香港人要具備國際見識，而文化修養是必須的條件。下次你有身邊朋友在粵劇領域上，用「老土」這個詞語，只會加添他自己的無知愚昧，你可以和這個人「淡交」，因為你已經脫離了他的文化低層次！

粵劇要走的五大改革

　　有人以為香港珍貴的粵劇文化遺產《帝女花》是唐滌生原創的，這是不正確的，唐是根據原作者黃燮清（清代戲曲家）改編而成。至於以《帝女花》為劇目的粵劇，早於 1934 年，梁金棠編寫，由「散天花劇團」在普慶戲院演出過，而唐滌生版本的《帝女花》則在 1957 年由「仙鳳鳴劇團」在利台舞台首演，至今 60 年。

　　在 1956 年，香港的粵劇紅伶任劍輝、白雪仙、梁醒波、靚次伯組成班霸「仙鳳鳴劇團」，帶來一浪比一浪高的觀眾擁戴、舞台聲譽和藝術成就，他們的「御用」編劇家便是唐滌生，可惜唐於 1959 年逝世，而任劍輝、白雪仙也在 1969 年退休，「仙鳳鳴」完美、悽怨、妙絕的《帝女花》也就落幕。

　　但是，過去的幾十年，其他劇團不斷重演《帝女花》，而每次演出，雖然不是「仙鳳鳴」的班底，但是大多都賣個滿堂紅。《帝女花》這劇的魔幻力量，真是沒法擋，它是真正香港最珍貴的文化遺產。

　　我從小到大，看過了十多二十次的《帝女花》粵劇。對我來說，每次故夢重溫，都是不同滋味暖心頭，成了我生命的膜拜儀式。

　　最近，我去了紅磡高山劇場，看了「端鳳鳴劇團」呈獻，名伶羅艷卿當顧問，新一代的老倌梁兆明和馬秀端演出的《帝女花》，在沒有太大期望下，也沒有太大的失望，看畢後，也只能說：既非差強人意，也非拿手好戲。除了技術層面考慮，演出《帝女花》，最重要是帶出它獨特澎湃的激情：愛國情、兒女情。可

惜今次都辦不到，更看不到找了粵劇著名前輩羅艷卿做顧問，加了些甚麼優點給那晚的演出？

汪明荃阿姐和我說：「大家不要只看《帝女花》，粵劇還有許多瑰寶！」但是我覺得對普羅大眾來說，看《帝女花》是很好的粵劇入門，尤其是它的偉大愛情故事：明末崇禎皇帝，為 15 歲的愛女長平公主選上周世顯為駙馬，但大婚禮仍未舉行，已遭闖軍李自成攻陷北京，崇禎斬殺長平為保女兒貞節，但她沒有死去，大臣周鍾把重傷的長平救回家中，後來，清軍滅了闖軍而成為新帝主。心力交瘁的長平知悉周鍾父子為求名利，想把她獻給清帝，長平偷生，以死去的尼姑「借屍還魂」，匿藏於維摩庵中，一次和周世顯在庵外相遇，決定返回皇宮完婚，目的為崇禎的屍首葬回皇陵和釋放長平的幼弟，清帝為了假慈悲安民，終於答應了，事成，長平和周世顯雙雙服毒殉國。

看完《帝女花》，一班朋友去消夜，以觀眾角度去談粵劇改革（當然，談粵劇改革，沒有人比港台的前台長葉世雄更專業透澈，他寫了百多篇文章，大家可以看看網上有沒有連結？），大家的看法有五點：

（1）粵劇真的太長了——由 7:30pm 演到 11:30pm，最投入的觀眾，都會累，而且，所有的藝術作品都要接受「格式」（format）的限制，這是正常的，一定要把劇情「精益求精」，減至不多於三小時吧。

（2）我們都同意粵劇前輩阮兆輝，要堅持粵劇的特色，即「大鑼大鼓」，那是必要的，否則便失去粵劇的魅力，可是，一定要把它的音量調低，現在又不是在竹棚或野外演出，不用「嘭、嘭、嘭、嘭」的震入觀眾的神經，我知道許多人不喜歡粵劇，便是覺

得它的鑼鼓太「吵耳」。

（3）多用舞台佈景裝置效果，避免一幕和一幕之間的極長「落幕」停頓，否則，第一，浪費觀眾苦候的時間；第二，這樣「落幕」是反高潮，把觀眾的情緒突然降溫，令到劇情的感染力減弱。

（4）粵劇要推出「導演制」，現在的是演員「自主和主導」，許多時候，把演出弄得支離散收，大家把一些舞台基本的規矩也違背，像今次的《帝女花》，站在後面的「梅香」（配角），很多都不專業，姿勢都是東歪西倒。

（5）在「錘煉求精」以後，有些好的劇目如《帝女花》，可以多演數天，不用像目前，演出七天的話，卻天天換劇目，演員和工作人員都吃力，出錯也特別多，變成「求求其其」。

最近，北角新光戲院攪「改良粵劇」，我看了其中兩個劇目，大致上是加上舞蹈、話劇、雜耍等等成份，是豐富了，不知道是否觀眾要的東西？有待觀察！

我們要珍惜的粵劇前輩

　　看電影，有人喜歡「文藝片」；有人喜歡「動作片」。在舞台上，粵劇作為藝術以外，還是一種娛樂，故此，劇目也分「文戲」和「武戲」，經典的《帝女花》便是文戲，駙馬和公主在台上卿卿我我；而最近的《武松》以武戲為主，武松打虎一幕，他找演員穿了老虎的道具服，模仿牠的動作，特別是爬行的姿勢，遠看極像一隻真老虎。故此，演員也有分類，陳寶珠以「文戲」為主，洪海的「武戲」出色，而龍貫天是一位優秀的「文武生」。

　　《武松》是康樂及文化事務署呈獻給市民的難得演出，他們的文化工作一向出色。原來《武松》是一個遺失超過數十年，以武打為主的粵劇，今次的藝術總監兼劇本修訂的前輩阮兆輝寫道：「但我憑着能追到的最早期，除了《金蓮戲叔》一場是有完整曲白之外，其他就只有一些程式，或者是一小段口白、白欖之類，餘下的都只是『爆肚』……」阮兆輝靠一些殘稿，前輩朱秀英給他一套 1989 年的錄影光碟，他整理了整個劇本，今次的成績是可觀的，娛樂和藝術兼備。

　　《武松》的故事，大家都熟悉，武松是一個八尺高的武夫，喝了酒後，醉醺醺上了景陽崗，打死了一隻猛虎，所以大家敬重。他哥哥是一個又矮又醜的賣燒餅販子，叫武大郎，他討了一個冶艷的老婆潘金蓮，金蓮喜歡高大勇猛的武松，於是勾引他，但被武松所拒。後來，金蓮搭上了另一富戶，叫西門慶，給武大郎發覺，於是姦夫淫婦把武大郎毒死。而武松知道這真相，決定為兄長報

仇⋯⋯劇情高潮迭起，有武打、有惹笑、有姦情、有忠義⋯⋯是一個極富意義的民間故事。

《武松》除了燦爛好看外，還有兩點藝術的精粹：

（1）演員唱唸時，夾雜了廣東話和「中州話」，中州話即現今河南省一帶的古時官話，我們戲行叫做「古腔」，這些又叫「中州韻」，在元代的戲曲已經出現。我是現代人，當然看不懂，要追看中文字幕才理解到。另外，很多粵劇的舊劇本，是夾雜着中州話。但是很奇怪，我看到很多婆婆，沒有看字幕，竟然可以看得津津有味，不懂中州話也無所謂，真的是「禮失而求諸野」。

（2）「南派」粵劇——粵劇的武打場面，分為「南派」和「北派」。數十年前，京劇的武師南來香港，參與了粵劇演出，他們使用「京班」的打法去處理演繹武打，於是有名稱叫「打北派」。而傳統廣東人的武打場面叫「南派」。北派注重腿的功夫，南派注重拳的技術，故此，有人稱為「南拳北腿」。今次《武松》是使用舊式武打，故名為「南派」粵劇。

除了上述兩個藝術賣點，今次好玩的地方是武松一角，由四個文武生輪流扮演：李龍、阮兆輝、龍貫天、李秋元（他青春無敵，可以在倒轉的四隻檯腳上和對手大打「梅花樁」）。而潘金蓮一角，由三個女角分飾：陳好逑、陳咏儀、謝曉瑩，絕對是超級大卡士。

但是，真的要說一句「薑愈老愈辣」，陳好逑以超過八十多歲高齡，在舞台上，還可以唱做俱佳：嘴角含春、不胖不瘦、婀娜多姿，連手指的撩動，也充滿了潘金蓮的慾火。白雪仙、芳艷芬都退休了，只有陳好逑仍然精彩地在演，大家還不把握機會，快快去捕捉她的神韻。至於阮兆輝，化上了妝後，變回年輕壯碩

的武松，每一個表情、手勢、動作都是 A 級的粵劇示範，跟有些演員的粗枝大葉，真的是「一個在天，一個在地」。

當然，要處理上述多門藝術演出前後工作的，一定是一個「有料」猛人，才可以打點到大大小小，這個便是鄧拱璧姐姐（她是 60 年代香港的第一代「嘜模」，也是我們電台文化人的「大姐大」），而美妙的音樂，則是由大師級的高潤權和高潤鴻兩兄弟負責領班。

阮兆輝前輩對粵劇推廣，鞠躬盡瘁，既出書，又四處演講。《武松》的三場演出前後，「輝哥」還主持了兩場藝術座談會，多麼叫人敬佩！

藝術界要培養新的接班人

　　最初聽到《萬世流芳》，以為是趙氏孤兒的故事。60 年代，邵氏影業拍了一部電影，叫《萬古流芳》，由李麗華和凌波主演：故事來自元朝雜劇，作家為紀君祥，在春秋時代，晉國的貴族趙氏被奸臣陷害，慘遭滅門，幸好存下了孤兒趙武，他長大後，要為全家報仇⋯⋯

　　後來，才發覺是一字之差，原來是《萬世流芳張玉喬》。粵劇前輩羅家英和五位花旦王希穎、鄭詠梅、莊婉仙、瓊花女及李沛妍合作，在高山劇場演出，五天內演六套劇，其中和李沛妍合作的，便是《萬世流芳張玉喬》。

　　那我知道了，年輕花旦李沛妍和「阿姐」汪明荃結誼，是她的契女，而數年前，汪「阿姐」和老公羅家英演出了《萬世流芳張玉喬》，當時，叫好又叫座，於是今次，契爺安排契女李沛妍重演這部好戲。到了落幕時，我去了後台探訪，驚碰到汪「阿姐」站在台側，原來她一直在留心老公「家英哥」和契女的演出。

　　《萬世流芳張玉喬》是 50 年代的劇作，編劇是唐滌生。在 1954 年 3 月，紅透半邊天的名伶新艷陽劇團班主芳艷芬，她以《萬世流芳張玉喬》為開山戲，從上環的高陞戲院演到油麻地的普慶戲院。

　　故事是這樣的：明末名妓張玉喬，深得大官李成棟傾慕，但玉喬是忠義名將陳子壯的妾侍，當明朝滅亡，李成棟降清，擊敗陳子壯，張玉喬為了保護陳家上下性命，含淚改嫁李成棟，但是，

這個烈女不忘更大的抱負，她利用李成棟的鍾愛，決定以死相諫，勸李成棟高舉義旗，反清復明，而她也含笑而逝，萬世流芳。

你看香港的文化歷史多驕人，同一個劇，由50年代演到今天，由芳艷芬、汪明荃演到李沛妍；陳錦堂演到羅家英⋯⋯看了這個劇，有兩點我認為不足，有兩點我非常樂道。

《萬世流芳張玉喬》這個劇，其實重點不在張玉喬，而是在李成棟，他從明代重臣，到了投降滿清，及後因為深愛張玉喬，繼而反清復明，其實是複雜的心理變化，如要觀眾信服，劇情要鋪排得很好，現在，故事帶點粗疏，觀眾覺得李成棟突然「反清復明」的心理變化，有點「兒戲」。

好的粵劇，要流傳下去，必須要有「名曲」，而《萬世流芳張玉喬》沒有一首曲是特別精彩難忘，讓觀眾散場後也覺得餘音嫋嫋。但是，我喜歡這個粵劇之獨特性人物性格，一般故事都是「平板」的，好人壞人，都是壁壘分明，但是《萬世流芳張玉喬》的兩主角性格卻是複雜的：張玉喬是名妓嫁人為妾，但是為了好理由，便再嫁別人為妻，後來，又為了愛國理由，利用丈夫（某程度來看是「出賣」他），要他精忠報國，這性格剛辣計算，引人入勝，非常「現代」。至於李成棟，性格更複雜，他出賣國家，奪人妻子，但被摯愛的妻子勸服，竟然會良心發現，放棄榮華厚祿，再一次「出賣國家」，不過，今次出賣的是清帝，你說以傳統故事來說，是不是很新穎破格？

此外，最大的發現是年輕花旦李沛妍（Li Pui Yan, Elizabeth），她的父母是粵劇名伶李奇峰和余慧芬。Elizabeth在美國紐約出生長大，畢業於女子名校衛斯理學院（Wellesley College），好典型的「鬼妹仔」（即俗稱「ABC」），但是，她

竟然醉心粵劇，在 2002 年回流香港，全身投入，貢獻給粵劇藝術。她的志願是承傳和推廣粵劇，由於努力和虛心，短短十多年間，Elizabeth 的成就已去到和我們的粵劇巨星龍劍笙同台演出《紫釵記》。此外，英文是她的「母語」，她還協助翻譯粵劇劇本為英文。大家可以想像嗎：這樣一個「洋化」新派的女孩子，人生可以有兩個角色，台下是「鬼聲鬼氣」的「Oh my God」，台上可以用「蘭花手」，吊高嗓子地唱「哎吔吔……」，她的生命也太矛盾多姿了。

《萬世流芳張玉喬》內的李沛妍，嬌美欲滴、溫柔可人，一舉手、一投足，絲絲入扣，我看到的盡是大將之風，雖然目前的演出，仍然未夠「放」，但是潛質盡顯，假以時日，她會成為明日的巨星。

私底下的李沛妍對所有人都彬彬有禮、輕談淺笑。她告訴我：「為了粵劇，我可以付出一切。」香港的粵劇藝術界，有福了，因為一門藝術的盛與衰，在乎有多少才德兼備的新人，願意為行業犧牲。沛妍，加油，為港爭光！

我們要認識的「平喉四大天王」

香港的沙田大會堂，舉行了一次精彩絕倫，錯過等於遺憾的粵曲演唱會，叫做《一代風流長亭夢》，它可以列入香港最佳演唱會之一，大家期待演唱會重演。

在 30、40 年代，香港的華人生活簡單，沒有甚麼娛樂，有錢人可以去戲院看粵劇，而一般人家，上茶樓、酒家聽粵曲，當時的粵曲等同今天的 pop songs。茶樓以點心、小菜為主，利用中午的空檔，開設歌壇，而酒家晚上擺宴，請來女伶表演，為主人家助興。

茶樓、酒家的大堂，設置一個小小的舞台，台上放了咪高風，幾個「拍和」（即伴奏，粵曲樂師懂得跟隨歌手的即興變化，調整音樂）的老師，加上基本樂器如高胡、月琴、椰胡、卜魚、敲擊小鑼鼓等，歌伶便要以歌會友，情況如同今天的 live band。歌伶的收入除了歌酬外，便是靠茶客的打賞，好的歌伶，會把錢存起來養老，有些則嫁了給客人，最慘的是那些上了毒癮（香港政府 1913 年關閉煙館，但直到二戰後，才完全禁絕毒害超過一百年的鴉片，而有些歌伶以為鴉片煙可以「潤」聲），坎坷下半生。那個年代，男尊女卑，故此，歌壇賣藝的多是女性：女人唱女腔，叫「子喉」，而女人唱男聲的，叫「平喉」。歌壇，其實便是今天的 mini concert，而茶樓酒家便是 cabaret。

往昔，有四個天后級的歌伶，紅遍省港兩地，情況就如今天的「四大天后」鄭秀文、楊千嬅、陳慧琳、容祖兒一樣，她

們被稱為「平喉四大天王」，分別是：小明星、徐柳仙、張月兒和張蕙芳。時光是美麗的，當你今天在中上環出沒時，你可否想像八十年前，這四位天后，在我們熟悉街道裏的蓮香樓、高陞酒樓走來走去「跑場」。在今次《一代風流長亭夢》的舞台歌劇中，呂珊飾演徐柳仙、葉幼琪飾演小明星、楊麗紅飾演張月兒、李鳳聲飾演張蕙芳（李鳳聲是著名粵劇名伶，我小時候，香港有兩個女伶專門扮演男角：任劍輝和梁無相，而李鳳聲的演出卻是時男時女、時古時今。李鳳聲已八十多歲，為了今次演出，專程從澳洲飛回香港，叫人感動，她說：「趁行得走得，一定要參與這麼有意思的粵曲晚會。」這些藝人前輩，是香港的財產）。當晚，其他紅極一時的紅伶都來捧場，如羅艷卿、吳君麗、譚倩紅等。

待我簡單介紹當年四位天后的歷史：

小明星 （1912年－1942年）：她出生於廣州，自幼喪父，與母親相依為命，11歲賣唱，慵懶的「星腔」更是獨樹一幟。日軍佔領廣州，她和友人逃亡到香港，後染上肺病。1942年初到澳門，不久後回廣州靜養，本想靜養病軀，但生活逼人，而且感情方面，多次遇人不淑，她唯有重披歌衫，帶病再度登上歌壇，一曲《秋墳》唱至「只有夜來風雨送梨花」一句時，吐血昏迷台上，翌日逝世，當時只有30歲。曾經有電影導演覺得梅艷芳的苦命和小明星很相似，想找她演小明星，可惜梅艷芳等不了開拍，便離開人世。

徐柳仙 （1917年－1985年）：1917年生於香港，5歲第一次表演已經技驚四座，12歲正式踏上歌台。15歲憑着《夢覺紅樓》而走紅，她唱腔獨特，稱為「仙腔」。1974年喪夫，1975年因

車禍左手左腳受傷而退出歌壇，傷癒後把粵曲當作終生不渝的事業。1985年病逝，終年68歲。今次的演唱會，徐柳仙的孫女來了捧場。

張月兒（1907年－1981年）：四大天王之中，以她年紀最長、資歷最深，11歲跟從樂師徐桂福學習，13歲開始在香港演唱。其後著名撰曲家何少霞為哀悼阮玲玉自殺身亡，寫成《一代藝人》，此曲經張月兒首唱，旋即風行。她的「月兒腔」特色在於音量雄厚、聲域寬闊。她可演唱男女腔的粵曲，生動活潑，故有「鬼馬歌王」之稱。大家看黑白粵語電影，可以見到張月兒，像個胖媽媽。楊麗紅是張月兒的徒弟，紅姐平子喉對唱，聲情並茂，反應熱烈。

張蕙芳（不詳）：唱腔以風流瀟灑見稱，有關她的資料不多，坊間流傳她是四大天王中最為美艷，所以成名不久，即嫁給一位富家公子。張蕙芳為了嚴守大戶人家的家訓，不輕易在人前露面，更不用說壇前賣唱。到了唱片大行其道的時期，與她丈夫交情極深的唱片公司力邀張蕙芳復出，張夫無奈答允，但只許她灌錄唱片，不得露面宣傳。此後，她與丈夫共隱於香港某別墅，再無她的音信。

今次《一代風流長亭夢》的舞台佈景精美，設計了一家「九如茶樓」，十多位音樂師優美拍和，監製楊紹鴻認真製作，多首名曲，聽出耳油，四位一流的歌星，唱演了「平喉四大天王」的首本名曲，例如小明星的《秋墳》、《風流夢》；徐柳仙的《再折長亭柳》、《玉人何處》；張月兒的《一代藝人》；張蕙芳的《秦樓鳳杏》等等。

聽這些粵曲，並不是太艱澀，因為有些曲調，後來成為粵語流行曲（又稱「小曲」），所以非常耳熟，例如《哥仔靚》、

《明星之歌》、《分飛燕》等，如你不懂這些名曲，可以上網 YouTube 一下。在粵劇裏，演員要唱曲兼演戲，而只站在歌壇上的歌手，雖然不用演戲，但是單憑聲音，要把觀眾引領到曲中的境界，難度更高，稍為失手，觀眾立刻發覺。

粵曲歌壇，使我聯想起西方的爵士樂（Jazz），Jazz 的小樂隊以簡單的音樂，如鋼琴、大提琴、鼓、色士風（Saxophone）為主，歌手隨意但是有技巧地把歌曲即興演繹，各種喉音唱法（轉音、尾音、抖音……），不同調式，只要玩出個人音樂風格，都完全沒有規限，所謂「不換歌詞但可以換音樂」便是 Jazz 的即興音樂精神；當年的香港歌壇粵曲，也是充滿着即興精神，歌手同樣可以因應個人風格，調節「度」（tempo）、「板」（beat）、「線口」（key）、「腔」（style）、甚而「旋律」（melody），訴說歌者的悲歡離合、喜怒哀樂。Jazz 和粵曲，「歌動」，然後「律動」和觀眾「心動」，不過，當然 Jazz 的自由度，比粵曲更大更好玩，不只是有即興成份，更達到「自由精神」（free spirit）。

Jazz 最動聽的歌曲，許多都是滄桑無奈的，粵曲何嘗不是，你看這些歌詞：「忽離忽別負華年，愁無恨呀，恨無邊，慣說別離言，不曾償素願，春心死咯化杜鵑……」悲傷得人鬼同哭。怪不得有人說，歌壇小曲可貴之處是即場變化多端，所以歌手有時候都找不回上次的歌唱的情緒。

人類太奇妙，我們以為時代不同、種族不同，便有分別，誰知道在 1940 年的某個晚上，地球的兩端，一個東方、一個西方，兩個歌手（都是在 1917 年出生）：爵士歌后 Ella Fitzgerald 在 New York 的 Apollo Theater 唱《Summertime》，粵曲天后徐柳仙在石塘咀的廣州酒家唱《情深恨更深》，在同一星空下，用音樂，

盡情發揮音域、音色、歌技、真情、樂感，唱出歌者的七情六慾，
去感動今天已經離開了地球的知音人……

音樂要重視分享

賣鋼琴的朋友告訴我，許多父母在子女考進大學後，認為目的已達，學不學音樂不再重要，於是，便把家中的鋼琴「打包」，搬去貨倉，是故，工廠大廈很多成為「鋼琴墳墓」。

香港中樂團的朋友告訴我，無論他們多努力，演奏會的票房都不及西洋管弦樂團，因為香港人依然崇洋，「中華薑」永遠不夠辣。

又有商界朋友告訴我，他們機構提供贊助，先會支持西洋藝術演出如歌劇及芭蕾舞，中國人的舞蹈、話劇、音樂，是他們的次等考慮。

哀哉，以上便是音樂藝術，尤甚者是國樂所面對的窘境！

我喜歡國樂：無論西洋音樂多好，我只會感動，但是，當我聽到絲竹樂韻，在體內流動的中華血液便會翻滾，會很激動。可惜，當好朋友馮康醫生（他是中文大學醫院的院長）邀請我去看「樂樂國樂團」在香港文化中心主辦的《國際電影音樂巡禮》時，發覺入座率一般般，便非常痛心，這般舒服好看、年輕活潑的演奏及演唱會，竟然找不夠知音？

樂樂國樂團（「樂樂」）於 1974 年成立，他們堅持四個宗旨：「發揚國樂、繼承傳統、持續創意、服務社群」。主席是馮康，音樂總監是香港教育大學教授梁志鏘。我「跟隨」了「樂樂」的表演數年，他們在牛池灣的演出，我也去了。我喜歡他們的演出有驚喜亮點，而且堅持每場音樂會要發表香港人的新作品，更讓

本地年輕中樂手擔當大旗，每次以創意多變的形式去表達中樂（我看過的形式有「棟篤笑」（stand-up comedy）、電影音樂晚會等）。他們早期的班底是以「DBS」（著名的中學拔萃男校）的畢業生為主，最近，聽説 DBS 自己的地方也不夠用，不可能再騰出地方給樂樂彩排，他們只好在九龍灣租場地，但是租金負荷吃力，他們又開辦教室，來補貼開支，但願多些家長放下偏見，送小朋友學習中樂。

樂樂打動我們的，不是他們的演藝水準，因為他們不是職業樂團，而是他們對國樂的堅持、誠意和動力，他們不斷在社區，以年輕國樂手的音樂和大眾親近。大家都不是為了收入，每人無私參與，而年輕團友叫人動容的地方，便是「音樂共享」的理念，因為音樂猶如天上的白雲，有時候高高在上，音樂它又可以是地上的青草，默默地茁壯成長，兩者沒有「排他性」，我想樂樂便是後者。由於資源所限，樂樂的樂手，除了一些是「固定班底」外，有些是「個別拉夫」來演出，水準有時候不穩定，是必然的。而且，音樂是很奇怪的東西，音樂如酒，愈老愈受歡迎，故此，以新曲為主的演出，不容易被觀眾接受，直接影響票房，你看：如果管弦樂演奏《貝多芬第五交響樂曲》、中樂團演奏《梁祝》，只要海報一出，便引來知音，唉，這正是新曲所面對的殘酷現實。

今次《國際電影音樂巡禮》已經非常努力，可觀的地方甚多，歌曲種類也繁多，有《菊花台》、《恨綿綿》、《不了情》、《新不了情》、《Someone in the Crowd》、《Beauty and the Beast》、《小城故事》等，涵蓋了新舊的中西歌曲和樂章，連無伴奏合唱也有，非常豐富。歌星方面，找來王馨平、J. Arie、鄧小巧來唱歌，不過，三位的歌藝未能技驚四座，但是王馨平懂得攬

氣氛、J. Arie外形甜美、而鄧小巧聲音雄厚。

　　反而值得留意的是二十多歲的DBS舊生朱芸編，他年輕英俊，以演奏二胡、高胡和板胡等在國際比賽獲獎無數。最近，他為電影《悟空傳》作曲編曲配樂，引來大家注意，電影由彭于晏和余文樂領銜主演，在內地大賣，這個在倫敦大學國王學院的畢業人才，大家要留意，他的「顏值」和才氣都具潛質，可以成為一顆音樂新星，只是待機享譽遐邇。

　　不過，偏見的香港人，何時才支持國樂呢？

話劇界要致敬的毛俊輝老師

　　戲劇大師毛俊輝年長但精力旺盛，是我的「老師」，當我和他相處，達到無所不談，無事不信的時候，為最高境界。約 16 年前，他患了癌症，把胃的部份也切掉，幸得師母胡美儀悉心照顧，重拾生命，不過，近來看着他愈來愈忙，忙的事情愈來愈繁重，十分心痛。他常說：「當生命有限，如何活得更有意義，是人生更高的目標。」

　　甚麼是生命的意義？看見身邊的人，有「花」、「草」、「樹」、「木」四類：「花人」盡情享樂，只尋找開花的燦爛；「草人」默默紮實地過活，如小草，迎着疾風；「木人」朽木不可雕，沒有和時代一起呼吸，生無味、死無息；我和毛 Sir 是同一類人，我們相信死後，會有更高更大的主人審問我們：「在生，你做了些甚麼有意義的事情，發揮自己，幫忙別人？」——我們想變成一顆大「樹」，開花結果，而婆娑的樹影，涼蔭了千百人家。

　　去年看了毛 Sir 演出的改編話劇，叫《父親》（*Le Père*），是香港話劇團的出品，十多天的演期，門票一下子賣光，毛俊輝大師的魅力，確是驚人（他拿了香港藝術發展局的「藝術貢獻獎」，數十位門生，跑去將軍澳的電視城，觀看他領獎，毛 Sir 深受我們表演藝術圈子的愛戴，毋庸贅述）。《父親》的故事是這樣：年邁的父親 Andre 受認知障礙症的折騰，除了「疑心生暗鬼」，還產生古怪的幻覺，脾氣日差，漸漸失去獨立生活的能力，於是，他的女兒 Anne 決定和父親一起居住，日夜照顧，誰料這個父親不

領情，因為他的「現實」如馬賽克，也一片片瓦解，熟悉的生命在消失。而 Andre 和 Anne 的矛盾日益惡化，女兒苦苦掙扎，是否把父親送去老人醫療院終老？

這話劇沉鬱中帶着風趣，節奏和氣氛都非常時代感，觀眾看得舒服，心靈和劇情相通，而毛 Sir 的演技更是無懈可擊；現實中的毛 Sir，是溫暖親切的，但是台上的他如魔鬼附體，變了另外一個人，常常蔫頭耷腦、有時眼神慌張，但是當別人和他說話，老人家連忙權威地板起面孔，保護自己；還有毛 Sir 唸對白時，非常生活化，沒有一般話劇演員的作狀腔調。

多年來，毛 Sir 教曉我們做人要擇善固執，堅持夢想。大概 2012 年，毛 Sir 和我重演話劇《情話紫釵》，演員有何超儀、謝君豪、胡美儀、林錦堂。但是，因為演出檔期是春節前，大家忙於辦年貨，劇票推出市場後，反應欠佳，壓力重重，毛 Sir 說：「承擔了一件差事，大家便要全力做好。」這信念為我們帶來勇氣，而謝君豪答應從國內跑回香港，為話劇宣傳，於是，在毛 Sir 的帶領下，我們把困局扭轉。

第二件叫我難忘的事情，是他想做一個話劇，由於這個話劇的性質，未必會即時吸引到觀眾，但是他為甚麼做這個劇？他想利用這個劇把話劇界有潛質的年輕精英聚在一起，啟迪和提升這群未來精英的思維。我問毛 sir：「這樣做，豈不是一個訓練劇場？」毛 sir 說：「對，這個劇，有多少觀眾不是最重要，最主要是把目前可以進一步「上位」的話劇人才，如何通過藝術的提升令他們更強壯，更有實力。」毛 Sir 絕對是一個不計較眼前利益的大師。

第三件事情是關於香港演藝學院的，在數年前，學院左等右等，都找不到一個理想的院長，去管理新成立的戲曲學院，毛 Sir

當時是演藝學院的副主席，但是為了培育香港的戲曲人才，和老婆商量後，他毅然辭任副主席一職，捲起衣袖，勇敢地擔起戲曲學院院長的職位，把戲曲學院建立起來。

大家都記得在 2014 年，毛 Sir 導演名劇《杜老誌》，演員有梁家輝、劉嘉玲、謝君豪，這劇叫好又叫座；劇終後，找毛 Sir 當導演的合約，一張又一張飛來，不過，這位老師，是非常選擇性。毛 Sir 說：「不是我富有，而是錢要賺得其所，當我可以養活自己以後，所追尋的是如何協助香港文化藝術發展！」

你知道毛 Sir 現在最掛心的是甚麼？是西九文化區，毛 Sir 說：「西九文化區，是香港、中國，以至亞洲，最具意義的文化建設，但是，只有 hardware 是沒有意思的，最關鍵是如何建立起優良的 software，而且要有本土的根，沒有好的本地劇，哪有本地好的人才和藝術呢？」他的理論是 co-workshopping：即是培養一個好的創作劇目，然後，台前幕後同心合力，不斷改良，把它變成西九文化區的鎮山戲寶。

《父親》劇中，有一句對白，我念念不忘：「長大了，我的樹葉都沒有了，一片片地掉在地上……」生命真的殘酷，回頭一看十年、十年、又十年，青春便是如斯燒殆。如何善用生命，在有限的日子，追尋每個人餘生的最大意義？既是毛 Sir 的煩惱，也是你我他的煩惱，當然，還有少年維特……

香港要創造好的音樂劇

外國經典音樂劇《夢斷城西》（*West Side Story*）來港公演，共 38 場，幾乎場場爆滿，好的東西，不愁沒有觀眾。

它是音樂劇鼻祖之一，早於 1957 年的創作，故事靈感來自《羅密歐與茱麗葉》（*Romeo and Juliet*），劇情除了結尾不是一樣，其他幾乎和《羅密歐與茱麗葉》劇如出一轍：故事發生在紐約，東尼是西班牙後裔，瑪莉亞是波多黎各後裔，當時紐約的少數族裔，水火不容，常常發生爭地盤的暴力事件。雖然東尼和瑪莉亞勇敢地相愛，但是悲劇終於發生在他們這對小鴛鴦身上……

自從《夢斷城西》1957 年在百老匯和倫敦西區劇院上演，至今六十年，製作不斷改良，演出未曾中斷。這個音樂劇好看嗎？由於此劇是六十年前的作品，節奏較現今的有點慢，說故事的手法有點舊。不過，由於它的台景燈光製作與時並進，故此，整體來說，還是浪漫好看的。唯一大問題是它的氣氛怪怪地，當劇情要營造激情位時，突然又來一場輕鬆歌舞，當觀眾擔心主角安危的時候，故事又突然扯到別的地方，常常擾亂了觀眾的情緒。

《夢斷城西》的賣點是它的兩首超級名曲《Tonight》和《Somewhere》，這兩首歌紅了數十年，它們被不同的紅星重唱了無數次，成為上世紀的金曲。

我一面觀看這歌舞劇，一面分析和思考這個劇的各方各面，有那些是我們香港人辦不到？不是「香港人自誇香港人」，我們絕對有能力完完全全地製作出一個水準像《夢斷城西》的音樂劇。

劇本嗎？愈多看音樂劇，愈發覺來來去去都是那些公式，只要加些新意，這些劇本可以借屍還魂，歷久彌新的。故此，我們香港有很多好的編劇，絕對有能力寫出這等毫不複雜的「大路」劇本。

製作嗎？香港的舞台製作人員一向有水平，只要有合理的資金預算，大家認認真真，要達到《夢斷城西》的水準，並不困難。此劇主要靠幾座伸縮鋼鐵支架，去營造舞台效果的變化多端，香港人絕對蓋到這些舞台。

演員嗎？香港好的舞台演員不少，只要聘用期長一點，給他們數個月全職綵排，絕對辦得到。

餘下的，是我們可以寫出如《Tonight》和《Somewhere》般的好歌嗎？因為大賣的音樂劇，一定要有流行爆紅的歌曲，這是最沒有把握。不過，這個風險是全球所有的音樂劇都要面對的，好歌能夠跑出，有時是幸運因素，「非戰之罪」。

當然，外國的音樂劇，有些已成功到十萬九千里外，我們不要太羨妒。《夢斷城西》雖然傳統，但是，總算是國際級的音樂劇，其實，我們的音樂劇在穩打穩紮的情況下，也一樣可以做出《夢斷城西》這等國際水準。

那麼，現在還等甚麼？也許是三件事情：

第一，目前演出的舞台劇，投資的金額大多數是一百數十萬元以下的，要找過千萬的資金，真的是天方夜譚。最近有個「音樂劇」，投資過千萬，但是為了「回籠」快，要在紅磡體育館演出，變成另類音樂劇，儼如綜合歌唱晚會；第二，本地觀眾數量不足，因為香港市場細小，若要大型製作回本，必須進攻內地市場，但是香港許多舞台朋友，不想「為市場而市場」；最後，便是語言

阻礙，香港人講廣東話，國內主要是普通話市場，就算在廣州，你不以普通話為台詞也不行，我們要創作大型音樂劇，便要遷就。

目前，成敗抉擇還是在於業界的膠着狀況。

學生演出要避免為了虛榮

去了葵青劇院，看了人人讚好的《奮青樂與路》（Sing Out）。它是音樂劇，由利希慎基金贊助，四間學校協辦和派出學生演出：即地利亞修女紀念學校（協和）、香港正覺蓮社佛教正覺中學、香港培正中學、心光盲人院暨學校。《奮青樂與路》這部音樂劇厲害了，找到了舞台的星級組合來支援，包括有作曲及音樂總監的高世章、作詞的岑偉宗、編劇的莊梅岩、導演的方俊杰、編舞的張月盈等等，聽說光是綵排，數十名學生已花了數個月。

這些「學生爭氣劇」，不用計較故事，因為類似的內容大同小異：從 2013 年的《震動心絃》、2016 年的《炫舞場》到現在的《奮青樂與路》都是西方音樂劇《我要高飛》（Fame）、《油脂》（Grease）、《跳出我天地》（Billy Elliot）等的「姊妹」版。講的是年輕人懷才不遇，喜歡跳舞和唱歌，可惜事與願違，遇到重重的障礙和失意，最後，排除萬難，來一場大團圓的「合家歡歌舞」。

最近，看了很多各類型舞台的演出，有點累。但今次，看到一大群「非專業」的小朋友，竟然有近似專業水準的演出，絕對心曠神怡，特別是發現了數十顆閃爍的小小明星，在舞台上載歌載舞，他們活潑、青春，當然看得心花怒放。

但是，在回家路上，想起一些朋友的說話，突然心裏有點不安，兩位管理劇院場地的朋友說：「現在，中小學面臨收生不足，大家各出奇謀，增加收生率，於是，多了學校前來訂場做表演。

有甚麼比音樂劇好？小朋友既可以唱歌、跳舞、玩樂器，學生家長也樂意買票捧場，於是，封了蝕本門，而家長會和校董會也樂觀其成，認為學生和學校都因此而爭光。」我問：「如果這些演出太多，豈不是像某些劇院，被一些業餘曲藝愛好者長期租用作演出？」另一位朋友插嘴：「有些歌唱老師，喜歡訂場地和學生一起演出，作為『畢業 Show』，每位學生要『包銷』若干門票和交付『演出費』，大家威風。此外，許多地區文娛組織是非專業的藝團，他們為了聯誼，也租用這些場地來『圍內』高興一下！」

聽了上述情況，我的不安加重，因為我曾經聽過這些學校、地區組織、社團、協會等等，已在磨拳擦掌，想邁進西九龍文化區。他們相信「獨樂樂，不如眾樂樂」，全港人士應該有均等機會在西九演出。

再想深一層，從事藝術的人應該猶如苦行僧，具備謙卑、努力、苦心鑽研、不慕虛榮，沒有十年八載功夫，哪敢在專業劇場演出？粵劇界的金句最為中聽：「台上一分鐘，台下十年功」，現在這些小朋友操練幾個月，便被追捧出來，讚他們擁有驚人天份、藝術有成等等，會不會反而拔苗助長，害了這班小朋友？捧得愈高，跌得愈重？

許多學校攪話劇、演奏會、舞蹈、音樂劇等的表演時，為甚麼不合理地在自己學校的禮堂演出（當然，今次是特別情況，因為是四間學校的聯演，需要政府的大場館），我們唸書時，演出都是在學校禮堂舉行，從來沒有想過去大會堂演出。現在，學校、家長、小朋友，都野心勃勃、雀躍興奮，要進攻專業演出場地，是否「勞人傷財」，有點捨本逐末呢？因為在另一邊廂，聽到專業藝團投訴，要預訂劇院場地演出，往往要等一年多以上。專業

場地給非專業團體常常租用，到底又代表甚麼現象？背後有甚麼問題？對香港剛剛蓬勃的藝術發展，又有甚麼影響呢？

所以，偶爾出現《奮青樂與路》這些有質量的舞台演出，是可以接受的。因為我們想更多小朋友接觸藝術，但是參與藝術，真的不用一躍而進軍專業水平，甚至進攻專業場地。故此，大家要留意這種風氣的發展，如果情況持續，學校在專業場地演出愈益頻密，則對學生長遠發展固然不好，或會令他們變得虛榮，而對劇藝界的場地使用，也有一定的影響。

聽説今次《奮青樂與路》演出的學生，花了大概半年以上作為籌備和排練。在求學階段，首先是求學問和品德，有很多事情要兼顧，如果目標只是藝術參與和性格薰陶，真的不需要表面化的「大陣仗」。

體驗藝術，過程中的領悟和自我尋找至為重要，到最後，有沒有大型演出，真的不重要。過於着眼是何種大規模的成績展示，或會可能變成「本末倒置」。大家在這股「劇場精品化」風氣下，要退後一步想想，不要一窩蜂的跑去政府或大型場地演出，因為任何事情，切忌過猶不及。

音樂人要利用科技去推廣

「A Cappella」這演唱方式，在內地叫「阿卡貝拉」，即沒有樂器伴奏，純人聲的合唱，可以是三四聲部的合唱，也可以是模擬不同樂器的聲音「合奏」，他們的演出，不用帶樂隊，可以唱聖詩、古典樂曲或流行歌。在香港，我們叫 A Cappella 做「無伴奏合唱」，其實稱為「無樂器合唱」，更為準確。

懂得演繹 A Cappella 的人，基本上都有音樂底子，才不會一面唱，一面被別人的唱聲擾亂拍子。選曲和編曲也非常重要，要研究哪些歌曲，在沒有樂器伴奏下，依然動聽？哪些唱法，能夠發揮「人腔」的最大優點？

今次 A Cappella 演唱會的主角盧宜均（Anna Lo），是我的世侄女，我見證了她的音樂人生：她在美國麻省理工（MIT）唸書的時候，已經參與 A Cappella，在 Berklee College of Music 深造後，回到香港，仍然深愛 A Cappella 這種合唱形式，她和香港的無伴奏合唱藝團「一鋪清唱」多次合作，在香港、台北、汕頭等地方演出。Anna 懂得作曲、填詞、唱歌，除此之外，她又出過唱片，更擔當過香港話劇團的音樂劇《頂頭槌》的音樂指揮。

今次是 Anna 第二次的個人音樂會，她邀請到音樂才子李泉擔任嘉賓，年輕的香港觀眾未必認識他，我們中年以上的，大多數都知道誰是李泉。他是中國開放後，第一、二代創作型流行男歌手，曾為林憶蓮、范曉萱、梁詠琪等歌星作曲，是國內大師級的音樂人。《盧宜均演唱會》在九龍灣國際展貿中心現場舉行，但是，同步在

騰訊音樂娛樂旗下的 QQ 音樂、全民 K 歌和騰訊 QQ 空間直播，節目叫騰訊「樂人‧live」，有超過五十萬的網絡觀眾一起觀賞。

在演唱會裏，盧宜均唱了一些別人的歌：《醜八怪》、《All I ask》、《Million Reasons》等；唱自己創作的歌有《錢七級方程式》、《如果鐘樓會說話》、《不值再見》等。我最喜歡的一首歌，叫《光陰裏浮游》，歌曲充滿激情，很有感染力。她與李泉合唱了兩首歌《眼色》和《我要我們在一起》。盧宜均歌唱愈來愈收放自如，而且情感豐富了，當然啦，人會隨着年齡，日漸成熟。

盧宜均在台上，自然、親切、好玩，而且聲音圓渾有力。不過，內斂是盧宜均的性格，故此，在和觀眾聊天和交流，她仍然未夠「火候」。之前，我也是在九龍灣國際展貿中心看天后陳潔靈的個人演唱會，厲害了，她的嘴巴像一支指揮棒，她要觀眾笑，觀眾便一起笑，她要觀眾緬懷過去，觀眾就一起和她傷感，氣氛從熱到冷，從冷到熱，都由台上的陳潔靈牽引。

香港音樂市場，只有七百多萬人，太細小了，長遠來說，歌手必須打開國內市場，才可以存活下去。否則，因為生活所迫，歌手很快便會轉行，這十年來，香港都出不了年輕的紅歌星（除了鄧紫棋，不過她的成功，也得靠大陸市場），便是這個原因。騰訊首次在香港搞的「網絡演唱會」（Net Concert），非常有意義，一個小歌手，只要在香港找到數百人的場地，便可以以低成本，舉辦了演唱會，但是，通過騰訊的「樂人‧live」，就可以接觸全國的樂迷，像 Anna 今次，便在空氣上「抓」到五十多萬觀眾，那是等於 40 場紅館的入場人次呢！所以，希望騰訊繼續支持香港樂壇的新人類，不要讓香港人的音樂行業，惘然地氣息奄奄，下沉落去……

大家要懷念「國語時代曲」

「蘋果花歌后」楊燕和「寶島歌王」謝雷在灣仔伊利沙伯體育館開演唱會，兩位 60 年代的大歌星，吃了甚麼仙草，都七十多歲，看來像五十多歲，在兩個多小時，盛裝華服，載歌載舞，重溫了二十多首名曲。楊燕已經移民美國多年，她說從紐約飛到香港，由於時差，整晚都失眠，可是，當音樂響起，她便立刻神采飛揚，老一輩的歌星，讓我們深深感受到「專業」這兩個字。

50 年代，香港流行粵曲和廣東小調，到了 60 年代，台灣的國語歌曲打入香港，蓄勢待發。打頭陣的是美黛唱紅的歌，叫《意難忘》（今天仍然有人在唱），而開拍的同名電影，也以美黛主唱的《意難忘》為主題曲，電影非常受歡迎。不過，台灣的國語歌在香港真正大紅大紫起來，是因為出了一個女歌星姚蘇蓉，外號叫「淚盈歌后」，她唱了一首歌叫《今天不回家》。當年，街頭巷尾都是「唱片舖」，就算小巷的路邊檔，也有賣唱片的，他們不斷播放《今天不回家》，電台更一天到晚「今天不回家」。有時候，樂壇的命運好奇怪，出了一兩個巨星，其他的人才也就輩出（看看譚詠麟、張國榮的年代），如果出不了一兩個巨星「攬氣氛」，就會一池死水，看看香港的今天便知道。在 60 年代，台灣巨星多了，而且每位都有個外號：「鑽石歌王」林沖、「急智歌王」張帝、「寶島王子」青山、「電眼美人」陳和美、「磁性歌后」歐陽菲菲……還有，那超級巨星，再不用外號包裝的鄧麗君……

60 年代成千上萬的台灣國語流行曲，為華人的普羅文化遺產

進賬：《月亮代表我的心》、《淚的小雨》、《負心的人》、《水長流》、《月兒像檸檬》、《綠島小夜曲》、《回頭我也不要你》、《尋夢園》、《熱情的沙漠》……而且，當時沒有「知識產權」的法律概念，你唱我的歌、我唱你的，因為「經理人制度」還未流行，歌星之間可以互相合唱、登台，原來只有這一種開放和自由的氣氛，才可以製造出歌壇的真正活力。

這些台灣歌星，有些單人匹馬來香港登台，有些組織一個藝團，從高雄坐船到來香港，集體獻藝，演出的地方包括旺角的歌廳、夜總會、北角會堂等等。那時候，店舖除了售賣這些時代曲唱片，還會賣厚厚的叫「歌詞書」，這些書沒有內容，只是把時代曲的歌詞及歌譜整理，印刷出來，這些書大受歡迎。我們的「國語」（今天叫普通話），也是一面跟着歌曲唱，一面好好練習出來的。後來，「國語時代曲」式微，在往後的十多年，仍然有些有心人，以「東方歌舞團」名義，在紅磡體育館搞國語時代曲演唱會。可是，歌星和觀眾，都得面對歲月無情，走的走、退的退，今天已經再沒有「東方歌舞團」的演出，餘下的，只有當年曾經大紅大紫的幾位老牌歌星，例如青山、楊燕、張帝、謝雷等偶爾來香港，出席一些小型演唱會。

當時的「時代曲」，不是情、便是淚、或許是恨，都是靡靡之音，像催眠曲，聽了便會着迷，因為它代表着一個時代的普普藝術的成就，代表着當時一大群台灣歌星的拼搏和專業的精神，他們是第一代「創意經濟」的開荒者，更是「文化出品」的先驅，衷心希望這些當年巨星不要退下來，堅持繼續來香港，讓大家有個美麗的集體回憶，那就功德無量，更要感謝主辦單位「環星娛樂」和它的老闆張國林……

今次，楊燕和謝雷為了配合「上海百樂門」這主題，唱了大量 30、40 年代的老歌（原來當時上海愚園路，有一家「百樂門大舞廳」，充滿着紙醉金迷、紅燈綠酒的氛圍，大牌紅星如周璇、白光、姚莉、李香蘭都在這裏演唱過），他們的表演歌曲包括《良夜不能留》、《鳳凰于飛》、《夜來香》、《天涯歌女》、《夜上海》、《明月千里寄相思》、《説不出的快活》……

兩位當代台灣巨星唱這些老歌，當然是「手到擒來」般美妙，楊燕歌曲的風格，是介乎藝術和流行之間，她是有聲樂的底子；而謝雷的歌聲是溫柔、醇厚和含蓄的，散場後，觀眾都如醉如痴，我買了十多張 CD 回家。

好的歌有兩種，有些是欣賞它的技藝高超；有些很簡單，只是兩個字：共鳴。這些 60 年代的金曲，引起我們的共鳴，挑起我們難忘的集體回憶，你看我的文章充滿「……」，你便知道我的回憶如絲一般的長……

希望大家能尊重文化傳承，既緊抓時代，又輕抱過去，誰人都不能夠因為年紀大，而站在生命線上而抖怯，楊燕和謝雷的「休而不退」，便是最佳生活態度的示範……

安排演唱會要有好的 Rundown

　　娛樂前輩吳雨告訴我：當他主理英皇娛樂的時候，有一個演唱會，大家想試玩新的氣氛，於是，rundown（節目編排表）不按常規處理，結果在頭一場，觀眾鴉雀無聲，他立刻要求重新編改 rundown，到了第二場，觀眾的歡呼聲回來了！

　　我們學習電視編劇的時候，老師說：「一小時的電視劇分為四節播出，大家要緊記，每一節都要有『小高潮』，而在每一節的尾聲，最好有『懸念』，讓觀眾『心掛掛』，否則，當播放廣告的時候，部份已經轉台，未必會在廣告後，再回來追劇！」

　　有些人批評這些「穩陣」rundown，把節目變得公式化，但有更多的行內人認為，有些例牌公式，不改為妙，否則，觀眾無法獲到期待中的滿足：正如大家去吃晚餐，會否先喝咖啡和食甜點，然後是主菜，最後才嘗頭盤？

　　看了葉麗儀和香港中樂團合作的《Happy 70th, Frances!》演唱會，大師閻惠昌親自指揮。演唱會進行順暢、舒服、好看，中樂團演奏出國際級的音樂水準。葉麗儀今次慶祝七十大壽，她說在 1969 年，參加無綫電視《聲寶之夜》歌唱比賽而入行，一首冠軍歌曲《You Don't Have to Say You Love Me》，把她從匯豐銀行的工作，帶進了樂壇，最後，連充滿意義的「輔助警察」的兼職也要辭掉。差不多五十年了，這棵高貴、優雅、溫柔、風趣的長青樹，仍然站在歌台，可以用數國語言，唱出她的「有中國人的地方，便有觀眾要求她唱」的神級名曲—《上海灘》！現在這

首歌，在歐洲都紅起來！

葉麗儀是一個大家都尊敬的前輩，皆因她的爽朗、俠義、專業的性格。你和她談事情，她不會說花巧話、耍手段，處事直截了當，恰如其分。葉麗儀待人接物，好像演繹一首歌曲，她完全把握到事情的旋律、腔調、節奏和輕重。我常常在想：她怎樣煉成像銀鈴般「哈哈哈」的笑聲？那笑聲中西合璧，有着中國女性的溫婉，同時帶有西方女性的大方。在言談之間，她的笑聲往往解結除憂，不費吹灰之力。如果 Frances 不當歌星，她可以是一個成功的企業公關，化解致命的公關危機。

葉麗儀歌聲中氣十足、細膩鏗鏘，有着戲劇的韻味，可以柔情、可以俠義，她特別注重鼻音的徘徊和尾音的修飾。那年代的歌星，每位都具有個人強烈的風格，大家閉上眼睛，已分得出誰是誰。

今次演唱會的 rundown（流程）如下：

太平山下不夜城

獻出真善美

天涯歌女

不了情

What a Wonderful World

Besame Mucho

You Don't Have to Say You Love Me

廣告歌串燒：兩個就夠晒數 / 捐血救人 / 垃圾蟲之歌 / 做人係要忍

小李飛刀

綠島小夜曲

半斤八兩

中場休息

平湖秋月

上海灘

萬般情

上海灘龍虎鬥

女黑俠木蘭花

晚風

愛是永恆

肝膽相照

小城大事

時間都去哪兒了

好的 rundown 要懂得調配：

（1）快歌、慢歌

（2）自己的歌、別人的歌

（3）情歌、非情歌

（4）開心歌、傷心歌

（5）「勁」歌、靜歌

（6）中曲（又分開廣東歌、國語歌）、西曲

（7）舒緩位、高潮位

Frances 的 《Happy 70th, Frances!》演唱會的 rundown，非常成功。上述的歌曲，我不再逐首介紹了，但是整體來說，葉麗儀利用上述七種元素，把歌曲前後編排得很出色，有高有低、有收有放。首先，整個 rundown 是根據她的歌唱生涯，按年份排出來的：先有一首《太平山下不夜城》美麗的音樂，溫暖觀眾，

然後用《獻出真善美》帶出今次主題，接着《天涯歌女》等歌曲，是向華人歌壇前輩致敬，往後《What a Wonderful World》等，是向西洋 oldies 致敬，跟着用「廣告串燒歌」，讓觀眾狂笑一下，隨後的《綠島小夜曲》，用來平復觀眾聽歌的心情，跟着唱出和她同期的兩位巨星羅文和許冠傑的「猛歌」，使觀眾再次振奮起來。中場休息後，以一首《平湖秋月》帶動音樂優美的氣氛，跟着高潮來了，從《上海灘》到《女黑俠木蘭花》都是 Frances 顛峰期的紅歌，觀眾興奮得歡呼，然後，她唱出別人的抒情慢歌，如《晚風》、《愛是永恆》等。接近尾聲時，她回顧自己的七十年，感慨地問一句：「時間都去哪兒了？」再播放幻燈片，以她和丈夫、兒子、孫兒的生活片段，來總結幸福的人生。

散場後，我問 Frances 最喜歡那部份的觀眾反應，她答：「是最後一首歌《時間都去哪兒了》，以我這個年紀，親人和親情最重要，看到小孫兒的成長，看着自己走過七十年，能夠不感謝生命嗎？而且，歌詞太感人了，有些朋友聽到眼淚都靜靜地流下來，而且，我感謝神，我所有美好時光，其實都是『second chance』，事業、愛情、健康等，都是經歷第一次低潮後，在第二次才抓到幸運和快樂。作為一個歌手，數十年了，仍然有人喜歡我的歌曲，和我分享他們的感情，和我一起共鳴，我太『好彩』了！」

「武俠」界要尊敬的大師黃易

　　我們這批「新中年」，最懷念是 80 年代，不是嗎？ 70 年代，香港「未成形」，很多事情都是守舊的。80 年代，多了一批接受西方教育的知識分子，想把社會改進。80 年代，雖然我們正值青春反叛期，但是仍會先循規蹈矩，跟着舊有方式，卻不斷自省改進，到了有能力上位那一天，便發力改變世界。今天，一切都是「速食」，他們相信顛覆性建設（destructive reconstruction），破壞了，才會有新的好的。我不敢說誰對誰錯，只想指出這「代溝」的必然。

　　我們寫作的，也有這代溝，在 80 年代，當然也看金庸、古龍、倪匡、依達、亦舒，甚至楊天成，但是他們在我們眼中，都是「前輩」。我是向他們學習，坦白說，真正有感覺和親切的，還是 80 年代冒起紅透的一批作家，如李碧華、林燕妮及黃易。

　　關於黃易的生平和作品，不再談了，大家上網，材料多得很，足夠看一整天。黃易在 2017 年 4 月逝世，他叫我們懷念的原因，除了因為他是我們這一代的「新武俠小說」偶像；另一個原因是他是香港的驕傲。在國內，除了金庸是大熱外，恐怕黃易是緊守第二位的香港武俠小說作家（古龍雖然是香港人，但是我們把他看作台灣人），他的作品在顛峰期，可以在大中華地區賣過百萬本的。但是，黃易非常低調，他搬到大嶼山深居簡出，絕少出來交際應酬、主持典禮等。見過他的人真的不多，我有幸在大概三、四年前，經一個前輩朋友介紹，我和他在灣仔的萬麗酒店吃過一頓飯，是我們第一次，也是最後一次的聚會。見面後，我和他的

太太通過一兩次電話，大家都忙，我沒有花時間好好地發展一段和偶像變成深交的友誼，其實，也是我刻意的。如果只是「小影迷」般崇拜偶像，這是單向不健康的。如果要發展一段互相信任的友誼，黃易對我來說，實在太高不可攀了。最後，我的壞毛病害我剪斷了這段交往，因為我經常掉電話，又沒有做 backup，結果我也找不到他的太太的聯絡（黃太太是黃易的經理人）。

那次和黃易吃飯，第一件讓我印象最深的事情是他的容貌，他不像藝術館的館長（他在中文大學畢業後，教了一陣子書，很快便當了香港藝術館的助理館長），他像一個深不可測的術士，他沒有眉毛，留有鬍子，他的銳利眼神像鷹，臉是深深沉沉的，我感到一股冷鋒，不敢直望他的。還有，他一舉手，一投足，都像一個玄學高人，他好像可以看通我的心底，故此，我像小影迷一樣，不敢亂說話。他談了些易經的事情，我可以感到他是非常「熟書」的，我因為不懂易經，只有聽的份兒。

我問他為甚麼會寫「科幻武俠小說」？他說：「窮則變，變則通。」當時，武俠小說已走下坡，他一定要想出一些新意思，於是把科幻加進武俠小說。誰料到這新意思，成為讀者所愛，他說：「帶我上高峰的是因為無綫電視把《尋秦記》拍成電視劇！」這部電視劇在 2001 年播映，也帶紅了古天樂和林峯，黃易變成人人都知道的武俠小說大師。黃易說：「當時，我和博益出版社談判了很久，才可以一步步把我著作的版權買回來，過程非常不容易。」當時，法例容許無綫電視經營其他行業，例如出唱片（即通過「華星娛樂唱片公司」），及出版書籍（通過「博益出版社」），無綫電視可以公然在電視為博益的小說宣傳，博益的作家都可以大紅，後來法例改了，禁止了無綫電視這樣做。我告訴黃易：「對！

當時的作者都不懂得保護自己著作的版權，他們很多一次性，把著作版權永久賣斷給出版社，今天的作者聰明了，他們只會授權（license）出版社可以在某一段期間（例如三年至五年）發行書籍，版權（copyright）再不會永久性地割讓給出版社。」

黃易說：「就是版權的事情麻煩，所以我在國內的版權事情，只好交給別人。」我告訴黃易：「版權交給別人處理也要限制被授權人，不得再把版權給別人使用（sub-licence），否則最大的利潤去了這個中間人。」黃易好像告訴我，他也因為不懂，結果在國內最初的版權費都低。當時國內的版權意識還未成熟，很多跨國企業都收不到版稅，更遑論黃易吃了虧？

我問黃易是否真的懂術數？他答懂，他還告訴我們一個故事：他「感覺」到鄰居的天花燈快要掉下來，他很緊張告訴鄰居一切要小心，但是鄰居沒有多加理會，結果……黃易再說了數個「真人真事」的故事，看得出他有能力勘破生死之密。

黃易原本是博物館館長，為了興趣和機會，他改行當全職作家。我是律師，也想當全職作家，黃易當時給了我很大的鼓舞，他說：「一命二運，要信命，要把握運。」我現在差不多天天在寫，不知道是命是運，或是我其實在逆命抗運？哈，真的不知道，只知道黃易和我都是「跨界別」的作家，我們都有藝術的背景。故此，那頓飯我們特別投緣，只是我當時懶惰，便輕輕錯過了一段永不回來的友誼。

黃易前輩，如果人走後，仍有靈魂這回事，麻煩您告訴我，我希望當「古仔」（古天樂）翻拍《尋秦記》之後，公映之時，我們相約一起找家戲院看看您的大作吧！我見了您一次，便不再找您，真的是我天大的歉意——請你安息吧！

要跟隨張綠萍打不死的精神

　　別矣，Sister O（張綠萍的英文名是 Ophelia，我懶，常常只叫她 Sister O）！張國榮是我的偶像，但不認識他，他走的時候，我雖然哀傷，但只算「煙飛」。今次，到你走了，你是張國榮最愛的姐姐，你亦師、亦友、亦姐，對我來說，是「煙滅」。煙滅，代表深刻友誼的消逝，亦意味着往後的日子，你不再和我們一起聊天、過年、旅行、吃你煮的洋蔥鴨。我們「花草會」的摯友都嘆息，日子將不一樣，心裏當然如刀割。不過，認識你的性格，你常說「積極，往前看」，知道你正向前奔，沿途春光明媚，但想求求你：回頭向我們一笑，讓我們放下眼角的淚珠，安心地和你 goodbye。在來日，大家會追從你的精神：「珍惜今天，活出最好」。春夏秋冬，總有一天，記着：天堂有約。

　　Sister O，2003 年，在張國榮的喪禮，你哭得很厲害，在白玫瑰的花海中，播出 Leslie 的《有誰共鳴》、《共同渡過》、《儂本多情》、《月亮代表我的心》。去年，2017 年，北角的香港殯儀館，被白玫瑰所圍繞的，卻換了是你，哭的變成我們。星移斗轉，人去樓空，命運的交響曲，早已安排了凡塵的玄妙。唯一不變的，是你弟弟的歌聲，他走時，他唱歌撫慰你；今天，他也在靈堂輕唱迎接你，我看到他拖着你的手。你最疼愛的弟弟說：「姐姐，不用怕，我帶你上路。」靈堂上，眼前的不是張綠萍的遺照，而是一幅面帶微笑的天堂身份證，寫着「快樂第一號」，因為，你快見到老公 Ian，見到你從小把他帶大，猶如兒子的弟弟張國榮。

張綠萍生於 1939 年，為家中長女，有九位弟妹，最小的是張國榮，父親是知名裁縫師張活海，在那個年代，他已懂得立體剪裁衣服。Leslie（張國榮）的俊、她的俏，遺傳自父親。

年幼時，她經歷過日軍佔領香港的可怕日子，躲過入防空洞。戰後，入讀名校聖保羅男女小學和中學，在男尊女卑的 50、60 年代，她爭取唸書，考上了香港大學，主修歷史和政治。港大畢業後，她當過老師，後來了不起，獲聘為殖民地的少數本地女性政務官，作為單親媽媽，她獨力撫育兩個孿生女兒成才。在 1977 年，Sister O 再婚，嫁了當時也是高官的麥法誠，找到了幸福。

除了當過老師、高官，Sister O 是消費者委員會的首任總幹事。後來，她建立自己的事業，成立了顧問公司。她一生推動婦女權益，是第一代女權分子，她爭取男女平等，例如同工同酬。她說：「女性必須自由、自強、自立。」在 2014 年，張綠萍獲得國際婦女論壇的「不凡女性」的殊榮。

Sister O 在 2015 年患上肺癌，但是，她堅強地和病魔抗鬥。不過，2017 年，在親人陪伴下，安詳辭世。

張國榮當天的離開，對她的打擊很大，後來 Ian 也病了，她無怨無尤地天天照顧丈夫，到了 Ian 走了，誰料到她自己患病。我去探望她，問她可好，她樂觀地點頭：「現在甚麼都不想，我只想醫好癌病，繼續活下去。」我問：「你熱愛生命？」她說：「不是這個角度，只是人遇上困難，便要克服，這是做人的責任。」Sister O 說話直接、準確、坦誠，她是「無事不可對人言」。

Sister O 面對任何困難，哪管是癌症，從來沒有垂頭喪氣，永遠要做到最好。「最好主義」和「完美主義」不一樣，「完美」是絕對，「最好」是相對，即只要在劣境中，盡了力，做到最好，

已是一百分。她在家見我的時候，就算極不舒服，也要化點淡妝等候，她輕輕的說：「不要介意，我最好也只能和你談二十分鐘，便要休息了。」當她身體好轉，會立刻發 WhatsApp 給「花草會」老友，說：「今天可以見大家，你們快來醫院吧！」癌症對於她不是一個噩夢，只是一個要處理的問題。Sister O 說：「做人，沒有怨恨，只有遺憾。遇到事情，鬥不過天意，不算 Loser，沒有盡力做到最好，因而失敗，才是真正 Loser！」Ian 生病的時候，她辛苦照顧他，沒有抱怨半句，她說：「太累時，一個人晚上躲去時代廣場看電影，看完了，回到家裏，還得活好明天。」Ian 走了後，她強忍傷悲，一個人飛去美加，重臨傷心地，和親友聚會，我擔心：「你的精神可支撐嗎？」Sister O 說：「反正都安排了，最好的決定不是爽約，而是克服心情，讓親友見到我一面，可以放心！」

Sister O 生前，會和我們提及張國榮，零碎的片段加起來，砌拼出我們腦海中的巨星：小時候，張家父母都工作忙碌，張國榮由 Sister O 帶大，故此，張國榮很受她影響，是「最好主義」的信徒。她說：「我和弟弟說：『只要做到最好，成事敗事都屬天意，自己不內疚，才是最重要』。」我告訴她：「我的生命也在轉型，除了法律，我接受更多文化和藝術的工作。」她支持我的決定，說：「人生變幻莫測，你自問做到最好，找到更廣闊的人生，已活出最大意義。」

Sister O 今次和癌魔搏鬥，並不容易，經歷兩年，換了很多次藥。我鼓勵她：「加油，我們等你一起去清萊，看金三角。」她仍微笑說：「你放心，只要有一線希望，我要爭取活着的機會。」她真的一個永不放棄的 fighter。她的性格，影響和成就了張國榮，

也啟蒙了她身邊的晚輩，包括我。

　　Sister O 是位不凡的妻子、母親和朋友，她像一陣和風，吹醒了森林的樹木，叫喚了鳥兒向高飛。她走了，我能做的不多，虛擬網絡的好處，是我的網文可以永存下去，也許有一天，我也走了，人們輸入「張綠萍」三個字，我用來紀念她的文章便會跑出來，讓以後更多的人得到啟發，學習她凡事做到最好的精神，這是我送她的別離禮物。

　　她病的時候，我常用一首歌，叫《Wind Beneath My Wings》，為她打氣，今篇文章，我也附上這一首歌，作為我對這位大姐姐的心酸輓歌。

　　往生極樂，Sister O，安息。

法律導語

本地律師的利益要優先

最近，國際名牌律師樓 Freshfields 將從中環高級名廈交易廣場搬去太古坊，行內嘩然，好大膽的決定，大家猜想這樣決定是為了平衡一家律師行的收入和開支吧？那麼，這「一葉知秋」的事件，是否暗示律師界現在所面臨的挑戰？

80 年代初期，我們當「新仔」律師，薪金已經是數萬元一個月。那時候，秘書月薪才一千多元，信差只有八百元。現在隔了30 多年，「新仔」律師依然只有數萬元一個月，換言之，這數十年的律師工資是沒有跟隨通脹而大幅度調整，相反，秘書和信差卻由一千數百元的工資，提升至一、二萬元，是十倍以上的加幅。所以，從收入來看，律師的平均待遇，因為供過於求，所以一直處於低水平。問過其他專業的朋友，依然能夠維持高水平收入的，似乎只有四個行業：醫生、物理治療師、牙醫和精算師。故此，在專業界別，由於供求而影響收入多寡，是顯而易見的。當時，一年只有數十個律師入行，聽說現在每年接近五百個新人加入法律行業（還未計算唸了法律，但是沒有律師執業資格，只好在律師樓當「法律助理」（Paralegal）的新血）。

很多朋友的子女想做律師，問我好不好，我説：「為了使命感，絕對好，因為太少有使命感的律師了，此外，如為了名聲，也是不錯的選擇，因為律師始終是所謂『高尚』的行業，但是，如果入行是為了高收入，則請三思，以我推測，全港的律師在未來十年至二十年，『搵食』會一天比一天艱難。」

以下是我看到律師行業未來面對的中長期挑戰：

（1）律師「職業化」

律師以前是高高在上的專業，現在，已經「平民化」，於是許多大機構，特別是上市公司會這樣想：「現在的律師價廉物美，不如公司自己成立一個法律部，招聘幾個律師做 In-house，節省成本！」這是一個律師從「專業」（Profession） 變成只是「職業」（Occupation） 的大趨勢，而且這趨勢愈來愈明顯，大家看看律師會的統計數字，愈來愈多律師放棄在律師行工作，改做 in-house lawyer（私人機構法律顧問）。對律師行業作為一個專業，這絕對不是一件好事，因為我們行業一向對律師的要求極度嚴格，特別是操守品德方面，講求獨立自主，但是現在面對這些「職業律師」，因為他們很多索性放棄律師專業執照，已不算執業律師，律師會想管他們的操守，也管不了！

年輕律師告訴我：「In-house 有何不好？薪優糧準，在大機構，升職機會又多又好，為甚麼要私人執業，每每被客人要求多多，又要收費平，又要下下問責，又要專業賠償（professional indemnity）。業界已進入一個低潮，一天到晚要搵生意，養住間律師樓大大小小各部門。不如早些改行做「法律顧問」，接觸別的行業，反而多了一個新機會。」

（2）人工智能 AI（Artificial Intelligence）

AI 這傢伙太厲害，你看到 AI 「AlphaGO」在「世界圍棋公開賽」打敗圍棋高手，你便知道 AI 的威力。我剛從北京回來，看到一個 AI Robot 和陌生人對話，談的是學校功課，嚇死人，天

文、地理、科學、歷史都可以對答如流，變成 AI 老師。在外國，他們正在研發「AI 律師」。目前律師的技能有兩方面：熟悉法律條文和懂得應用法律去解決問題。目前，AI 在記憶法律條文方面，當然比人類強數十倍，但是在應用法律上，特別是法律上的判斷能力，仍然有限，不過科技絕對一日千里，只要不斷「培訓」AI Robot 的智慧，它慢慢會甚麼都學懂。AI 要比人類聰明，必須擁有人腦運算的速度，即每秒運算速度達 10 千萬億（quadrillion）步，聽說目前研製的 AI，運算速度應該可以達到 34 千萬億，當然「電腦律師」會比律師的「人腦」聰明，是遲早的事情。

我們律師走在一起，常常說：「數十年前，我們唸法律，一天到晚要背誦法例條文，攪到半條人命，早知道，今天的『電腦問功課』咁簡單，別玩啦！」所以在未來，你問律師一條問題：「請問在全球的 20 個國家，要成立一家文化進出口公司，有甚麼法規要留意？」，肯定「血肉律師」答不到你，就算要答你，也得花數個月去調研，費用可以是十數萬，可是當你問「Robot 律師」，它可以立刻答你，而且，除了各地法規，還可以把有人寫過的有關文章，很快送到你的眼前。以往，許多香港人不懂英文，我們當律師還有這特別優勢。今天，大部份人都受過教育，市民花一千數百元便可以查詢外國英文版的「Robot 律師」，或自己上網找答案，誰會肯花錢找一個在中環支付高昂租金的律師？

（3）法院 「G to P」

在未來世代，為了更方便市民，讓他們節省費用，社會的所有運作都是「A to C」，而不是「A to B to C」，B 這個中間人，在未來社會的政府或商業運作，角色會漸漸被淡化，你看

看貿易公司和股票經紀的漸漸消失，或當你看到銀行今天面對Disintermediation（去中介）的困局，便明白我說甚麼？

政府（包括法院）責任是服務市民，這個「G to P」（Government Directly to Public）的「利民、便民、親民」服務發展方向是必然的。根據法院統計，每年有大量的官司，當事人是沒有律師代表的，其中一個原因是當事人沒有錢請律師打官司，故此，法院為了照顧這群沒有律師的訴訟人，必然把訴訟程序愈來愈簡化，而且，給予訴訟人的資源和協助會愈來愈多，而律師作為訴訟「中介人」的角色，將會一天比一天面對淡化的挑戰。舉例來說，以前要有法院的圖書館證，才可以進入法院，查閱以往的法院判例，今天，所有判例已在互聯網公開，誰會花錢找律師？

其實在目前，已經有很多法院機構如小額錢債審裁處、勞資審裁處等，規定當事人不得使用律師，而我相信在將來，除了出現更多不容許律師代表的法庭以外，法院的服務流程還會有三大改進：

（1）訴訟程序愈來愈電子化、電腦化，市民上網，便可以和法院互動；

（2）更多諮詢和支援服務給予打官司的市民（例如教市民如何填妥法院文件）；

（3）法院程序更簡化、法律用詞更淺白，讓更多市民可以自己處理官司事宜（例如遺產承辦）。

上述三點現象有些已經產生，有些只是我的預測，但是趨勢只有一個，便是律師將來只會更「搵食艱難」。不過，如不把律師看作「專業」，只是把它看成一份「職業」，大學畢業後，找

一份 In-house lawyer 工作，也不是一件壞事，總算安安穩穩，生活有着落，反正行行都面對科技大時代的洗禮，目前很多工作，都漸漸會被科技取代。故此，在時代的洪流下，有人螳臂當車，有人隨波逐流，而我呢？只好 Freestyle。

要調低新律師的數目

做了律師三十多年，未見如此差的就業環境。

許多法律畢業生找不到見習律師的職位，唉，原因有三個吧：今年的經濟環境真的很差，聽説很多律師行都少了三四成生意；第二，法律畢業生太多，全日課程或兼讀的，由我們年代的數十個畢業生，增加至今天的差不多五百個，供求有點失控；最後，大家覺得聘用一個見習律師時，律師會規定的實習合約為兩年，如果找到一個平庸笨拙的見習生，在那兩年內，頭破血流都教不好，朽木不可雕，則不如不要。

有個測量師好友問我：「有個世侄，大學法律系畢業，找不到見習律師的工作，可否幫忙？」我的事務所沒有擴充打算，於是打電話問了幾位律師行家，大家的反應是：「我們的年代，只有數十位法律學生畢業，現在，每年有三、四百人畢業，行內根本未能夠吸納這麼多新律師，當年法律畢業生大部份高水準，今天，真的『阿茂阿壽』都可以畢業，有些中文不行，英文不行，思考不行，説話表達不行，連文字表達都不行。真的不知道為何這些法律學生可以畢業？請了見習律師，付了市場工資，還要勞心勞力地在那兩年實習期吃力地教導他們，經濟好景，律師行收入尚可以的時候，麻煩一點也算吧，但是現在經濟衰退，請一個「新人」回來還要勞氣，不如自己勤力點做埋 Trainee 那份！」我點頭：「在法律行業，有時候，供求不單只是市場問題，律師供應過多，水準又不夠，只會影響市民對律師的信心。」一位律師行家説：「在

美國，先要修讀第一個學士學位（Bachelor Degree），唸第二個學位時才可以挑選法律系，這樣有兩個好處，避免了一些只是為了讀大學而選擇唸法律的無知學生；第二，做律師，心智成熟很重要，現在的小朋友，23歲便可以當律師，成熟的客戶都不敢用啦？如要求是「第二學位」，律師考到牌，都已經接近30歲，相對成熟，客戶才會安心啦！」

另外一個行家說：「真的不明白攪甚麼法律兼職課程？大家有沒有聽過『醫生兼職課程』？法律是嚴肅艱深的課程，規定要『全日制』學習才合理，為何容許大學製造那些『兼讀法律系畢業生』？ 故此，許多律師行不聘用那些『兼讀』（part-time）的法律畢業生。」

律師行業有一個現象，便是很多律師行先選擇香港大學的法律學生，然後是中文大學，跟著是城市大學，內裏可能藏有一定偏見，但是也解釋了為何有些法律畢業生找了一年，仍是找不到工作。

最近，香港律師會決定另行提出機制，所有大學的法律畢業生一律要考律師會的「統一入職試」，才可以做「見習律師」（Trainee Solicitor），可能也是為了解決年輕律師質素下降的現象。

我問了一些年輕律師為何做律師，有些說是父母的期望；有些覺得做律師「好威水」；有些說看了電視，以為律師生活好型，一天到晚可以在酒吧聊天；有些以為律師收入很好；有些想找份安定高級工作，最好可以入政府，或入大企業當法律顧問。大家做了見習律師後， 才知道法律行業工時超長，壓力巨大，客人要求多多，律師和律師交手，殺氣騰騰，實在非常辛苦。

我聘用過一些律師，有些說每天七時下班，太辛苦了，辭職不幹；有些說要去歐洲旅行，辭職不幹；有個最精彩，說工作壓力叫她失眠，辭職不幹。

　　我最欣賞前私隱專員蔣任宏朋友，他過了六十歲，仍願意面對挑戰，在退休後立下決心，不理困難，唸書考試實習，誓要當一位年長的新仔大律師，其志可嘉。

　　我們行業要的是那些熱愛法律、刻苦耐勞、守信盡責的好律師。可惜，現實是買少見少！

要整治法律界害群之馬

中環出現「假律師行」，報載：有市民去泛海大廈的「林馮李律師事務所」，為了借錢，要辦理樓宇按揭手續，貸款銀行於是把88萬轉賬給「律師行」，代為轉交事主，但是跟着這「律師行」便人去樓空！苦主也拿不到88萬貸款。數天後，又有另一家「假律師行」，和旺角的中介公司勾結，用同一手法，騙走按揭款項900萬。

香港世風日下，這樣的壞主意也想得出來，不過，我不明白，銀行沒有調查過這律師行嗎？為何假的律師行可以在銀行開到戶口呢？此外，為何這些假律師懂得辦理法律上的按揭手續？誰在背後？

筆者曾擔任律師紀律審裁組（Solicitors Disciplinary Tribunal）的書記，處理過律師中的害群之馬的案件，這些案件判決撮要，會在每月的律師雜誌刊登，是公開的資訊。

有一位律師行的職員，把客人打完官司後，應收之賠償款項，暗地裏扣除一部份，再轉到別人名下，換言之，客人受騙，收少了賠償。

又有些律師和「中介公司」合謀，非法地要求客人和他們瓜分交通意外的賠償，從意外苦主身上挖肉來吃。

有一位名律師虧空客人存放的款項，然後逃去歐洲，那年，給我在巴黎街頭遠遠的碰到他，他急忙逃避，結果，他數年後客死異鄉。在這世界，像有天理的。

有一位還大膽，在自己的律師行經營甚麼「外地移民計劃」，原來這計劃是假的，受害人於是去律師會投訴。

另外一個故事接近電影橋段，一個律師聲稱自己擁有對一個女人的遺產官司的不利證據，於是向她勒索，這女子立刻報警，這女子便是剛走了的「香港女首富」。

再者，沙田有一個婆婆，擁有農地，政府要收地，賠償千多萬，但是竟然有另一個自稱是那婆婆的人，找了一家律師行，代為辦理政府申請付款的手續，奇在負責的律師行對這「婆婆」身份不作出合理調查，還把委託文件「外賣」，送去律師行以外的地方給「她」簽署，結果政府把錢交了給律師行，而律師行聲稱已把錢交了給那後來失蹤的假婆婆……

至於叫人迷奇的事件，我記得有兩宗。某著名公司，被指控做了一宗假的物業交易，這交易原來只為「托市」，支撐上市公司的股價，處理交易的律師在接受調查期間，突然，在家裏的游泳池，自殺身亡。

另一宗的律師我是認識的，當時，他未夠兩年的執業經驗，法規上不可以當律師行的合夥人，但是有一家律師行違規地叫他「暗中」入股，做合夥人，但是律師行突然辦了一宗「假樓宇按揭」，銀行受騙於是報警，於是這年輕律師被調查，他受不了壓力，結果在西灣河跳樓身亡，留下家人。

不過，還是那句，我出道的時候，律師只有一千多人，現在一萬人，數十年來，當然「樹大有枯枝，族大有乞兒」，大家不用擔心，在香港，還是有很多好律師的，也但願如此。

我執業的數十年，也遇到壞人，一次避過，一次中招。

某上海「巨富」在來港大展拳腳前，我經朋友介紹，去了上

海見他，我見了他那「金碧輝煌」如中式大酒樓的土豪寫字樓，心知不妙，他給我法律工作，叫我公證一些我從來沒有見過正本的文件，我斷然拒絕，總算避過大難。後來，他找了一家大銀行和一些律師，做了一些犯法的交易，結果，銀行的「一把手」和涉案律師的命運是被警方檢控，一併送去坐牢，聽說那些律師最後上訴成功，不過監獄的歲月，多麼不值得，做律師，會遇上很多劫。

另一宗，是發生在我的事務所，我的一個手下律師和我說：舊房子賣不掉，可是新房子要入伙，但是按揭銀行要求他提供一個「擔保人」，才可以批按揭貸款給他，故此他短暫財政周轉不靈，問我可不可以做他的擔保人，我好心，答應了，原來這律師竟然欺騙我，他拿一份薪水，卻炒了數套豪宅，結果財政「爆煲」，破產了，我為他填上了巨額的銀行欠款，法律上，破產四年後，便可以不用還錢的。這沒有品德的姓游律師在破產後，還申請恢復律師資格，今天他仍然風流快活地在行內搵食，所有財政道德責任拋諸腦後。這對我來說，是不是人生的一個大領悟？

要分清楚五類律師

律師也是人，當然我們是用腦思維的，但是律師最關鍵的工作是如何利用腦袋好好地應用黑白文字的法律條文，把客人的活生生的法律個案解決。我們賣的是身體三寶：腦袋、嘴巴和寫出「治痛救人」法律文字的一雙手。

思想粗疏的，不是好律師；嘴巴慘不忍聽的，不是好律師；而文字表達能力差，尤其那些連中文都結結巴巴的，更做不到好律師。具備上述三種條件，不論你是高矮肥瘦的，無問題，絕對可以成為好律師。

有些律師只注重外形打扮，出入排場，而忽略最基本的法律實力和功夫，聰明的客戶是會看穿的。

故此，市民找律師時，第一次見面當然是講「感覺」，「合眼緣、貼嘴形」是非常重要；第二，便是律師的收費，不過想找那些「又平又好」的律師，是天真的想法，好的不便宜，便宜的不好，差不多是社會運作的現實，不如問問自己，坐在你面前的好律師是你能夠負擔的嗎？能夠負擔，不要省錢，要用好的律師，否則誤了事情，損失更大。而律師的經驗是重要的，所謂「見一事，長一智」。最後，在委託以後，和律師「共事」一段短日子，看看他的表現，不好的，真的不要客氣，要轉換律師，不然，往後大家的合作關係只會更痛苦。

我把律師分五級：

頂級的叫（1）outcome lawyer（成果律師），他們把客人的

事情看作自己的事情，時刻在關心，常常擔心如何把事情辦妥辦好？他們當然痛苦，但是客人卻可以安心。在這裏分享兩個故事：成功富豪何鴻燊曾經說過：「做事認真的人，一天到晚都在思考工作，想到甚麼便會寫下來，一直跟進處理到底。」「蘭桂坊之父」盛智文也說過：「可靠的人才，便是晚上會為手頭的工作而失眠的。」哈哈，他們的看法，當然和今天的 work-life balance（生活和工作平衡）逆轍而行，不過，從客戶利益看來，如果找到這些一流律師，何樂而不為？

第二級叫 output lawyer（完工律師），這類律師不太在乎客戶的官司是贏或輸，只在乎按部就班地把客戶的工作辦妥，「做完便等於做好」。例如有十步，他們會盡責地走了那十步，但是客人到頭來是成或敗，是快樂還是不快，他們不會太緊張。這些二級律師有一個特點，便是客戶不用每件事都要追問，到時到候，他們便會把文件做好，送到你的電郵，文件水準合格，但不算最好。不過，這些律師只是好的綠葉，不會是好的牡丹，是好的兵哥，不是好的將領。

第三級叫 checklist lawyer（清單律師），他們的優點是如果你給他一張清單，他便會一步步跟進，但是，這些律師要資深律師拖着他的手，逐點吩咐他如何處理。當這些律師遇到困難，他只懂站在那裏「等運到」，不曉得如何 360 度解決問題，撥開雲霧見青天，客戶靠這些律師「成大事」，是不用想的，但是如果法律事情只是「手板眼見」的功夫，如已協議好的離婚，或做一份簡單的租約，他們勝任的。這些律師不是甚麼猛將，不過如果這些律師收費便宜，倒可以一試，但是如果事情重大，切勿靠他們把關。你問這些律師如何解決問題，他們最常見的答案是「it

depends」（或許），和「up to you」（在乎你吧）。

　　第四級是已經列為不合格的律師，我稱他們為「robot lawyer」（機械人律師），這些人做律師，既沒有理想，也沒有目標，所謂「搵食啫！」一類，踢他才動一動，事情到了死線，避無可避他才會趕工。這些律師下班後會關電話，堅持客戶事情不能帶到自己的私人生活。見過一個律師，嘴巴天花亂墜，她已有 10 年經驗，可是連一封律師信也寫不好，未做法律調研，便胡亂給客戶法律意見。

　　第五級的律師會氣壞人，我叫他們為「problem lawyer」（問題律師），他們在法律界生存，只是想混飯吃，他們會亂來、也橫行直撞，但又沒有辦事能力。聘請到這些律師，猶如招收了一個恐怖分子，這些律師刀槍不入，自我認同度極低。不過，如果他們的客戶，都是這樣的人，於是「黑豬烏羊，色樣成雙」。

　　律師會以往管理律師是很嚴厲的，但是這些年來，他們給予律師的自由度提升，這是我們身為律師的，要好好珍惜的，但是如法國盧梭（Jean-Jacques Rousseau）所說：「無道德，則自由不能存。」當律師享受專業自由的時候，請擁抱道德，自尊自愛，不要傷害香港律師的聲譽。

律師要保密

最近有立法會選舉的候選人投訴，說自己秘密的錄音外洩。

我聯想起前陣子的「香港大學校委會洩密事件」，也是由於有秘密的錄音外洩，導致軒然大波。

在法律界，最轟動的洩密事件，是多年前的一件法庭審訊：在一宗刑事審訊過程中，警察和證人在法院的「證人房」內的秘密談話被人偷偷地錄下，然後交給法官，原來警方左右證人的口供，被告後來無罪釋放，而涉案的警察則被調查。

律師其實是超危險的工作，因為我們的工作涉及太多要保守的秘密。

最基本的責任，是我們大部份的律師信件，都要打上「保密函件」，重要的更會打上「絕對機密函件」。 曾經有一家律師行，代客發信追債的時候，竟然把這些應該保密的律師信傳真到「債仔」的工作地方，債仔的所有同事都知道他收到「律師信」，債仔因此「含怒到日落」，起訴那家律師行誹謗。

曾經有一宗上市公司「炒外匯風波」案，當證監會搜查公司文件時，代表上市公司的律師沒有清清楚楚地阻止證監查閱一些根據法律，當事人是可以保密的文件，結果證監會堅持要使用這些保密文件，於是雙方就這些文件是否可以保密及使用的法律觀點，大打官司，幸好最後是律師行勝訴。

因此，律師每天工作，凡事要小心三思，好大壓力。雖然律師和客戶的溝通，很多都受法律保護，不可公開作為證據，但是，

小心至上。例如在法庭上，我們和當事人或大律師討論的時候，我們不會講出口，只會寫在紙上，交給對方，如真的要開口，也會用手遮掩嘴巴、輕聲、謹慎用詞，盡量隱晦地談述事情，以免被對家或法官暗地裏聽到內容。當然，遇到最敏感的事情，我們會要求法官退庭，然後大律師、律師和當事人等跑到「證人房」內才敢討論，如非常敏感的，我們更會看看檯底有沒有裝上錄音器，才敢放心交談。

遇到重大的刑事案，如警方及廉署（ICAC）的調查，我們和客人在律師行或大律師寫字樓開會的時候，會根據案情的嚴重性，分三種方式處理：(1)大家只是把手機關掉；(2)大家把手機的電池也拿出來；(3)把手機關掉，而且叫秘書從會客室拿走，放在較遠的地方，因為只是手機關掉，是不夠安全的，如有人竊聽，他可以利用電子技術，遙控手機啟動，從保密角度來說，帶手機開法律會議，是有風險的。遇到超級嚴重的案情，我們會離開香港，去鄰近地方開會，我試過有一件大案，大家要坐船離開香港開會，避開任何竊聽的可能。

就算處理民事案，內容也可能是敏感的，亦要絕對保密。我們是不會透過電郵或手機互相傳遞信息，我們會用古老的傳真（fax）方法，來避過外洩的風險。如果在外面開會，便很多時候要和客人在外面吃飯；一般來說，在外面餐廳開會，客人會訂一間VIP房，說話比較方便，如內容比較敏感，客人更會訂酒店房間，於是幾個男人，會在酒店「團伙」聚會。

凡有客人是「超超級」小心的，我們怕在調查當局的會客室、走廊、甚至洗手間的談話，會有外洩的風險，於是我們出發前，發明一套手語，到了現場，凡遇到客人被盤問到敏感事情的時候，

我們便叫調查員離開房間一會兒，跟着我和客人便用「手語」交談。

　　還有一次也是此生不忘的：在某年晚上，我經過銅鑼灣某酒店的大堂，看到一位朋友，他身邊坐着另一個男人，我上前和朋友打招呼，談了數分鐘閒話，然後離開。過了數個月，得悉我的朋友被當局檢控，原來他身邊的男人暗藏了錄音機在口袋，才和我的朋友喝茶，在法庭上，控方最有力的證據，便是當晚朋友和這投訴男人的談話內容，最後朋友無罪釋放。根據法律，所有呈堂的錄音帶不能有半點修剪，於是在朋友的審訊當天，那晚的錄音帶便原汁原味地在法庭播放，而我和朋友的前半段八卦閒話，半字不漏地讓所有人都聽到，當天報紙的法院新聞也有報道，攪到我尷尬死了。你看，律師連私生活也要慎言。

　　近年的法律「新人類」頗多是大意的，嚇得律師行的老闆天天坐立不安，怕工作上的秘密不小心被外洩。來生，如果我不當律師，應該可以省掉一大筆晚上吃 melatonin 的錢。此外，我很少用 WhatsApp 和客人談秘密事情，更加不用 Facebook 和 WeChat，就是怕有任何機會洩露客人的資料或秘密，推己及人，從客戶的利益考慮自己的一舉一動，是我們律師對客人應有的尊重。

有爭執，要調解

收拾東西，看到發黃的文件，那是 1999 年，我和幾位有心人，在香港成立「香港和解中心」（Hong Kong Mediation Centre），我曾經躲在曼谷的酒店，別人在玩，我趕寫中心的 Q&A，花了四天，收筆後，沒有多看曼谷一眼，便去了機場。

過去便由它過去，NGO 不應該屬於某一群人，我們在 20 年前成立和解中心，今天已在新一代的手裏，繼續推動調解，他們邀請我去甚麼紀念活動，我也婉拒了。人在貢獻完畢，要願意拉椅離座，這道理是許多參與社會工作的人，看不通的。

70 年代以前，要解決爭執，只可以到法院打官司，80 年代出現了「仲裁」（Arbitration），即雙方協議不去法院，而是找一位「私人法官」（即仲裁員）為爭議作出裁決，而這裁決卻等同法院的判決。

到了 90 年代，出現了「調解」（Mediation）。最初，沒有人明白甚麼是調解，有人以為是「冥想」（Meditation），哈哈。我 80 年代處理仲裁，到了 90 年代初期，我也是少數的調解員，那時候，只有三十多個，現在，恐怕已超過幾千人。仲裁和調解，許多時候又叫「ADR」，即 alternative dispute resolution「另類爭議解決」方法。

「調解」是爭執雙方自願參加一個由中立第三者（即調解員）主持的談判過程，過程要保密，在談判過程中，根據各自的「情」、「理」、「法」和「利益」，自我表述，然後理性的，由衷地尋

求雙方都可以接受的和解方案。就算和解不了，起碼可以明白對方訴訟背後的情由，而調解員只是專業的「和事老」，不是法官。

調解員主要使用三種技巧：（1）引導法（facilitative），即引導雙方努力達致符合共同利益的和解協定；（2）評估法（evaluative），單是引導，未必全面，調解員要心底裏評估哪些方案可行和合理，然後同時引導；（3）輔導法（counselling），特別是婚姻爭執，雙方常有偏見或怨憤，心理輔導的技巧變得很重要。

在 90 年代，香港國際仲裁中心不願意讓調解獨立成科，當時，調解學問好像只是仲裁理論的附體，「調解會」只是仲裁中心下面的一個興趣小組。人數就是那數十位調解員，而且很多也同為仲裁員，以外國人為主導，當時，我們有一小群的本地調解員覺得：（1）調解的普及化，對香港社會有益；（2）調解不宜只有英文考試（當時，香港提供的課程和考試都不足，例如我便是要飛去波士頓，進修調解課程的）。我們應該為本地人設立便宜普及的中文考試（一般是 40 小時課程，然後筆試，再起碼經辦過兩個「模擬實況案例」（simulated cases）；（3）當調解員也不須規定要有專業學歷（當時調解員以律師、工程師為多，因為他們很多都是仲裁員，而當時的仲裁案件，許多都和建築有關），而且，調解員最重要的條件其實是：（a）人生經歷豐富、心平氣和、思路暢通；（b）對爭執的主題有深入認識，例如爭執是和 IT 技術有關，調解員懂 IT，是事半功倍的。故此，社會各階層如社工、教師、醫生、會計師、以至家庭主婦都可以當調解員，他們都應該為社會出一分力，當一個調解員，為人排解紛爭。

我們這些對調解的新想法，當然使到仲裁中心不悅，多次游說我們，不要另外成立本地調解組織，但是仲裁中心當時又堅持

不想調解「開放」給社會，說要維持「高水平」的調解質素，調解員的人數不能多。在這背景下，我們這群「香港仔」便立下決心，成立「香港和解中心」，中國人「以和為貴」，我們想強調「和」比一切都重要，故此叫「香港和解中心」。

以上的歷史，俱往矣，我想鼓勵大家：每一代，都要有些理想、沒有私心私利的人，努力改變現況，爭取理想的落實。

我記得為了調解的推廣，當時我們去游說社會各界，但是大家都客客氣氣，不了了之，也許他們聽到「本地化」和「普及化」，便不想仲裁中心為難吧。但是，我們這群本地人深信「言微自義大」，於是恪守自己的信念，「膽粗粗」去游說政府，他們都說支持調解，但是沒有實際行動。

到了黃仁龍當律政司的時候，可謂「乘勢順機，瓜熟蒂落」，當時，社會紛爭愈來愈多，也愈來愈多人知道「調解」是甚麼，本地調解的組織相繼成立，而法院積壓下來的官司是已超出負荷。我們一群有心人於是游說黃仁龍，黃是一個說話謹慎，但是認真處事的司長，不久，他推行了調解的立法，即凡打官司的原告被告，必須被安排接受調解，有些人擔心會增加訴訟費用，其實調解員收費比律師便宜得多，一千數百元一小時也有，何況，官司得以和解，省卻大量律師費，更為划算。但是，有些不好的調解員，說要首先收費十多小時，才夠時間處理調解。調解要「快靚正」，不是打官司，應該雙方見面一次，才評估下一次如何深化調解，那些想賺快錢的調解員，立心不良。

到了今天，甚麼糾紛都可以調解：金融調解、家事調解、消費調解、私隱調解、性別歧視調解。我坐在陽光下的太古廣場，看到熙來攘往的人群，雖然沒有人知道我和 90 年代的一群有心人出過了

甚麼力，貢獻社會，但是我挺高興當有人走進旁邊的高等法院的時候，可能第一個收到的勸告，便是儘快把事情拿去進行調解。

我又望着遠處的立法會大樓，心想：「外國有政治調解，為甚麼今天的律政司不可以派人去外國研究學習呢？」香港的政治諸事不和、南轅北轍、你死我活、行政立法對立，政府和民間又缺乏互信。以前，這些紛爭，政府還可以派人去「摸摸底」，在今時今日，摸底也可以視為不道德、不正確，於是非正式溝通的渠道都沒有了。未來只好各走一端，互不瞅睬，閉門惡鬥，為何不考慮政治調解呢？這「摸底」方法既正規，又妥當，還可以有一個、兩個以至三個的專業「和事老」協助（法律上，調解員數目是不限的，故此敵對的雙方可以各自委任一個信任的調解員）。「調解」正式正統的保密、疏導、表述、評估、情理法和利益都可兼容，這等種種的優良特質，好使好用。

當然，任何新的提議一定有人潑冷水，說不可行，例如說「哪裏來這些資深的政治調解員？」「誰人會願意參加？「唉，在調解過程中，還不是各懷鬼胎？」

我不敢說這些不會是問題，但是，萬一以上的假設在部份情況下原來是錯呢？又萬一原來外國已有的經驗可以克服上述問題呢？為甚麼調解在其他範圍做出成績，在進退兩難的政治局面，大家反正都沒有辦法，調解為何不試試用呢？

以前，說過人類上不了月球，誰料到人類可以登陸月球！而在 90 年代，人們向我潑冷水，說調解在香港是永遠沒法流行的。

今天呢？我卻可以滿足地坐在太古廣場，看着高等法院，在喝咖啡……

律師要吃飯

最近 TVB 的電視劇《律政強人》，主題是律師事務所的權力鬥爭，大家對律師的生活突然產生興趣，讓我也談談律師的午餐。

如果說中環畢打街是「平民區」（上環方向）和「富貴區」（金鐘方向）的分水嶺；蘭桂坊是「潮人」（向山方向）和「俗人」（向海方向）的分水嶺；則有「應酬」和「無應酬」也是律師午飯地點的分水嶺。

如果沒有業務應酬，我知道大部份的律師都吃得很隨便。大家記得這段新聞？資深律師和尊貴的立法會議員劉健儀，有一次她沒有赴約去中環的會所與特首晚宴，一個人自得其樂地在「大家樂」吃晚餐。故此，律師也是人，在中環「美心」快餐店或「翠華餐廳」排隊等位，許多都是大律師和律師，以前還容易辨認他們：在大熱天時，他們穿深黑或深藍的西服，女的像 madam，男的束上鎖喉的領帶。但今時今日，律師都衣着輕鬆，男的有穿牛仔褲，女的有穿涼鞋，街坊得很。

80 年代，我初上班當律師，每次經過炮台里（近雪廠街）的入口，那裏有一個小販賣燈飾，lunch hour 到，便嗅到他飯壺飄出的飯香。當不用往「高貴地方」午飯應酬的時候，秘書文員同事都會帶我去三處律師行家常去「食晏」的有趣地方：在上環文咸東街和今天 Soho 一帶，有很多稱為「住家飯寨」的地方，當時，這些地方仍是住家林立，家庭主婦為了賺些生活補貼，中午在家煮一兩樽家常小菜，如梅菜蒸肉餅、燜蓮藕、煎紅衫魚等，每位

只是數元，白飯和「清水湯」任喝，大家吃飽便走。住家的氣氛是溫馨的，中秋節到來，「老闆娘」還會送上月餅給我們這些苦命的白領過節。

第二種地方是一些「樓上飯堂」，有些資深的律師，受不了飯寨的破舊，他們便會選擇去這些飯堂。當時蘭桂坊一帶，荷李活道附近，最多這類飯堂。在那個年代，快餐店真的不多，不像今天的「成行成市」，如不吃茶餐廳，只能去茶樓「飲茶」，當時的茶樓容許吸煙，又吵又瘴，要靜一些，便來這些樓上飯堂，它們的餸菜和飯寨的差不多，只不過地方大，清潔衛生，也不用坐在別人家裏的「碌架床」吃飯那麼侷促。不好的地方是到時到候，工作人員會拖地，暗示要收工。

第三種便是政府的「飯堂」，政府總部的西翼有公務員飯堂，而拱北行公廁（即今天長江中心）的樓上有政府飯堂，它們的餐價比街外平宜，但食物的質素則見仁見智。當然，有些富裕的商人和律師在中環設立他們的「禁室飯堂」，地方保密，餸菜都是一流的，這些飯堂「傾密偈」最好，狗仔隊都不知道。

有些老牌的律師行，為了留住員工，會「包伙食」。在中午，工人便會用竹竿擔挑，汗流浹背，抬起重甸甸的圓桶，裏面放了碗筷和飯菜，當他們把飯菜送上寫字樓後，同事忙把寫字枱拼合起來，上面鋪些報紙，放好一碟碟的飯菜，滿室是豉汁排骨的香氣，大家便「起筷啦喂！」，最不好是有些同事突然決定去外面「飲茶」，不吃包伙食，浪費了一桌十位的飯菜。

最精彩的是中午在中環吃飯，可以去「夜總會」（nightclub），當時有兩家，高級的去希爾頓酒店的「鷹巢夜總會」，而平民的，可以去舊李寶椿大廈的「月宮夜總會」。

當時，中環街市的對面橫街，有很多大牌檔，不介意「踎街邊」，渾身汗臭的，可以在那裏吃魚蛋粉，有時候，為了趕去court，只好去那裏「填肚」。

而鬼佬律師雖然隨便，但是都有一定要求，最常見是叫信差去文華酒店的地下餅店（當時面對太子行），排隊買三文治，而他們外出 casual lunch 的，會去酒吧，喝杯酒，吃些「鬼佬碟頭飯」如 fish & chips、kidney pie。今天的「香港會」（Hong Kong Club）後面都是貨倉大廈區，有許多酒吧。我們有些英國律師中午、晚上都去酒吧「收料」「收客」，因為外國人喜歡聚在酒吧交朋結友，這些老派英國吧，也一間間關門，後期結業的，有著名的 The Bull and Bear 和於仁行（即今日的遮打大廈）的 Jockey。

前私隱專員吳斌律師曾經和我說：「做律師，錢未必賺到，但是會賺了三樣虛的東西：像樣的西裝、邀請函去大大小小的酒會和大酒店的名貴午餐。」要應酬的時候（特別要商談法律案件，地方要清靜，環境不能太「雜」），律師們立刻雕塑出一個優雅專業形象，跑去五六星級的大酒店（當時，中環只有希爾頓酒店、文華酒店、富麗華酒店、麗嘉酒店）吃公務飯，多年來，甚麼貴氣的法國、日本、意大利餐廳都去過，可惜有時候，要一面吃，一面帶上紙筆，把交談要點寫下來，有些行家叫這做「背脊骨飯」。許多律師樓的秘書，愛在週末大吃一頓名貴好菜，舒緩神經。我卻吃得太多應酬的好東西，後遺症是脂肪肝，到了週末，我要遠離高貴氣氛。

律師的高級午餐的一個常去處便是中環的高級會所，最高尚的便是「香港會」，次一級的便是「外國記者俱樂部」（FCC），

在萬邦行的馬車會，還有 The Helena May、上海總會、香港華商會、嶺南會所等等。潮人律師則去畢打街的 Culture Club 和美國銀行中心的 I Club。在當年，如果大家想看到如電視劇般的俊男美女律師，恐怕都躲在這些「潮會」吧，而匯豐銀行旁邊的「中國會」已經是後期的事情了。當然，香港律師會在永安集團大廈曾經也有自己的「會所」，其實只是個小酒吧，「名貴菜式」只是咖喱飯。

聽說前律政司黃仁龍的午餐往往只是一盒「燒味飯」，恐怕前立法會議員吳靄儀大律師的午餐不會只是她的「拿手」曲奇餅吧？特區首屆律政司梁愛詩依舊在中華總商會中午吃飯？

不過，我最關心的是歷山大廈地庫的北京樓，為何一大群的年輕好看的律師常常聚在那裏中午開餐？我問過一個年輕的律師在哪裏 lunch，他的創意答案是：中環坐纜車去山頂，只不過數個站，看風景，吃午餐。

法律面前，不是人人平等嗎？為何律師的午餐，可以比一般人吃得好？不過最近去 IFC 的四季酒店 lunch，發覺 bankers 其實比律師吃得更貴更好！

唉，原來一山還有一山高，一人還有一人富，沒有一個行業永遠風光，算是某種「人人平等」的意義吧！

香港人要尊重法官

如果香港來一次全民投票，選出我們最可貴的東西，我相信「法治」一定排名首位。但是，我不喜歡「法治」（Rule of Law）這個翻譯名詞，好像是用法律來統治，便是「法治」，其實那是「法管」（Rule by Law）。法治是文明國家在歷史中，發展出來的一套依據公正、優秀的法律精神來處理事情的原則，那才叫「法治」，否則，極權者使用殘酷法律手段來治國，也會被包裝為「法治」。中國古時「法家」的理念，也不等於現代文明的「法治」理念。也許「法律」被翻譯作為「法律精神」，來得更準確。可惜，鐵案如山、約定俗成，我們只好依然叫「法治」吧。要維持這套叫我們驕傲的法治，當香港法官的，必須有五大條件：

（1）法律知識淵博，法律能力優秀；

（2）獨立思想，不管外面風風雨雨，要緊守崗位，公平、公正及勇敢地判決；

（3）有崇高的理想，通過法庭的判斷，為社會、為人民、為法律精神把關。在一些國家，當立法的國會成為政黨的遊樂場，政府變成政客的舞池，只有法院「不買賬」的公平獨立裁決，才可以在政治漩渦中逆水行舟，為更大的道理撥亂反正；

（4）法官不可以生活在「象牙塔」裏，甚至不理會世事和世人，他要對人類的發展、社會的情況、現實生活的制度和運作、人民所欲所想等等完全掌握。例如最近香港的終審庭力排眾議，指出無綫電視前業務總經理陳志雲的收受利益，只是常見的「秘

撈」行為，而不是「貪污」行為，便說明當法官的，不可以「堅離地」。雖然，有人批評終審庭前陣子容許變性人合法註冊結婚，是違反倫常的判決，但是我作為律師的，卻絕對支持終審庭的決定。縱然社會對「倫常道德」有分歧的看法是正常的，但是，當我們回頭看看人類從千多年的「道德枷鎖」不斷地衝破，幾千年的人倫歷史也在演變，例如漸漸容許避孕、同居、離婚等等自由。故此，追求自由、平等、尊重的法律改革，是香港終審庭對未來人類發展的應有信念；

（5）當法官的，要有淡薄名利的本質，倘若以世俗的觀念來經營人生，不如當個律師或大律師吧！雖然法官的判決可以影響千萬、億萬元的利益，但是他們的收入，不能和他們的權力掛鈎，而且為了避免利益的誘惑，或被大眾懷疑他們的光明正派，好的法官不單止在生活中「行得正、企得正」，連某些活動或場合也要絕跡，變成 loner，完全避嫌。

最近一宗政治敏感的刑事案，許多人認為刑罰過重，於是產生一些激烈的討論，我們都關心社會，自然地有自己一套的看法，這點是可以理解的，但是大家切忌反應過激，因為法治的重要一項是我們要尊重法庭的判決，如果每每流言蜚語、越俎代庖，則法院的判決在一部份人認同，而一部份人在對立的狀態下，便完全無力執行，法院在唇亡齒寒的情況下，可能已被打扁得軟弱無力，到了將來有重大事情，我們的法院還可以牢固地站得起嗎？故此，既然香港法律上，已提供了「上訴再上訴」的兩次機會，我們要耐心等候法院的上訴結果，不要先針對個別法官來人身攻擊。破壞制度容易，建立是困難的。

我從事法律生涯三十多年，也聽過小部份法官的某些流言，

但是不算是大問題，都是關乎能力、態度、生活習慣、家庭事情的「八卦消息」，聽聽、笑笑，也就算數。真正「嚴重」的指控，記憶中，只有下列數宗：

（1）某法官的學歷有問題，不適宜擔任職位；

（2）某法官在聽審案件時，公然在法庭上看書；

（3）某法官在聽審案件時，竟然睡着；

（4）某法官和律師朋友去澳門賭錢；

（5）最近的一單公開新聞，是某法官叫教畫畫老師在午膳時到法院的辦公室授課，及容許老師的座駕停泊在法院大樓範圍內。

我有些同學及律師朋友都當了法官，他們的言行舉止都是「表現得當」的，除了工作，在私交的生活中，都是「謹慎」、「規矩」、「保持適當距離」，他們的一言一行，不會招人投訴或懷疑的。當然，這樣的生活方式，並不是人人適合，他們都要樂意過簡單生活。成功的律師及大律師進入司法機構工作，他們的犧牲是非常大，但是，他們的犧牲卻造就了香港擁有一批具備國際水準的賢明法官，也造就了香港的優良法治傳統。

我有一個相熟朋友是當高級法官的，我們見面半點法律事情也不會沾到嘴巴，他不會問我做甚麼，我也不會理他做甚麼，談了大半天，別人都不會猜出我們做哪一行的，很是好玩。原來，沒有利益層次的狀態，是最佳的「無重狀態」，也是人和人交往的最高境界吧！

古人說「君子之交淡如水」，我相信了，你呢？

特首要具備的能力

　　某法官宣佈參選特首，引起社會哄動，法律朋友也感意外。今次真的「唔聲唔聲，嚇你一驚」。他是我中學的學長，但是他是年長的一輩，我不熟識他。

　　當法官的，要公正嚴明，因為人言可畏，故此他們對於任何「熟落」的交道，可避則避。平常，他們嚴肅靜穆，有些更「臉上刮得下黃霜」。有一次，我們的法律交流團往北京，由當時的大法官李國能帶領，但是法官雖然上同一輛旅遊巴，他們都坐在一起，説話不多，到了晚上吃飯，他們也坐在一起，有意不作任何熱情的舉動。這些避嫌的隔膜是好的，香港最可貴的是司法獨立，法官不買賬，不認人，如果法官毫無顧忌，張三李四都應酬混熟，那才可怕。

　　我有些同學也是法官，他們都是低調行事的。有時我在想，他們的犧牲頗大。

　　那麼，法官適合當特首嗎？答案老掉大牙也要説「任何概括的看法都容易以偏概全，要看那人吧！」

　　不過，如容許洞外觀內，當法官的，想做一位好特首，是不容易的。

　　特首是整個政府行政機關的一哥，部門自然以執行為主。我嘗試分析特首的六個角色：

　　（1）行政總裁（CEO）；

　　（2）周旋人（manoeuvrist）；

（3）宣道人（preacher）；

（4）教練（coach）；

（5）前哨員（outposter）；

（6）裁判員（adjudicator）。

「行政總裁」這點不難明，因為他要統領十六萬多的香港公務員，故此，特首要有行政領導能力，可是，好的法官往往是一個「獨行者」（loner）。

「周旋人」是他要如戰國的縱橫家，游走於不同勢力和利益，合縱和連橫，找出大家都接受的方法，例如單是處理土地的利益，已足夠心煩。

「宣道人」是指作為首領，特首要帶領着一套高山仰止的價值觀，身體力行，引導全港市民去追從拼搏，有另一說法，叫這個做「願景領導」（visionary leadership）。

至於「教練」，是指特首必須把社會弱勢的一群，如教練一般既愛亦扶，一步步讓他們獨立自主。大家擔心的是：法官數十年都在象牙塔裏，他有多少的社會網絡，對社群有多少認識？多少經驗呢？

「前哨員」這位置非常政治，在「一國兩制」的概念下，特首除了為香港人服務，也要為國家服務，如果國家和香港有矛盾時，他如何化解呢？這個人除了北京信任以外，他的外交和公關手腕必須很強，裏裏外外都要大家心悅誠服；在這方面，不是「鐵面無私」四個字可以擺平的。

「裁判者」一職，可能是法官最稱職的，因為今時今日，一百個人可以有一百樣見解，當各執一詞的時候，要有一個有公信力的裁判，為事情定位定性，大家才可以踏進下一步。

但是，只因為在香港，「法治」是穩定社會的基石，就以為法官可以當特首，這樣做，是把解決方法簡單化。

在「九型人格」理論當中，法官容易屬於第一型，即是非黑白對錯都是鮮明的，充滿原則性；可是，勝任的特首仍然需要其他八類型格來豐富的。我們當律師，很多都是原則性強的人，好的地方是很多優質律師都有正義感，有勇氣堅持公義；但是，我冷眼旁觀，因為我們原則性太強，有時候，原來，我們那一套價值觀和群眾是有偏差的，而我們依然勇往直前，堅持到底，這放諸於複雜的政治層面，可行？

我看過某官在電視的談話，很典型的老經驗法官：思想清晰、口才了得。不過，他說他沒有人站台，說明他沒有「政治包袱」，很明顯，這位法官和明白政治遊戲的核心有點距離，在政治選舉上，這些所謂「政治包袱」也可能是「政治資產」，沒有一群強而有力的支持者和左右手班底，如何在位高權重中站得穩呢？是故，在外國，才有「政黨」的產生。

單是「獨立」、「不偏不倚」、「可信」，做一位優秀的特首是不容易的，我們說：「做政治領袖，要德高才厚技豐。」雖然法官做到了「德高」這一點，但是，在「才厚技豐」上，以至如何從「法官守尾門」的角色變了「法官打前鋒」？

太平紳士要做實事

　　「太平紳士」的工作包括主持典禮、監察「六合彩」攪珠、巡視監獄等，除了巡視監獄是重要的工作外，其餘算是一些「公關」活動。所以，有人說隨着時代改變，「太平紳士」已視為「榮譽」制度，而不是「功能」制度。做了太平紳士，官方慣例是把稱謂改為「XXX 太平紳士」，在日常生活中，人們會以「XXX 醫生」、「XXX 律師」吃飯訂座，卻沒有聽過用上「太平紳士」名義訂座，更沒有電影說「劉德華太平紳士」領銜主演。

　　但是，我為晚輩寫推薦信入海外大學的時候，他們很多要求我在名字後面加上「JP」，為甚麼？他們說：「外國人不明白甚麼是 BBS（銅紫荊）、SBS（銀紫荊），這只是香港特區的東西，離開了香港，外人不重視；但是太平紳士（JP，即 Justice of Peace），則是全世界都知道的，所以，推薦信說明是 JP 寫的，會增加了份量。」哈哈，怪不得愈來愈多人希望獲得「太平紳士」這榮銜。故此，每年「太平紳士」的委任，聽說很多人都爭取，「太平紳士」本來是公職，現在變成了「授勳制度」。我想起小時候黑白電影的年代，高尚人家往往是太平紳士，當時，最多人開玩笑的一句是：「快來打個招呼，這位是『周紳士』！」

　　太平紳士是一種源於英國的制度，由政府委任德高望重的民間人士擔任，來維持社區安寧和秩序，他們有權裁判一些簡單的犯罪行為。這制度後來在「英聯邦」國家地區推行，如澳洲、加拿大、馬來西亞、新加坡等。但是星移物換，到了今天，「太平

紳士」只是一個榮譽，實權不多。

在香港，太平紳士秘書處會負責統籌相關的社會義務工作，而參加與否，太平紳士可以自行決定，或主動提出想參與的工作。當了十多年的太平紳士，有些故事可以分享。

許多太平紳士，對大嶼山的監獄巡視充滿期待，因為可以坐直升機，在高空中，看盡維多利亞海港、寶蓮寺大佛等景色，不好的地方，是當天巡視的計劃，隨時會被風雨等打亂，直升機停航。

此外，赤柱監獄也是很多太平紳士想去巡視的地方，因為，許多新聞報道過的轟天動地的重犯，都被關押在這裏，去過赤柱監獄，是解了許多太平紳士的一個「心結」。大家不知道，罪犯其實也是常人，他們的面相，看來和普通人一樣，有些人以為他們是粗眉大眼、殺氣騰騰，這是很錯的觀念。

有一次巡監獄，碰到一個因商業犯罪而被關的朋友，我和他不熟識的，但是，他尷尬得很，一直垂下頭來。其實，人只要改過自新，再做一個好人，大家都會敬重。

有些監獄，在巡視完畢後，會安排我們「試菜」，即犯人吃的膳食，如中餐、西餐、齋菜，我忘記是哪個監獄，他們給印度犯人吃的「咖喱雞」特別香，如果不是為了難為情，我想問問廚師如何在低成本下，弄得如此美食？

香港的監獄是非常先進的，達到世界一級水準，故此，每次巡監獄，當長官大聲說出「太平紳士巡監，如有投訴，請舉手！」的時候，十居其九是沒有反應的。當然，沒有反應，代表好事，即管理良好。

印象較深的投訴有數宗，都是小事，有一位犯人投訴水果只

有橙和蘋果，太單調，他不喜歡吃。

有一位犯人的媽媽剛去世，他要求在監倉內上香拜祭，但是，監獄內不容許生火燒香，對不起，無能為力。

有一次，巡視精神病犯人的院所，有一個女犯人投訴，說當局不讓女兒探望她，其實，她的女兒已死去多年，叫人可憐。

至於巡視精神病院，是基於院內病人的人身自由受到一定的制約，太平紳士的到訪，會令到他們的權益受到保護。每次的巡視，會有兩位太平紳士同行，當巡視完畢，並須填寫有關的報告。最近，我巡視了一間精神病院（病院不同監獄，這裏的病人不是罪犯），這是我首次感到環境未如理想：原來近年香港的精神病人愈來愈多，病院床位不足以應付，而病人的生活空間也擠迫，他們除了精神有事，其實，大部份人的身體是沒有病痛的。故此，他們很多不願意整天躺在床上，於是，有些只好站着或在走廊活動，徘徊往返。我看到這些情況，如實地在報告書寫上，希望醫管局會加強資源處理。

當天巡視精神病院，下着大雨，全身的衣服濕透，還染上感冒，但是我在想：為社會出了些綿力，竟然換來榮譽，實在過意不去，感冒？只是打個小噴嚏吧。

律師要應用的思維方法

在數十年的律師生涯中，我自己編寫課程，教導律師行的同事。有些內容，可能對大家都有用。

其中一課叫「四式思維」，我自己創作的，我叫它們做：

（1）「隧道思考」（Tunnel thinking）

（2）「洋蔥思考」（Onion thinking）

（3）「魚骨思考」（Fishbone thinking）

（4）「直升機思考」（Helicopter thinking）

在處理法律事情時，要四者兼用；在日常生活中，何嘗不是？

（1）隧道思考

許多人做一件事情，只會短視，一下子便衝動地跑入「隧道」，沒有考慮隧道有多長？要走多遠？隧道有障礙物嗎？如果有，下一步會如何把它搬離隧道？因為很多人辦事，是「只看眼前」！

例如：

有些律師在沒有取得客人的按金之前，便貿貿然聘請大律師去上庭打官司，問他們為甚麼不先取按金，他們說：「和客人關係良好。」我說：「萬一在未來，關係變差，客戶拒絕支付費用，誰人來承擔大律師的費用呢？」他們無言以對。

有另外一宗商業官司，客人的法律論據非常強，但是我想到一點：「某某某願意出庭為你作證嗎？」他說：「噢，對！他準

備移民去南美，應該不會回來！」但是，假如這個人不出庭作供，更好的法律論據在開庭審判時，也變成紙上談兵呀！

朋友，想想：如果你只懂「近憂」，不懂「遠慮」，會是甚麼？例如，今天不趁年輕，買一份醫療保險，到了年紀大了，誰會付錢照顧你的健康？這便是「隧道思考」，就是先把事情，從頭到尾思考一遍。

（2）洋蔥思考

洋蔥的特點是它有一層又一層的皮，而每層皮都甜美可口，它代表解決一件事情，往往可以有許多角度，有許多可能（options）。

有一個客戶找我，他有一宗合夥人糾紛，他問了另外一位律師，那位律師的意見只是：「沒甚麼可以做的，請準備一百數十萬元，打一兩年的官司吧！」他轉了律師，找我，誰料到我的一封律師信，嚇到對方急於和解。我解釋：「任何事情都是雙向的，你擔心的時間和律師費，對方也同樣擔心。只要你的律師信寫得好，提出的法律觀點夠充實，說明案件具備『民事訴訟』、『刑事投訴』和『政府申訴』的三種法律成份，而你採取三種方式都可以對付他，對方覺得你難咬，就算他花一百數十萬元，也不可以把你的事情『攪掂』，他自然會比你更急於和解！」

另外有一宗離婚官司，客人和太太耗盡精力，要爭取兒子的撫養權。我問：「你每個月都去外地數次，回到香港，又一天到晚不在家，如何照顧小孩子？」他說：「但是我想每天晚上看到孩子一面，可是，我前妻不會同意每天把孩子從新界帶來北角，給我見面。」我問：「你有沒有考慮過搬去新界，住在同一座大廈，

便可以天天探望兒子，何必堅持要撫養權呢？」結果客戶沒有爭取撫養權，只要求有每天的探望權，於是他可以天天見到孩子，而短暫相處，比往昔天天見着孩子的關係更好。

在日常生活中，要解決一些問題，其實有萬千選擇，只是閣下想不清？看不見？當我們嘆息有些人自尋短見來解決問題，太不智了，但是撫心自問，我們在解決難題時，是否往往也只看到前面只有一條去路呢？

（3）魚骨思考

魚骨思考便是「邏輯思維」，左邊有一條骨，右邊自然有一條骨，上面有一條骨，自然下面也排列了另一條骨。有人說這是「天機」，有人說這是「邏輯」。

我們當律師的，不是鬼神，沒法知道事情的全部，有時候客人也會對着我們「講大話」，我們要用邏輯推斷，猜出事實的全部，然後對症下藥，把問題解決。聰明的律師，在對方玩手段時，一眼便看穿。

有個外國人找我說要登記一個專利，專利是他和其他朋友發明的，他要利用這專利大展商業拳腳，故此，要我們先全面的提供一些免費的商業法律意見。我告訴同事：「不要浪費時間了，他只是一個騙子！」因為有四個理由，我認為他是講大話，騙取免費法律意見：

（i）他只是一個廣告人，為何會發明專利？

（ii）他從來沒有帶過他的「發明家」朋友一起來律師行見我們。

（iii）他的寫字樓只是九龍工業區的一個小單位，何來這麼大的財力去發展國際事業？

（iv）他平常和我們溝通，英文也是一般般，為何專利文件的英文這樣專業，一定是抄回來的。

結果，當然是不出我所料，這人是「空心老倌」。

所以，當大家遇到一些問題，先不要太魯莽，急急地去相信一些所謂「事實」，要堅持一些己見，必須心平氣和地坐下來，不斷地問「為甚麼？」哪些事情合理？哪些不合理？哪些「因」會種出那些「果」？哪些「果」是源自那些「因」？這樣才是良好的邏輯思維。

我舉一個例子：你身邊有一個朋友對你很好，他不斷地稱讚你、欣賞你、鼓勵你，可是從來一句批評指正的說話都沒有，你要亂來，他更可以陪你玩通宵，你說錯了，他也不作反應，唔……從邏輯推斷，他會是一個真心朋友嗎？他認識你是為了甚麼？你為何不推理一下？有時候，推測出來的真相，比別人告訴你的「真相」，更為到位。

（4）直升機思考

做律師的，要「心水清」、「一眼關七」，我們在森林走動，不要只看到身邊的樹木，要有坐直升機般的廣角，才可看到整個森林，特別是錯綜複雜的人際關係和利益矛盾。這些複雜的東西，開會時，沒有人會訴諸於口的。

曾經處理過一宗公司股權爭奪案，處理的律師認為客戶在公司佔盡優勢，一定會打贏官司。我反對這看法，我說：「香港富商包玉剛曾經說過：如果收購價是一元，那麼就給一元二角吧，只有這樣做，才可以把任何收購失敗的風險剔除！」故此，我認為客戶不能不遷就及照顧小股東的利益，讓他們也滿意，因為小

股東加起來，隨時變成「大股東」。可惜客戶不聽，沒有坐上我的「直升機」，只是堅持自己是大股東，勢大權大，但是結果是陰溝裏翻船。

「香港律師會」指導律師們：當我們處理及代表多過一個客戶的時候，不要忽略他們之間潛在的利益矛盾和衝突，就是這個意思。

在生活上，你有沒有坐「直升機」呢？例如，你打算結婚，有人說：「結就結吧！」這是藝術家的行為。如果應用「律師思維」，你要考慮十多個問題：房子呢？生孩子？身體狀況？父母的反應等等。哈哈，真是律師的職業病！人和人的相處，很多時候從表面來看，是一個平靜的湖，但是下面的暗湧，卻是人性是最難測度的學問，特別是貪婪和出賣別人的一面，故此，律師要坐上直升機，看清楚東南西北所埋藏的炸彈。年輕的律師，不要只注重手上的牌，而是整個「牌局」。

好的律師，除了有正義感、勇氣和完美主義，還要多閱讀、多接觸人、多看世界，才會常識豐富，無論天文、地理、人文、財經等等都略懂一二，才可以得心應手，使用到上述的四種非常有用的思維方法。

要認識遺產處理

　　資深大律師在緬甸買房子，他喜歡房子對着佛塔，我問：「死後，緬甸房子怎樣處理？」他氣定神閒說：「他們喜歡便處理，不喜歡便把房子擱在緬甸吧，反正我死了，靈魂天天可以飛，不用住房子。」

　　面對「人死了」這生命題目，我們分開兩派：第一派是「緊張派」，要在生前把後事公平、合理地處理好，不要為後人添煩添憂；第二派是「逍遙派」，管它，讓未死的後人打點處理吧，因為死了後，一是在天堂快樂，一是睡着了，甚麼都不知道。如果你是「緊張派」，這篇文章便管用了。

　　香港的法例，已列明死去的人的財產要如何分配：簡單來說，都是把遺產分割為多少份，分配給丈夫、妻子、子女等等；私生子女可以分享，但是「小三」、「小四」不能分身家，只能向法院申請合理的生活費。不過，如果死者是單身，而原本可以分享遺產的直系親屬（如父母）已經「先走一步」，則會按法例會把財產分給「非直接」的親屬，如祖父母、叔父、舅父 、侄兒、姨甥等等……

　　所以，閣下的第一步應先找律師，問問法例上是如何分配遺產，如果不合「心水」，便要找律師訂立一份遺囑，自主自決地寫出死後的財產要怎樣分配。我看過有些遺囑把所有財產捐出來做慈善、或全數送給朋友、有一個要在鄉下建一所紀念堂……

　　上述的兩種遺產處理方法（不管是有遺囑或沒有遺囑），

在當事人死了之後，都要經過法院審查認證，在批出指定人士處理後，才可以由他處理死者的財產。這個申請過程麻煩費時，要宣誓、又要證明文件、更要回答法院查詢。如果有其他財產在國內和海外，還要去當地的法院或政府部門，申請這些遺產的執行許可。這時候，真的要多喝「雞腳湯」，因為要走來走去，飛出飛入去辦理手續，人死了，仍留下一大堆工作給後人。當然，律師是這些過程中的「經濟得益者」，因為工作繁複，要找律師，除了香港律師，還要找外國律師，死者的財產還未拿到手，後人卻要先花一筆律師費。如果死者留下的銀行存款不多，怪不得很多家人都畏手縮腳，放棄遺產承辦手續，就讓銀行永遠保管那筆錢。故此，我猜，銀行應該有大量這些「不活動戶口」（Inactive Account）。

大家熟悉的「小甜甜」官司，便是在死者走後，遺產關連人要到法院，爭辯遺囑的真假。故此，現在很多有錢人在律師行立遺囑時，會同時找攝影師把過程拍下，作為證據，以免後人為了遺囑的真偽，以至立遺囑人的精神狀況，變成打官司的理據。要被攝入這些錄影，律師當然沒有收額外的「出鏡費」，而我通常會在鏡頭面前，問當事人三個問題：「遺囑內財產分配的理由？」、「為甚麼有些人拿不到遺產？」、「立遺囑者的身體和精神狀態？」。曾經有一次：客人當場說出某些會令家人不高興的說話，氣氛非常尷尬。但是，從法律觀點來看，這是好的，可以防止那些不高興的家人，後來找些藉口製造死後爭產的紛爭。

有人以為當家人死後，後人可以繼續使用他生前的提款卡，把死者戶口的錢提走。其實，這行為是不合法規的。又有人以為只要是銀行的聯名戶口（Joint Account），便可以在一方過世後，

單方面把錢提走，這也未必一定會合法的，要看看在開戶口時，死者及你和銀行到底簽了甚麼法律文件及各方面的協議或法律意願，不能一概而論。

我告訴客人，最方便的遺產安排有兩種：

在生前和想照顧的家人，以「長命契」（Joint Tenancy）名義，聯名買下房子，當你死後，去田土廳辦理一些簡單的登記手續，房子便自動歸於另一「聯名」人，不用向法院申請遺產承辦，真的乾手淨腳。

買一份人壽或儲蓄保險，指定某某為受益人，在死後，只要受益人到保險公司提出一些簡易證明，然後簽個字，便可以把保金立刻取走速戰速決。

有句俗語，叫「有錢又煩，無錢又煩」，人來的時候光脫脫，走的時候也是光脫脫，不如瀟灑地在生前，把錢拿出來送給親人和慈善團體，皆大歡喜；又或者早點花光光，享受人生，生前快樂，死也輕鬆吧！

家族財富要小心分配

當律師的，如果不做離婚、交通傷亡、刑事及法律援助的案件，真的很少接觸到普羅大眾。

找律師的，許多是做生意，故此，我們接觸過很多有錢人。

俗語說「創業難，守業更難」，這是很對的。香港已過了經濟高峰期，「富二代」接手了上一代留下來的生意，一般增長期（growth stage）已過，進入了成熟期（maturity stage），而很快面對的是衰退期（decline stage）。如果富二代沒有創新能力，企業重組（re-structuring）的勇氣，只會把上一代的事業敗於自己手裏。許多富二代創業，便是喜歡開餐廳，他們以為開餐廳很容易，而且可招待朋友，天天喜氣洋洋，太天真了，結果香港太多高級餐廳了，這些貴價餐廳在中環、尖沙咀也一家一家的結業。

年輕富二代作家筆華棋的新書《Playboy》說，有三類富二代：最高級，是「三世祖」，即是阿爺留下花不完的財富；次一級，便是爸爸年輕打拼賺到錢做生意；第三等是爸爸沒有生意專長，只是炒股票，投資物業為活。

第二和第三類的富二代，很大機會拿到父親的一筆資金，可以自主，學做生意，最慘是第一類，即大家族的一個小分子，因為他們受制於「家族信託基金 Family Trust」。

許多有錢人會有數個「老婆」，繁衍很多的子子孫孫，故此他們會成立「家族信託基金」（Family Trust），即數十位以至數百位的家族成員在生時，可以享受基金派發的生活費，「成家立

室」津貼、生意分紅（dividends）等等，但是不能瓜分家產，或割開一塊資產拿走，去做自己的生意。

但家族信託基金，不要和「家族財產辦公室」（Family Office）攪錯，後者是一個管理單位，處理家族大大小小的財務事情，香港有些有錢人的 Family Office，會聘用數十位員工，有律師、會計師及投資經理等。

有位富二代和我說：「唉，家族基金如吃自助餐，准吃不准拿，真無奈，想自己做些大生意，也沒有資金。」

另一位朋友說：「做家族生意，其實是為家族基金打工，做得好，大家會讚揚，未必有花紅獎勵，做得不好，家族上上下下每年的提成會減少，大家便會責怪。」

真的家家有本難唸的經。如果家族財富傳至第三、四、五代，成員之間可能互不認識，更會分佈世界各地，要團結各家族成員，更為困難，於是守業下去，變得更有難度，所以有句話叫「富無三代」，是充滿智慧的。可是，我們中國人還是老觀念，誰有勇氣把家族生意交給外面的專業行政人員（Corporate professionals）去操控呢？而且，今時今日，許多這些企管人才都是短視的，他們暗地裏抱着「東家唔打打西家」或「賺夠便走」的心態，大家看看美國今天的情況便知道，企管的人都沒有長期視野，急急讓企業賺了眼前錢，自己分了花紅，便急急轉去別的大機構，又當過 CEO！

在香港，大家族的基金多是某大銀行在「老人家」生前，說服他們成立的，故此，這家銀行佔了香港家族基金管理的最大生意比例，其次，便是瑞士的幾家大型管理公司，他們比起這些家族的子子孫孫更能獲得每年豐厚的回報，因為他們每年的管理費，

是基金總資產的一個百分比，還未計算如果他們為家族基金投資獲利，所額外賺得的投資花紅，這些花紅隨時大過管理費。雖然家族成員羨慕得目瞪口呆，但是基金已成立，要推翻這些信託人也非常困難，而且家族資產已轉到基金名下，米已成炊，又可以怎樣呢？

這些基金許多時候可以容許後人在結婚時（有些寫明只容許在首次結婚時），提取一筆款項，買一個面積多大的房子，作為「成家立室」之用，就算將來離婚，要買第二套房子，也未必准許他再向基金申請買第二套房子。後人擁有豪宅，只可以住，未必可以賣，就算法律上可以賣，但是房子賣了，住哪裏呢？於是後人變成了「富資產，窮現金」（capital rich, cash poor）。有些後人想出妙計，便是把房子拿去銀行抵押，辦理按揭（mortgage），變出了一筆大額現金貸款，拿這筆錢去做自己的生意，而每月的銀行按揭供款，便從基金派發的每月生活費裏扣除。

有些家族基金，有所謂「意願書」的安排，即老人家可以隨時根據對子子孫孫的好感，或他們的工作表現，或他們待人接物的態度，而隨時送一封「意願書」給基金的信託管理人，通知他們更改對子子孫孫的財富分配比例，用意是讓老人家在成立信託基金後，依然大權在握，真的可以「玩殘」子子孫孫，因為大家要時時刻刻在戒備狀態，裝出最佳「繼承者」們的樣子。

唉，錢可以「萬能」，也可以搞到富二代「萬萬不能」，城中有某富豪，健在的時候，便把財產斬開，分給各房子女，結果大家都愛惜他，閱報他過生日時，一房慶祝完便跳去第二房，皆大歡喜。錢拿來分掉，大家開心，何必綑綁式留給世世代代呢？

公職人員要避免行為失當

現實生活，除了工作，很多人常常兼任其他有薪或無薪的工作，如公司董事、大廈業主立案法團委員、專業團體的執行委員、學校校董、社會福利團體的顧問等等，香港話叫「公家事情」。

有時候，簡單如你的公司主辦員工晚會，由你負責安排打點，但是你花了公司十多萬元，在你太太的精品店買入禮物，來作為晚會抽獎的禮物，這行為也可能墜入法網！

那麼，上述提及的工作會有甚麼法律問題？那便是特首曾蔭權今次墜入的法網——即是在公務上，沒有申報私人的利益。

前特首曾蔭權涉貪案，被檢控「公職上行為失當」（Misconduct in Public Office），他被指的「行為失當」是在2008年，當政府的行政會議（「行會」）在處理「雄濤廣播」的數碼廣播牌照申請時，沒有「申報」他原來在私人生活上，正計劃及安排自己在退休後，會租住「雄濤」公司的大股東黃楚標的私人物業，即深圳東海花園大宅。

法律的癥結是這樣：

因為行會到底批不批電視牌照給雄濤時，行會所有成員（包括特首）要在公開、公平、公正的情況考慮申請，如有利益或潛在利益，便要公開透明地申報，申報後，也許大家會認為特首不適宜參與過程，不讓他投票，否則會產生「偏私」或「懷疑偏私」的情況，這樣便有機會破壞批審過程的公平、公正和獨立性。

在法律觀點來說，由於黃楚標是業主，曾蔭權是租客，這已

經構成一種「利益關係」，而這利益關係是有機會導致曾蔭權未能在行會的批審過程中，完全公平公正，故此曾特首當時「漏招」，沒有作出一些「避嫌」的舉動（例如申報），這便是身為政府公職人員，在處理公務時的不當行為，也有可能成為刑事的罪行。

我從 80 年代起，當了數十年律師紀律審裁組的書記，也做過很多評審、上訴及其他政府的委員會，發覺大家對於「利益申報」一事，看得很重，少許的「不安心」都會申報。有一次在律師紀律審裁組工作時，有一個委員在案件未審理前，突然申報，他說：「我在去年的某個派對上，認識了律師被告，大家在飯桌上交談甚歡，對他印象不錯，我擔心會不會構成『潛在不公』，故此要申報，如果大家認為我不適合審理案件，我樂意即時辭任審裁組成員。」

我當時對這委員萬分敬佩，他處事真的小心，務求 100% 達到公開、公平、公正！

故此，在前述的晚會抽獎例子，負責的同事應該先向上司申報：「老闆，我購買的禮物，可否購自我太太的禮品店？」否則，便涉及法律責任，後果可大可小。看情況吧！有些只是破壞了合約、有些違反某條特定的法例、有些可以是隱瞞欺詐、有些可能視為貪污……我試過處理一宗案件，兩家公司的相連交易，因為沒有申報某些利益和關係，導致成億上萬元的交易無效。

我們接受政府委任的人，會指派加入某些委員會，很多時候，政府會寄一份很長很長的問卷來，要我們申報利益，如有所隱瞞，有可能會被取消委任。

最難忘是在城市規劃委員會工作的時候（市民一般簡稱為「城規會」），我們要申報擁有甚麼物業；後來，有委員覺得太嚴苛，

結果改為只須申報在「那些地區」擁有物業，物業的大小及性質則不會再問。而且，最大壓力是到了開會的時候，當我們感到某些議題有利益衝突，我們要即場申報（大家記得梁振英未做特首前，在「西九文化區」的工作會議中，有些事情沒有即時詳細申報，結果也被人投訴，他要付出了大量時間和精力去立法會「解畫」），可是，發展商在發展土地時，不會直接用上市公司的名字，很多時候用了下面的附屬公司，或「空殼」公司的名字，名字我們聽也未聽過，故此，就算我們認識某發展商，也沒法猜出真正身份，因此，在重大事情時，很多委員都會舉手發問：「主席，可否透露這土地項目到底是那一家發展商在背後呢？」

要處理「申報」問題，法律上，主要集中在下列兩件事情：

（1）到底是甚麼關係，要導致申報呢？

（2）而申報後，又如何處理呢？

簡單來說，在下列四種情況，都會申報：

（1）有些只是「避嫌」，或做到「最大透明度」，例如：公開表白「某人是我的朋友」、「我們曾經一起工作過」等等；

（2）潛在的利益衝突，例如：「某某是我的表弟」、「我是某組織的成員，這組織對這事情有某些立場」等等；

（3）直接的利益衝突，例如：「我是這公司的獨立董事」、「我們家族擁有進出口業務」等等；

（4）最後，便是真正的金錢和好處，例如：「這件事情如成功，我原來會收取佣金多少」、「我收取了今次投標公司的多少顧問費」等等。

而在上述四種申報後，常用的處理方法也有五種：

（1）申報後，當事人仍可以參與討論及投票；

（2）申報後，只能討論，但不能投票；

（3）申報後，只能留下來旁聽，其他甚麼都不能做；

（4）申報後，要離開會議，避免進一步參與事情；

（5）最嚴重的處理是當事人可能要辭任，離開董事局、執委、委員會。

所以，如你以為簡單如擔任大廈業主立案法團委員會的執委好輕鬆，其實不對，上述的法律桎梏，已經會隱隱套在你的頭上來！

因此，在公在私，凡參與任何決定，會涉及輸送利益，或影響事情的公開公平公正的，一定要「三省吾身」，對自己問長問短，有沒有大大小小的事情要避嫌的，就算不太確定，也要向大家說出來，因為「寧枉勿縱」，是保護自己免受法律後果的最佳良方。最好笑的一次申報，是有人在會議上竟然說：「我不喜歡這個人，但是我也不知道為了甚麼原因，我為了公正，我還是不參與討論吧！」哈，真有性格！

和 ICAC 交手的回憶

近年，我把生活和工作的步伐調慢，故此，回想那些突發案件，接了後，數天的生活和工作忽然打亂，披頭散髮。ICAC 便是這一類案件。

ICAC 許多時候是早上大清晨，到當事人家裏搜查證據，特別是針對電腦和文件，一箱箱的搬走。如律師接到這類案件，很多時候都是來不及梳洗，隨便擦擦牙，便要坐的士趕到客戶家，而往往在這個時候，又是最難找的士的。要接這些突發案件，律師的第一個先要習慣便是切勿晚上關手機，睡覺關了手機，客戶電話打來也不知道，就會錯過了這類案件。曾經有客戶深夜三時打電話來求救，要我去新界的警署為他保釋，這麼晚，也不好意思叫醒助手律師去開工，只好我這「老鬼」，晚上穿西裝打領帶，套上皮鞋，手拿公事皮唥，像「畫皮」般親自出動吧！

陪客戶去 ICAC 接受調查，我會提醒他們四件事情：第一，ICAC 總部的門口，經常有報館的新聞採訪車 24 小時長駐，等候突發新聞，如果客戶是名人，得先想個辦法，把面孔「收藏」一下，才好進入大樓，否則，便會上了頭條，即時變成新聞人物。

第二，要有心理準備 ICAC 隨時行使法律權力，拘留當事人 48 小時，要他在 ICAC 過夜，就算當事人可以睡覺，但是感覺也不會好受。故此，以防萬一，身邊要多帶點衣服及個人護理用品。有個客戶和我開玩笑：「睡不着，可以通宵飲咖啡，他們的咖啡出名！」我說：「哈，他們的咖啡應該是超市的，別期望太高！」

外面説 ICAC 有極美味咖啡招待，應該是開玩笑吧！

至於第三件事是根據法例，當事人在接受調查期間，不得向任何人透露案件和案情（自己的律師除外）。對朋友、同事固然不可以説，回到家裏，對着父母、夫妻、子女都不可以説，就算一句「我正在被 ICAC 調查」，也不可以這樣透露，你看，精神壓力多大。曾經有一則新聞是當事人在接受 ICAC 調查期間，做出了傻事，但是，原來他的家人也不知道他正在被調查。

至於第四件事，是當事人最困難的決定，便是到底堅持緘默權（The Right to Silence），還是有話便對 ICAC 盡説。許多時候為了作出這決定，要作出複雜的法律調研，看看案情的性質，經過多次開會討論後才敢決定。因為這決定可以是影響案件的未來發展的，要作出這決定，律師只能提供最盡責的意見，到頭來，還是客戶自己要「拍板」，而放棄緘默權到底是「壯志凌雲」？還是「壯志未酬」？真的要勇氣加上智慧。

當一個人面對 ICAC 的調查，不開心是必然的，但是作為香港市民，經歷過最近社會運動的風風雨雨，更加明白到「法治」是香港穩定的基石，是非常難能可貴的。而我們法治最值得驕傲的，是香港「勝在有 ICAC」！我們小時候，貪污受賄在香港是很嚴重，十分普遍的，當時，申請水錶、電話、進醫院等等，都要給個「紅封包」，事情才可以辦到。嚴重的如發生火災，或需要紀律人員協助，則要出動「大紅封包」，事情才「攬掂」。今天，因為香港有了 ICAC，誰敢開口拿這些好處？

我們做律師的，很多樂意和 ICAC 交手，因為，有時候當事人向其他政府部門投訴事情，可能被漠然置之，「拖」着來處理，而 ICAC 的人員則是積極回應的。他們辦事有效率，會和律師信來

信往，反應是專業認真的，不像有些部門，書信也不會多寫一封。ICAC 的調查員，許多是大學畢業，英文程度良好，他們上班更穿西裝，有時候，我們感覺好像和一家律師行在交手。

當然，有些同行覺得執法部門處理法律事情時，可以有兩種風格：「狂風掃落葉」或「進退得宜」，而後者，表面來看太溫和，但是其實反而會贏得更高的道德尊敬，長遠來說更會事半功倍。

我作為律師，面對 ICAC 時，他們是我的對手，但是，當我作為太平紳士，巡視 ICAC 時，他們卻把我看作賓客，哼，那種矛盾和奇怪心情，頓時湧上心頭。

要避免眾籌的法律陷阱

律師要為企業服務，常見的便是處理「企業融資」（Corporate Finance）的法律工作，包括上市、收購（企業之間互相收購對方的資產或股權）、合併（企業「二合為一」）等等。

做大企業當然有苦處，但是好處是借錢容易，可以向大股東借、向投資大眾借（例如發行債券 Bond）、向銀行借，甚至企業和企業之間的「互借」。

苦是苦了在香港想創業的年輕人，哪裏找錢？

全世界鼓勵創新、創意工業、可惜香港有錢人最愛「買樓收租」，還是「high tech 揩嘢，low tech 撈嘢」只有少數人願意支持青年人創業。

今天創業，人工貴、租金貴、設備貴，如果用信用卡或向財務公司借錢利息非常高。

向父母借，不要吧，那些積蓄，是父母的「棺材本」。

用自己的錢，唉，每個月，吃飯、坐車、買衣服，真的所餘無幾？

去銀行借？銀行會問：「先生，有沒有良好入息證明？有房子做抵押嗎？」你答：「有，我有工作稅單。」但是銀行回應：「先生，可是你創業後，便失去了目前收入穩定的工作，故此，我們不能借給你！」

你上網，看到有些叫「眾籌」（Crowd Funding）的協助方法。在美國和國內，眾籌都是合法的，一些創新的生意概念，掛上網

站，詳細介紹，然後，普羅大眾便自行決定，是否會投資去你建議的生意，產品完成後（可以是科技產品、書、唱片或日常用品等），投資者可以獲贈產品，或有些是如有利潤，更可獲得一定的分紅。

當然，這樣的集籌方法，對投資者來說，風險極高，不過，為了讓年輕的創業者獲得資金，外國的法律樂意網開一面。當然願意的投資者也不是笨蛋，他們很多是抱着幫助年輕人實現夢想的心態，放下數萬元，就算錢給蝕了，也當是個小教訓，或做點善事吧，這觀念在西方法律很常見，叫「用者自醒」（let buyer be aware）。有時候，就算是高風險，只要投資者曾經被認真警告過，而投資者依然心甘情願去投資，則政府和執法部門的法律責任也可免除。

在外國，有些叫「專業投資者風險市場」：即未必賺錢，財政也不穩健的企業，但是概念好，充滿創新，可以險中爭勝，故此由於它可能有個亮麗前景，在這情況下，仍然有些專業投資者，樂意在這些企業「下注」，正所謂「高風險，高回報（high risk, high return）」，於是，這些市場協助了許多科技企業獲得資金，漸漸成為大企業，但是去外國的風險市場籌款，成本很高。

可惜，在香港，「眾籌」是犯法的，因為這些「集體投資計劃」（Collective Investment Scheme，又叫 CIS），必須經過證監會的批准，才能在香港進行，而且獲得證監會的審批並不容易，許多時候會問你以前有沒有處理過 CIS 的經驗？結果，有經驗的才會獲批，變成「生過蛋的雞才可以生蛋」，又是退回第一步。而且，證監會更會要求處理 CIS 的，是要專業投資顧問（通常叫 ROs, Responsible Officers 或 Qualified Investment Advisors），

要獲取這些專業資格，也不容易，一般要求在大學修讀有關課程，並要有相關工作經驗，例如資產管理 （Asset Management），及經過考試等等，以上只是人才的要求規範，處理集體投資計劃的公司，本身也要登記註冊，加上處理這些 CIS 時，有巨細無遺的其他法則規定，包括銷售的對象，手法和記錄，例如送給客人的材料，必須進行內部登記等等。

試問：青年人怎「玩得起」上述的集資技術法規遊戲？故此，不可以在香港用眾籌方法，獲得 startup 的資金，因為香港法律保守，但是外國（包括美國和國內）集籌網站在香港吸客，又是否犯法，真是灰色地帶，雖然眾籌的負責單位不在香港，但是香港的網上活動，會被視為香港的「投資顧問」服務？如是，則會受到監管。

香港有些商家，表面説支持年輕人創業，但是當年輕人拿了「概念」介紹給他們，他們有些抄了年輕人的概念，還不會有一句「多謝」，故此年輕人在公開自己 startup 的秘方前，不要害羞，一定要對方簽一份保密協議 （Non-Disclosure Agreement），在最壞情況下，有點證據可以用來打官司，追討賠償，當然，如果商家無良，只抄一點點，則很難追究。

在國內，年輕人想拍一部電影，也可以「眾籌」，還可以在網上討論如何拍攝進行等等，真是教我們香港的年輕人羨慕。

港人外地買樓要知的常識

　　我知道香港人在國內買樓，很多都賺了錢。但是國內的房地產、婚姻、遺產承繼和稅務法律既複雜，又非香港的「普通法」概念，更加上是「政策主導」，常常改變。而且，有些城市，要有當地的工作證明，才容許港人買樓。我看到有些客戶買樓賣樓時遇到很多頭痛的法律難題。故此，我不敢勸告朋友在國內買樓，要留意些甚麼？

　　反而，香港人買樓最熱門的六個地方：即溫哥華、多倫多、雪梨（我不喜歡悉尼這名字）、墨爾本、倫敦和美國一些城市，都是用「普通法」，我倒懂得大家要留意甚麼，故此，班門弄斧分享一下意見：

　　（1）買房子，第一件事要留意地契，外國的地契種類眾多，比香港複雜，有政府的「永久契」、政府的「租用契」（例如50年、70年等），更有私人的「租用契」（即原本業主享有永久年期，但是他只賣出一個「租用期」給你，例如給你60年使用），有些更麻煩，賣「租用契」給你的時侯，寫明你只能自住，買了後，不可以出租，故此，要小心。

　　（2）許多人買了一幢房子（house），以為是買入一塊完整的地段契，這想法是錯誤的，許多看似獨立的房子，其實要和鄰居共享一塊大地皮的業權，故此，如想改建或重建自己的房子，不是自己可以單獨決定的，要徵求所有業權人的同意。

　　（3）外國政府對房子的法令是五花八門的，例如任何改裝，

要符合該區統一的設計規定，就算把花園改為停車位，也可能要該區的區議會同意，有些地區的古老房子，甚至要遵守當地的文物建築規定，每隔一段時期，整區的老房子要一起復修。

（4）在香港，許多人成立一家有限公司來買房子，在外國，許多時候是不容許用境外註冊有限公司持有物業，或只容許當地成立的有限公司來置業的，至於用私人名字購買物業，也要小心，例如在國內，你要同時申報及證明個人婚姻狀況。如果用兩人以上的名義買樓，有些地方更會有人數限制的。

（5）在外國買樓，要聘用四至七類專業人士協助：

（i）地產經紀——要查清楚經紀有沒有牌照？是否向你收佣（一般是 1% 至 3% 佣），還是向賣方收佣？

（ii）律師——例如查問外國人可否買當地房子？或只容許買多層大廈的單位？有些東南亞國家甚至不容許外國人買寫字樓或店舖。

（iii）會計師——例如外國人買樓，將來交多少稅？在許多地方，外國人的稅率（特別是買樓時的印花稅），會高一點。

（iv）銀行——先叫銀行評估，你可以借到多少按揭？最好找一些國內或香港的銀行在當地的分行。他們除了更了解你的需要之外，更可以安排你在香港開戶或簽文件。

（v）按揭中介——有些人買舊樓，或由於收入證明不足，未必向銀行借到錢，於是要聘用按揭中介（mortgage broker），看看有沒有其他銀行、或財務公司可以借貸。

（vi）驗樓師——在收樓前，會為你驗樓，看看房子有沒有結構問題或破爛等，過期未必可以追究。

（vii）出租管理公司——有些國家，這工作不能由經紀兼任，

怕經紀有利益衝突。這些公司會每月為你收租，處理租客要求等等，一般收費為收益的 10%。

（6）要查明當地是否有外匯管制，特別是東南亞國家，很多有外匯管制。最可怕的情形是法例明明說沒有管制，可是實際上，當你把錢匯入匯出，原來都要當地政府批准。有時候，如果批准延誤，則你付出的訂金，會遭受到沒收。

（7）香港的稅制是「超」簡單，在外國，面對的稅種極多，可能有：

（i）房子買入後，短期內再賣出的額外印花稅（stamp duty）？利得稅？

（ii）房產增值稅？

（iii）房產空置稅（empty homes tax）？

（iv）地稅？

（v）城管稅？（或差餉 rates）

（vi）城市發展稅？

（vii）銀行戶口的利息稅？

（viii）房產轉讓稅？

（ix）業主死時的遺產稅（最好先了解當地的遺產辦理手續，當你死去時，當地法律規定誰會是房子受益人？當地法院承認你香港的遺囑嗎？如果不承認，外國人可否在當地預先立遺囑）？

（8）在當地，有甚麼政府或銀行規定要買的保險？例如在日本，便要買「地震險」，有些銀行怕你死於意外，可能要你買人壽保險？

（9）在一些地方，如美國，你搬入房子或出租前，先要經過大廈的業主管理委員會同意，他們有權審查業主及租客的背景，

這些麻煩的房子，才不要買。亦有些地方例如加拿大，物業可以出租的比例其實是有限制的（例如規定只可租出 30%，如過了 30%，其他物業便不可放租）。

（10）最後的忠告是：因為境外房地產買賣，不受到香港政府的監管，所以，不要看到媒體廣告，便去買一些「來歷不明」的預售房，因為你根本不認識當地，也不知道發展商的實力，隨時買入「爛尾樓」。購買外地房產時，不要貪有折頭而買入遠期樓花，一定要買入「現樓」，看到的才算事實！此外，如當地沒有親戚、朋友為你把關的，千萬要小心考慮，因為「人離鄉賤」，由於你是外國人，你在當地又沒有照應，自然吃虧。我有朋友在泰國買樓，叫經紀放租，經紀永遠彙報説房子租不出去，他於是暗中飛去曼谷一次，查明究竟，發覺原來房子早已租出，只是經紀隱瞞他，秘密地自己拿走租金。

在外國買樓，當然好煩，但是，我去過香港一些新樓盤，三百多呎賣七百多萬元，嚇死人。花數百萬港幣，可以在距離倫敦一小時火車的 Brighton 買一棟老房子，在香港？買半格廁所吧？現在，各國好差勁，暗地裏在鬥印銀紙，你的辛苦儲蓄，一天天被蠶食，老百姓真慘情，不是樓升了值，是「銀紙」貶了值。何不考慮在有升值潛力而又安全的外國城市，買一個小單位來保值？

名譽受損要追究

　　前特首梁振英在任時，控告立法會議員「誹謗」，引起公眾對誹謗法律的興趣。在數十年的律師生涯中，打過很多誹謗官司，當中包括名人或演藝界的，因為他們受到詆毀時，名譽和地位以致專業形象，都可以損失慘重。

　　誹謗官司，八成都會和解或不了了之。當名人受到誹謗，即時反應是「氣上心頭意難平」，於是找律師出「律師信」。一般電台、電視台、報紙比較謹慎，很少刊登未獲證實的事件，過往的誹謗言論多數來自「八卦」雜誌，近來佔多數是網站、網台，他們經常譁眾取寵，因為競爭厲害，生存困難，這些媒體要「搶眼球」，自然容易過界。

　　名人、明星、歌星，要對誹謗的傳媒採取法律行動，其實內心也經過掙扎的。有些會同情傳媒，認為他們都只是「搵食」，到底要不要他們接受法律制裁呢？有些擔心打了官司後，會和傳媒的關係進一步惡化，未來的日子更不好受。

　　通常來說，名人或藝人發了律師信後，傳媒都會識趣地「收聲」。不過當 A 君通過傳媒誹謗了 B 君，原來是為了私人恩怨，就算 B 君發了律師信，傳媒也「收聲」後，往往是 A 君堅決不「收聲」，這時候，B 君就算不控告傳媒，亦會堅持起訴 A 君。

　　律師向誹謗者發出律師信，一般都有四個要求：

　　（1）要求他收回誹謗的言論；

　　（2）要求他公開道歉或登報澄清；

（3）要求他保證以後也不會作出類似誹謗言論；

（4）要求他賠償律師費和名譽等損失。

我辦理過一些誹謗案，那些雜誌好像和我的當事人有仇，不斷發表針對性言論，對律師信也置之不理，為甚麼？因為十多年前是雜誌生意最好的時候，轟動的封面可以令雜誌銷量增至十多萬本，於是，有些雜誌是故意作出誹謗，為求增加銷量和廣告收益，還有，聽說這些雜誌還成立了：

（1）誹謗訴訟基金，用來長期支付打官司的費用；及

（2）誹謗賠償基金（因為在誹謗官司，律師費加上賠償金錢，往往只是一百數十萬元，（如果沒有記錯，近期為人熟悉的例子是霸王洗頭水，霸王洗頭水索取約 5 億元人民幣巨額賠償，但最後高等法院判決賠償數字只約為港幣 300 萬元）。雜誌在計算銷路收益和打官司的成本費用後，認為只要刺激到雜誌的銷量，還是有利可圖，便會依舊利用誹謗的形式報道，來增加銷路。

律師展開誹謗官司後，除了發出「起訴書」給被告，很多時候，亦會同時向法院申請「臨時禁制令」。「臨時禁制令」的作用是讓雙方在等候法院正式審訊的時候，禁止被告作出進一步傷害原告的言論，如果原告在這時候，能夠成功取得臨時禁制令，被告便要立刻「收聲」。往往在這時候，有些客戶覺得既然誹謗者已經「收聲」，也就算吧，於是官司便處於膠着狀態，我們律師常常說「讓狗狗再睡一會吧」（let sleeping dog lie），便是這一種情況。

在誹謗官司中，原告要證明被告的言論是以下的一種行為失當，牴觸法律：

（1）「誹謗」（Defamation）：即「透過永久性或短暫性

方式向第三方，發佈損害一個人或公司聲譽的口述或書寫字句」，所以，向朋友在 WhatsApp、Facebook、微博等等，説另一個人的壞話，雖然立刻刪掉，也可以構成誹謗；但是，如果寫信給一個人，痛罵收信人，但是信件沒有公開，那不算是誹謗；

（2）「惡意失實」（Malicious Falsehood），即「刻意發佈虛假陳述，內容自然地及直接地令原告人蒙受實際損失的」，例如失實地報道某藝人和富豪拍拖，這未必是誹謗，但是，如果這失實報道是惡意，令到藝人失去拍片合約，則藝人可以採取法律行動，控告「惡意失實」。

如果原告勝訴，可以追討以下損失：

（1）律師費用；

（2）誹謗而引致的損失（例如喪失了表演合約、被公司開除、患上了抑鬱症以致要看醫生的費用等等）；

（3）法院亦會評估誹謗的程度及被告的動機，額外判處一筆「懲戒賠償」給原告。在外國，這項賠償可以是天文數字，但是在香港，一般只是額外多判數十萬元不等。

我們替原告打官司，最怕遇到被告突然「賠款存入法庭」（Payment into Court），即是被告間接投降，願意把一筆錢（例如是六十萬）放入法庭，作為和解賠償，如果原告這時候不接受六十萬，將來上庭打官司，法官判決的賠償是六十萬或以下，則由 Payment into Court 那天起的律師費要由原告負責，情況好似玩一場「梭哈」（Show Hand）。不過，有些客戶打官司，是希望有機會在案件正式公開審判時，把事情向公眾説個明明白白，讓大家明白被告的惡意行為和自己的無辜，但是現在和解了，突然要鳴金收兵，原告頓時覺得極為無奈。

我記得十多年前，在一宗公開的官司，當時某女藝人控告雜誌惡意誹謗，雖然案件後來和解，但是該女藝人為了彰顯清白，堅決要求法院容許她在法院外面宣讀一份聲明，讓她一次過可以澄清過去種種傷害她的謠言。

　　謠言止於智者，這句話未必常對。故此，當一個人的聲譽受到傷害，有時候比起身體損傷還要厲害，而打官司「沉冤得雪」，總好過背負着誹謗的誣衊，下半生「忍辱偷生」。

欠債要面對的法律懲罰

　　最近有一個 80 和 90 後的債務調查，發覺香港有近三分一的年輕人負債，每人平均欠款額達 HK37,000；單單是未清還學生貸款的年輕人，已超過二十萬。

　　造成這種現象，是因為私人貸款公司林立，而信用卡普及化，使情況更惡化，許多人更是「卡疊卡」，不斷申請新卡，用來償還舊卡的債。報道説有些年輕人月入 $15,000 至 $20,000，每月卻有 $200,000 的信用額可供消費，於是許多人變成「債奴」。

　　我 80 年代入行做律師，那時候仍有「錢債監」這回事，假若你欠了親朋戚友、銀行、財務公司以至政府債項，他們可以向法院申請一個「錢債監禁令」，把你關起來。通常在早上 6、7 時，趁「債仔」（欠債人）仍然在家睡覺的時候，律師和法院的執達吏去家訪，拍門而入，逮捕債仔，然後，把他送到荔枝角羈留中心。我記得一個月的拘監「伙食」是二三千多元，當然，由債主支付。做見習律師時，只有二十多歲，見到債仔「入冊」時，家人哭哭啼啼的場面，覺得好殘忍，最慘是突然不能上班，全公司都知道你被人捉去坐「錢債監」。不過，這「錢債監」的懲罰好有效，通常債仔「入冊」後的一個月內，他的家人都會四處張羅，想盡辦法還清債項，把債仔「贖回」出獄。

　　還有，當時的破產法不像今天的寬鬆（現在，破產期達到四年，債仔便可以不用再償還任何欠債，重新做人），那時候，除非法院頒令終止破產，否則，一個人的破產期是永遠的。據聞，

有些人為逃避破產令，躲到大嶼山的深郊野嶺，怕債主「追捕」。

80年代嚴苛的法律聽來可怕，但卻防止了年輕人變成「債奴」。雖然，當時信用卡漸漸流行，我的記憶中，American Express（美國運通）是全香港第一家發卡的公司，但是，大部份人怕負上債務，都不願意申請。而且，社會有一股看扁債仔的風氣，那時流行的一句話說：「有借有還上等人，有借無還下等人。」

今天，香港法律已經廢除了「錢債監」，而破產期亦只有四年，加上社會對於「破產」，並不視作一件羞恥的事情，於是債奴愈來愈多，情況叫人擔心，因為債款是「複式利率」（compound interest）利息疊利息的，債仔好快會「爆煲」！

其實，大家花錢要有節制，抵抗物質引誘，腰骨立直，不是很好嗎？何必做個人見人怕的債仔。法律上，債仔會面對以下煎熬：

（1）破產（破產期間，債仔所有收入由破產管理人去處理）

（2）第三債務人的命令（例如充公債仔的銀行存款）

（3）扣押債務人財產令或簡稱財物扣押令（即法院執達吏去到你辦公或居住的地方，查封你的資產）

（4）出境禁制令（你不清還欠債時，不容許離開香港）

（5）押記令（例如扣押你的房產）

（6）盤問令（法院傳召債仔到法院，接受盤問）

（7）分期付款令（法院命令你分期付款，清還欠債）

以上還未計算你欠下的法院費用、律師費用、法院判決的欠債利息等等。所以，大大小小項目加起來變成大數目，債仔一定會後悔當天為何惹上債禍？

在自由社會，只要不犯法，商人可以沒有道德，鼓勵過度消

費或超額借貸，誰管得了？

　　所謂「願者上鈎」。故此，年輕人不學「精」，到處亂借貸，被蜜糖的毒鈎釣上，可以怪誰？

香港「街頭藝人」要面對的四大法例

　　最近新聞報道，旺角西洋菜街行人專用區，變質為「大媽歌舞町」，或累旺角行人區被消殺，「街頭藝人」的法律問題，又成為討論。

　　小時候，娛樂和消閒，只有報紙和收音機，電視機也只是在70年代才普及。在那年代，走到哪裏，街上都有「表演藝人」，不要計算上環及廟街「大笪地」長駐演出的，在灣仔修頓球場和春園街附近，更經常看到表演地攤：唱南音的、拉二胡的、耍功夫的、舞劍弄蛇和猴子的、玩魔術的、創作「麵粉公仔」的。我記得，還有一個表演「軟骨功」的女師傅。歲月如金，淡然地從手指罅中流逝，不過，我們小孩子對中國文化的尊重，便是受這些街頭表演潛移默化地培養出來。

　　我問外婆，誰是藝人？誰是乞丐？風趣的她答得妙：「有表演的是藝人，只問你討錢的是乞丐。賴皮坐在地上是乞丐，願意站起來走動的是藝人。一個人多數是乞丐，幾個人一起的，便是藝人。」嘿，現在外婆也走了……今天，香港街頭不少是乞丐，街頭藝人已大量減少，當生計不是問題，又不是為了理想，誰會喜歡「日曬雨淋」在街頭賣藝。如果我外婆依然在世，幽默的她，一定會說：「街頭藝人少了，因為給警察抓走……」

　　警察為甚麼抓走街頭藝人（以前叫 street artist，現在流行叫 busker）？因為香港執法的部門，可以根據四大條例執法：

　　（1）在公眾地方造成阻礙

《簡易程序治罪條例》第 4A 條大概這樣說：「任何人無合法權限或解釋，在公眾地方陳列或放置東西，而對人或車造成阻礙、不便或危害」，可以罰款或監禁。

（2）在公眾街道或道路上奏玩樂器

《簡易程序治罪條例》第 4（15）條大概這樣說：「任何人沒有警務處處長的許可，在公眾街道或道路上奏玩任何樂器」，均屬犯法。

（3）禁止小販在指定地方以外販賣

當有些街頭藝人售賣紀念品、CD 或手繩等物，可能觸犯《公眾衛生及市政條例》第 83 至 86D 條，簡單來說，「除非獲得發出的牌照，否則任何人不得在街道上販賣」，而且這些條例允許法庭可以沒收街頭藝人的設備和商品。

（4）收取施捨

如表演有兒童參與，當局可以引用《簡易程序治罪條例》第 26A 條檢控，它大概這樣說：「任何人在公眾地方收取施捨，或促致兒童作出上述行為」，均屬犯罪。

以上法例的精神，原意是做好公眾地方的管理，維持社會秩序安寧。

我問過一些朋友，對 Busking 的看法，他們的反應都差不多是這樣：「如果不是乞丐，只是賣藝，水準又不錯，而且不阻礙街道，當走過公眾地方，悠然地享受到音樂和表演，調劑一下都市繁忙生活，何樂而不為？街頭藝術，讓香港作為國際大都會，更添魅力！」似乎大家都接受 busking， 問題是法律上如何規範呢？

要管理街頭表演這事情，只能從三方面考慮：

（1）人

（2）行為

（3）地方

人

即法律容許某些表演藝人有法律豁免權，可以自由在街上表演，不受檢控。我聽過很多意見，大家的共識是：

- 這些藝人要有良好的表演水平

- 他們會檢點、克制行為，例如不會產生噪音或騷擾行人

但是，如何把這些「好人」分辨出來呢？有些人提議，建立一個「發牌」制度，可是由誰來發牌呢？肯定政府沒有能力去判斷街頭藝人的水平，因為政府強調「人人均等」，而各路英雄，一定賣瓜讚瓜甜，特別是當一個表演者申請「耍關刀」或「跳火圈」這些難以分類的藝術的時候，政府根本沒有能力去處理申請。

行為

有人建議，當局應該發出一套指引，當街上任何的表演者不違反指引，便不受檢控。可是問題又來了，違反指引的行為，如屬簡單的，例如聲浪過大、超越佔用面積，倒容易執法，但是如指引涉及甚麼表演粗暴、猥褻、不雅等抽象概念，則一個巡街的警察，哪有能力即場判斷？

而且，香港社會有些人，凡有機會，便鑽空子來爭辯，因為法律畢竟只是一兩行的文字，加上文化、藝術的東西，都是抽象的，並非一板一眼，如果單憑一套籠統的行為規矩去監管，還要靠政府前線人員去決定對錯，只會產生更多執法衝突。

地方

用「地方」這概念去管理,是最可取的。如果當局可以在全港 18 區劃出一些專用地方,採用「登記制度」(不是審批制度,而「登記」制度,它可以起碼得知一個表演者的身份及履歷等基本資料),登記的藝人只要遵守規則,在指定的範圍、日期和時間內表演。有了這個解決方法,以後當局遇到在鬧市的繁忙街道,對行人造成干擾的表演,便可以放心執法。至於這些專用區,不用 365 天都開放使用,可以限於某幾天的某些時刻。

管理這些表演地方,不可能由政府負責,適宜資助一些中立公允的文化藝術團體去承辦工作,例如香港藝術中心、賽馬會創意藝術中心等,都是一些理想的單位。

當然,表演的藝人希望這些地點不要太偏僻、要有人流。市民則期待這些藝人要有水準,而不是為了行乞或變成其他活動。

依稀當年,華樂戲院前面有一對父女表演「鳳陽花鼓」,他們在地上,用粉筆寫着「初抵香江,但求活命錢,吃飽藏身」。昨天,我途經 IFC 的天橋,有洋人彈結他,寫着的卻是「I like to travel. Please help my world tour」。

不同時代不同街頭藝人有不同故事。今夕何年,60 年代的精彩街頭藝人尚在何處?

「虐兒」要接受的法律懲罰

　　最近坐國泰航空，機上重看了名片《胭脂扣》，張國榮和梅艷芳主演，電影講 30、40 年代石塘咀（即今天西環山道一帶）的妓院愛情故事。張國榮叫「十二少」，其實他們家裏只有兩個孩子，但當時「人丁單薄」，是件醜事，故此，男子們前面加一個「十」字，用來虛張聲勢，讓別人以為他們子孫眾多。

　　我是 60 年代的小孩子，70 年代的少年人。公公、婆婆那輩有十多個兄弟姐妹，父母那輩通常有七、八個兄弟姐妹，到了我這輩，會有四、五個，到了 70 年代，一般家庭只生兩、三個小朋友，而 80 年代奉行「一個就夠」。今天，男女結婚後，生不生孩子，誰管。

　　子女多，自然不矜貴，當時有一句話，叫「粗生粗養」，凡家裏有十多個小孩子，總會有三、四個會生病死掉，養不大的。名填詞人黎彼德說他小時候，住在上環：每家每戶的小孩子都是人數眾多，但有些病死、有些在天台玩耍的時候失足跌死，所以每天都有「十字車」（即救護車）臨區。當然，現在說出來，像天方夜譚。

　　你看，談起「虐兒」，以前的父母的粗暴行為，其實嚴重得多，有些比今天更恐怖，今天社會，文明了許多。我的老編說：「可能以前有更多虐兒慘劇，只是沒有報道出來，現在，時代和法例進步是一件好事。」我很同意。

　　60 年代，我唸小學年代，老師有權拿木間尺打手板的。當時，

訓導主任是一個肥女人，脾氣極壞，常常借故體罰同學。大家排隊時玩耍，也是被打的理由。她用木間尺狠狠地打，我們不單止痛，手掌還打出瘀血，但當時年紀小，只好啞忍，不敢告訴家人。

當時，「打仔」是常見的行為，聽到鄰居小朋友慘叫，大家習以為常，偶爾有人勸阻，但沒人會報警。我的朋友說，他的鄰居常常虐兒，把兒子當作「空中飛人」，在空中左搖右拋，結果，小朋友不到幾歲大，終於身體出了狀況，走了！

在 60、70 年代，許多父母沒有受過教育，他們覺得小朋友「百厭」、「奀皮」，打，便是一種良好的教導方法。還有人說甚麼「小朋友唔打唔大」、「嚴棒出孝兒」、「打在兒身，痛在母心」，為自己的惡行找藉口。我記得有個惡街坊爸爸說：「兒子是我生的，打死都有權呀！」多嚇人！另外，有一部黑白古裝電影，做兒子的，竟然跪在地上，拿着杖棒，要求老爹打自己，作為教訓，原來「虐兒」是傳統的「家教」。在著名粵劇《帝女花》中，明末皇帝崇禎在亡國之際，為保兩個女兒的貞節，竟然拿着利劍，刺死她們，這做法視為「忠孝」。

當時的「虐兒」手法，五花八門，有些家長扭着孩子的耳朵，扯着拖行十數步。或用衣架、地拖棍、掛衣竹竿來拷打小孩子，有些甚至被打斷骨頭。在茶樓餐廳，父母當眾一巴巴給小朋友耳光，不單可以展示權威，也成為大多數人教仔的「家常便飯」。唸中學時候，有個同學上堂時睡覺，老師竟然拿着黑板擦，像壘球選手般，猛力擲向同學頭頂。

較「小兒科」的虐待，是用手揉小孩子的嫩肉，留下難看的瘀青印。此外，便是罰小朋友「跪地主」，即是跪在地主神壇的前面認錯，嚴厲的，更不許吃晚飯。另外一種叫「藤條燜豬肉」，

即父母隨便地用藤條鞭打子女。回到學校，同學之間，常常看到對方身體有「藤條痕」，見怪不怪，老師也沒有興趣多問一句。我有一個小學同學，他的眼睛給父親打到瘀腫，像雞蛋般凸出來，老師竟然說：「你下次聽爸爸的話，他便不會打你嘛！」

最「溫和」的，便是要同學在班房外面坐「無影凳」（即雙膝屈曲 90 度角而站着），如果身體受不了而企直，則被罰更長的時間。在冬天，老師會罰頑皮的同學在操場跑圈，一個又一個，不容許上堂。作為小朋友，我當時在想：「爸爸媽媽打我們，還可以接受，為甚麼老師可以虐待我們？」

那個年代，「全家自殺」，也不是大新聞。當時的香港，大多數是貧窮階層，許多人找不到工作，加上生活逼人，應付不了壓力的，選擇舉家尋死。常用的方法，是強迫小孩子一起「喝殺蟲水」或把「老鼠藥」混入湯內，全家服毒。但是，為甚麼這些狠心父母，可以操子女的「生殺權」？

小孩子當中，被凌虐的很多是女兒：當時，重男輕女，女兒被叫做「蝕本貨」（即將來會嫁出去，不能為家裏賺錢），故此，女孩子最容易變成「人肉沙包」。當時的俗語，叫做「出氣袋」，而最慘的是長女，因為她是家裏的「首席蝕本貨」。故此，大姐姐要幫手煮飯、洗衣服、照顧弟妹，有些還沒有機會上學。如果做不好工作，父母最易生她們的氣，會被痛打。所以，很多朋友都覺得除了父母，家裏的「大家姐」是最偉大的。

有人說：「現在的小朋友好幸福，因為有『虐待兒童』的法例去保護。」我覺得這不是「幸福」，而是文明合理的進步：小朋友是天使，他們天真可愛，當然會幼稚頑皮，為人父母、為人老師，怎麼忍心傷害小朋友呢，如果你沒有能力用「教誨」這方

法去改變一個小朋友，是你們的錯？還是小朋友的錯？

最近，幾件可怕的「倫常慘劇」案件中，涉案的家長簡直是禽獸的行徑，最好可以用同樣的方法，來對待他們。這些禽獸家長，熟讀滿清十大酷刑：剝皮、腰斬、插針、棍刑、彈琵琶……他們件件皆精。

法律上，沒有單一條例，叫做《虐待兒童》條例。這些條文，分散在不同條例中，例如《刑事罪行條例》、《侵害人身罪條例》、《防止兒童色情物品條例》、《擄拐和管養兒童條例》等。嚴重的犯罪，例如：強姦、非法性行為、賣淫、嚴重傷害身體、遺棄兒童、虐待、拐帶等。而較常見的壞行，是「對所看管的兒童或少年人虐待或忽略」，例如把小朋友單獨留在家。

有些禽獸家長說：「這麼多法例，我哪知道甚麼是犯法？」這些家長，你們問心吧：「虐待兒童」是常識，不必甚麼專業學問，如果沒有這些常識，便沒有資格做愛不避孕，把子女帶來人間受罪！其實，凡對任何兒童或少年人作出一些可怕行為，而又明知道這些行為，會危害他們的心智和身體，便不要這樣做囉，笨蛋！

我們的社會，「人渣」處處是：唯獨是那些為人父母的，竟然可以變成「殺手爸媽」，最叫人髮指！

影畫新語

《一念無明》：要培養新人

　　由香港電影發展局推動，浸會大學牽頭，香港政府全資協助拍攝的第一部劇情電影《點五步》（*Weeds on Fire*），獲得社會很好的反應，導演陳志發，以致香港的青年人都得到鼓舞，因為電影的信息很正面：人生的成和敗，在乎你有沒有勇氣去克服困難，改變現實。

　　我們香港電影發展局資助的第二部電影叫《一念無明》（*Mad World*）：這部電影，由城市大學牽頭，他們的畢業生黃進做導演，請到余文樂和曾志偉拍檔，扮演一對父子，故事講余文樂是精神病患者，他如何在父親曾志偉的愛心輔導下，一步步重投社會，面對人生。電影「超級」動人，我看的時候，也偷泣了數次。大膽說一句，這是余文樂從影以來，演技發揮得最顛峰淋漓的一部作品，他憑這部電影獲得香港電影金像獎影帝的提名。

　　我在藝術發展局和杜琪峯導演協助「鮮浪潮」的時候，黃進憑一部短片《三月六日》，取得鮮浪潮獎項，這部電影（講述在一個警署內，年輕人和警察針鋒相對）的風格，很像杜導演的作品，我急忙告訴他：「杜 sir，有個城市大學的年輕人叫黃進，很有潛質，你要看看他的作品。」後來我也告訴了導演莊文強，文強很好，他找了黃進和他的編劇女友「幫手」，就這樣，黃進的名字便走進電影界的圈子，一個又一個的傳出去。有一次，黃進去澳門拍短片，結識了曾志偉，他的才華再一次被賞識。黃進的樣子，頗像少年的李小龍，也有條件當演員。

目前，我最希望的，是多些商界可以贊助這部電影《一念無明》，讓這些青年人的獨立電影，可以在政府的財政協助下，在商界的支持下，能夠一部接一部，衝出萬尺巨浪，為死寂沉悶的香港電影界注入新動力！

談到商界支持電影，最好當然是這些大財團，支持本地大學的電影畢業生「開戲」，這是為本地電影注入動力的最直接方法，但是如果他們不願意，或是不可能這樣做，則希望他們「拿個心」出來，用其他方法去支持香港年輕人的電影。

商界可以有五個方法支持電影業：

（1）他們可以買一些電影「專場」（包場），邀請顧客欣賞電影，作為一個 loyalty program （客戶公關）的活動。

（2）電影推出時，需要賣大量廣告，他們可以和電影公司攜手，把產品和電影一起「打包」賣廣告，分擔電影廣告的開支（特別是報紙和雜誌的廣告費）。

（3）電影宣傳活動中，除了首映，還有各種性質的宣傳活動，舉例來説：酒會是一個好的合作主意，如果品牌商願意贊助首映酒會，則品牌和電影都會「雙贏」，品牌利用酒會招呼客人，電影公司省卻酒會開支。

而最特別的，是以下（4）和（5）種方法，叫「Product Placement」（產品入鏡）和「Licensed Merchandise」（授權產品）。

（4）甚麼叫 Product Placement ？例如 「007」電影裏面，占士邦所駕駛的汽車、所戴的手錶、所穿的西裝，都有品牌商贊助，有些還可以顯露牌子的名字。商界可以在電影賣「軟性」廣告，而電影則賺了廣告費。

（5）甚麼叫 Licensed Merchandise 呢？每套電影（特別是動漫電影）都有主角人物，每個都有獨特造型，例如電影《捉妖記》的主角造型便是。在這些電影推出後，造型可被授權使用，商人利用電影的聲勢，同步推出產品如水杯、公仔、T 恤、雨傘等等產品。美國和路迪士尼（Walt Disney）的卡通人物產品，利用這方法而大賣。在香港，麥嘜和麥兜的授權產品，銷路算是不錯。

在香港，電影造型人物（figures）的公司有 Hot Toys，他們成績不俗，相對成功。但是，他們的業務重點是放在外國的電影公仔，而不是香港電影。

不過，產品想和香港電影做 Product Placement 或 Merchandise，不是想像中容易，如果產品商所拿出來的贊助數目太低，電影投資者沒有興趣，嫌合作麻煩。有些時候，導演和演員會不高興有額外工作，加上有些電影攝製逾期，電影能否如期上映，也成為贊助商的心裏擔憂？所以，如投資電影的授權產品，商界要對那部電影的市場，具有充份的信心。

另外，商界可以找電影圈的年輕人拍「微電影」，軟性宣傳自己的產品。現在流行的「微電影」（Micro Film）有兩種：一種純是電影；一種是暗地裏賣廣告的短片，他們把微電影拍成像故事，電影以「含蓄」包裝，其實是糖衣外殼的產品宣傳，不過只要拍得好、故事好、主角靚，又或是電影感人，大家都樂意看。微電影是免費的，而看電影卻要買票，故此，香港商界能夠支持微電影，也是支持創意工業，因為微電影的好處是讓香港青年電影人有多些機會去實習。

香港商界想和國內電影商合作更難：第一，好的國內電影，不愁資金，所謂「大雞不吃小米」；第二，許多國內大牌演員早

已和很多商品有宣傳合約在身，不輕易答應在電影裏為其他產品宣傳。

　　國內有一家很成功和電影商合作生產「授權產品」的企業，它本身是廠家，故此，生產靈活，加上有財政實力，願意花一大筆錢，為電影額外「加料」宣傳。可惜，這家企業連「國產片」也不屑一顧，對「港產片」更加沒有興趣，他們眼中只盯着美國電影。

　　最近，客戶找我，要做一份法律合約，因為他想贊助國內的電影，我説這份合約將來要在國內執行，如打官司也會在國內，最好找中國律師處理，但是客戶堅持對香港律師比較有信心，寧願多花一點錢，同時聘用香港律師和中國律師合作處理，哈哈，説到底，還是我們香港律師的專業驕傲。

《月亮喜歡藍》：要克服困難

　　去年，奧斯卡金像獎最佳電影《月亮喜歡藍》（Moonlight）的聯合監製安德夏（Andrew Hevia）有事來了香港，我捉着他，第一，邀請他為貿易發展局的香港國際影視展「FILMART 2017」演講（各位要上網，分享這個三十歲出頭的年輕人說了些甚麼創作的心路）；第二，我訪問了他（因為他曾經在 2016 年拿到獎學金，在香港生活了一年，他也算是我們香港的一分子，故此，香港的藝術界如畫家周俊輝，和媒體藝術組織的 Videotage 的 Issac 都認識他），我不客氣，直接問：「Andrew，你三十多歲，突然拿了奧斯卡，名成「利就」（這當然是開玩笑），快點告訴我們的年輕讀者，特別正在從事創意行業的，如何像你一樣，一步步地爭取到人生的成績單？」

　　Andrew 的背景我不多說了，大家可以去維基（Wiki）一下（他父親是因為政治理由，從古巴去了美國，Andrew 在美國的邁阿密沙灘區出生成長，家裏沒有錢，唸大學的錢也負擔不了，但是他沒有氣餒），Andrew 說：「我從小孩子到今天，不會奢望有好的外在條件可以幫助我，我永遠數數手指，在短促的時刻，我到底有甚麼空間？有甚麼天賦？而我又如何做到最好，爭取到這些機會？」他能夠入到大學，是因為 Facebook 有個比賽，只要創作作品拿到最多 likes，便可以得到獎學金，故此他參賽並得獎。同樣，他在 2016 年來香港進修，也不是首選香港，只是因為當時來香港的獎學金名額比起去倫敦的容易拿到。他就誤打誤撞來了香

港，一面兼職，一面進修。他在香港甚麼地區都去過，真的是半個香港人。今天，他成名了，在六星級酒店咖啡室見我，也只是一件 T-shirt、一條牛仔褲，像個大學研究生。

他在香港有很多電影、音樂、藝術、設計圈的朋友，了解到我們年輕人的空間也很有限，他説：「香港不是一處鼓勵創意和藝術的地方，結果大家都忽視了本身潛在的文化價值，但是原來可以像我，在這些範疇總有機會『一舉成名』。故此，香港人一定要專注，集中做我們有實力的事情，不要太分散目標。我也不敢在當天想像自己可憑《月亮喜歡藍》取得奧斯卡的金色獎項！」

我問 Andrew，你曾經作為我們香港的一分子，有沒有好的方法提供給年輕人嗎？ Andrew 説 ：「每種藝術和創意的形式和內容不一樣，很難有固定的方法的，反而是『態度』最重要，因為態度決定命運，所以， 我想送上六個貼士給香港的年輕人，希望有一天，香港的年輕人可以和我一樣，踏上奧斯卡的台階，取得金像獎！」

Andrew 的六個貼士如下：

（1）想做，今天便做，不要等「完美」時機出現（Start now! Don't wait for Perfect!）

很多人因為怕辛苦，又或者太保守，往往對自己諸多藉口，不把理想付諸行動。他看見很多年輕人，花上數年或十年，仍然在等：等資金、等別人幫助、等所謂「時機成熟」，結果浪費青春。他舉例：如果你有意念想拍電影，快快用 iPhone 拍下來，當有人欣賞，下一步便可能是大電影。反之，你只是守株待兔，兔不來你也不動，誰知道你有才華呢？

（2）使用手頭上的資源，及可以立刻找到的資源（Use what

you have got, or can get now!）

如財富一樣，這個世界沒有所謂「足夠」，有一萬元想要一百萬元，有一百萬元想要一千萬元；故此，手頭有甚麼材料，便要調動構思，改煮新菜。曾經有人想拍一部會動的老爺車，但是不夠錢，於是用一個假的外殼套上一架小車，再找人在車的背後暗中推動，觀眾也看不出這個假象。他說：「如果仍然堅持買一架老爺車，這部電影永遠不會出現！」

（3）用錢來衡量是一個大陷阱（Money measurement is a big trap）

從事創意工作，是因為你喜歡，你有一股熱情和信念，故此，願意付出和承擔是必須的，如果往往只是用金錢去斤斤計較，你跑不出多遠，便會放棄。

人家未見到你的成績，當然不願意付上你要求的價錢，可是，你又拒絕參與，你只會失去一個「練功」的機會，一個創作人沒有機會練功，也就不會有進步的空間。

故此，Andrew 覺得「兼職」別的事情，只要不磨損你的鬥志，是一件好事情，生活勉強解決了，你便更有決心留在這行業，慢慢畫出彩虹。

（4）創意地克服困難（Learn to overcome obstacles creatively）

做電影或創意行業，和別的行業一樣，總有「揮之不去」的頭痛事情，如果不解決，只會愈積愈多，害了整個項目。故此，解決問題要聰明、要快、要創意。有時候，「創意」的解決方法會讓人對你另眼相看，帶來更多欣賞，因為做創意的人，始終要有創意思維。

Andrew 舉例：有個朋友要拍核電廠爆炸，哪裏來這麼多錢

拍？他的解決方法竟然是電影中的一個小孩子，畫了一幅核電廠的爆炸圖畫，反映了爆炸的可怕，結果大家拍案叫絕。試想想：如果他找來一個道具的核電廠，再拍道具爆破，既花錢而大家又「見慣見熟」，不會感興趣。

（5）減低生活需求（Need less）

每個人的生命和事業都有高高低低，創意行業，尤其明顯，故此，偶然的成功或收入，讓一個人寵壞了，喜歡享受，喜歡花錢，則低潮來臨，便翻不了身。

故此當一個電影或創意行業的人，平常生活簡單，輕輕鬆鬆，不為生活而討好別人，或改變追求的初衷，就更容易增加自己創作的自由度，故此，好的創作人，不應為了收入多一點，去勉強自己拍一些差勁的東西。

（6）建立自己的合作社區（Build a community）

創作的道路，往往孤單，容易沮喪。如果可以挑選一些志同道合的朋友，互相支持，互相提醒，共同達成夢想，這個「共同理想」（sense of purpose）是最美妙不過的旅程。而且，大家走在一起，容易產生奇幻的化學作用，互相影響下才做出好的東西。

贈言

Andrew 説：「許多電影和創作人，渴望改善生活，但是，作為起步的電影人，愈想賺錢，愈賺不到錢，因為太商業化的東西，許多 時候都是大同小異的，別人不一定找你；反而，你忠於自己，做出一些與別人不同的東西，行內有眼光的人是察覺到你的創意，給你嘉許、一個獎項、一句讚美，反而可能為你開啟事業和賺錢的大門。

《La La Land》：要愛的態度

　　有些人說《星聲夢裏人》（*La La Land*）片長慵倦，這些人恐怕是情感化石？

　　老編告訴我「*La La Land*」是 Los Angles（洛杉磯）的花名，意思是尋夢的地方。以前，我們叫 LA 做「夢工場」（dream factory），以後改叫 *La La Land*。電影 *La La Land* 橫掃影展，拿了無數的大獎，難道評判瞎了眼？當然不會，只不過我們從事創作藝術工作的人，感同身受，同聲一哭的，不會是外面的人明白的。

　　先不說 *La La Land* 的電影成就，類同著名歌舞片 Cabaret、Chicago、Dreamgirls 等等，讓我們先看看它老掉大牙，卻又歷久常新的動人故事：年輕嚮往演藝事業的女主角 Mia（愛瑪史東 Emma Stone 飾演）和懷才不遇的爵士樂作曲家 Sebastian（賴恩高斯寧 Ryan Gosling 飾演）偶然遇到，愛得火熱，大家鼓勵對方在事業努力，可是，事與願違，兩個失敗者都心碎，決定分手⋯⋯

　　如果只用故事來說 *La La Land* 不好看的，這些人根本不懂電影，*La La Land* 的成就，是它如泣如訴地道出一份失去的感覺，如夢如幻地描出一種失去的情懷。電影的成就，和它的故事骨幹無關。

　　電影叫人感慨的是在物質的年代，太多人想賺更多的錢，來追求更多的吃喝玩樂，但是，如果有些人的夢想是和錢無關，我們的不稱意也和錢無關，別人以為我們是傻的。從事表演和音樂

藝術的朋友，他們追求的成就便是「藝術卓越」，他們所渴望的獎品便是「觀眾掌聲」，如果達不到，我們會傷心。但是這些東西在世人眼中是虛的，不值一文，故此，他們不明白戲中的傷感，唉，藝術家比北極熊更寂寞。

藝術事業的辛酸，是 *La La Land* 的第一種唏噓。

La La Land 的第二種唏噓，是圈內人的愛情難覓。演藝事業是「一將功成萬骨枯」的行業，出了幾個天后天王，卻有無數的小演員、小音樂手在掙扎求存，只要有機會，不管在哪裏，都會跑去爭取，違背意願的事情也要接受，試問在這樣的境況下，如何能維繫一段感情？在片中，男主角為了生活、為了成名，要跟從樂隊，離開愛人，在美國穿州過省地表演；而女主角跌跌墮墮地等待機會，卻一事無成，突然有個機會叫她去巴黎工作，便要立刻告別愛人數年。情濃情淡，對演藝行業的人來說，已不重要，今天相親，明天相分。以前香港的藝人最遠可能只是跑台灣和東南亞，今天他們要賺人民幣，北上大江南北都要走一回，更難維繫一段感情。

以上的兩種唏噓，是比較直接的，而影片帶來的另外兩種唏噓，卻是更深層次，叫人嗟嘆的。

仍然記得大姐姐梁劉柔芬說過一句話：「為甚麼我們小時候活潑得像個紅蘋果，大了，大家都變成一粒又乾又苦的鹹話梅？」小時候，見到路邊有些很窮的小孩子，四五歲吧，窮得褲子都沒得穿，鄰居給他們一些餅乾，要他們跳「已經裸體」的扭腰舞，他們毫不猶疑，便跳起來，圍觀的人嘻嘻哈哈在笑，歡笑便是這般簡單。今天看來，會不會構成法律上的「虐兒」？

如《詩經•毛詩序》說：「詠歌之不足，不知手之舞之足之

蹈之也。」肢體舞動，是人類藝術細胞的天性，為甚麼世界變得文明，我們愈失去那份天性？從前，農民可以採茶時一起唱山歌，漁民在擺渡時可以一起來個划船舞。今天，我們都市人，卻失去這份上天給予的浪漫和天賦？看到廣場大媽身為老人家，還在手舞足蹈，旁若無人，我們卻會看不起，到底誰對誰錯呢？

在電影 *La La Land* 裏，大家都是沒有束縛的，電影裏的人，跳舞唱歌是日常生活的一部份，喜歡便大家唱，興起便大家跳，有點像印度的 Bollywood 的歌舞場面，有些人覺得怪，但是生活不是本該如此？我們都市人可否情不自禁，一面工作，一面跳舞？

電影 *La La Land* 的歌舞，拍得並不老土，既向已往的歌舞電影致敬，也帶領觀眾看新的視覺感受，成為人類的經典的歌舞片，特別是男女主角初遇，男的穿着緊身的白恤衫西褲，女的穿上美麗的黃裙，一起在山坡跳舞，望着晚上的華燈閃爍的洛杉磯，憧憬着明天的新希望，這是觀眾永遠不會忘記的回憶。電影的導演戴米恩查素（Damien Chazelle）很年輕，只有三十多歲，才華橫溢，不過，我總覺得電影有着數年前，一部著名的跳舞藝術片 Pina 的影子，該片是向現代舞大師翩娜包殊（Pina Bausch）和她的「舞蹈劇場」致敬。

電影最後不呼而出的第四種唏噓，便是我們的電影在漸漸失去人性化。

想想：現在一個月可以有六七部科幻、災難、打鬥片，卻沒有一部歌舞片？很多人今天看電影，是找官能刺激的，誰願意花錢看一部「人演」的電影。苦況如我們寫文章，大家都說不要抒情散文，因為沒有人看，大家要看有「point」的文章，行內叫「號碼」（number）文，即觀點愈多愈好：第一、第二、第三……

再想想：在 60 年代我們香港載歌載舞的電影有《我愛阿哥哥》、70 年代有《淘氣女歌手》、80 年代有《我愛夜來香》、90 年代有《92 黑玫瑰對黑玫瑰》、2000 年我們有《芭啦芭啦櫻之花》、《如果·愛》，跟着愈拍愈少。

又想想荷里活：60 年代我們有《仙樂飄飄處處聞》（*The Sound of Music*）、70 年代有《油脂》（*Grease*）和《週末狂熱》（*Saturday Night Fever*）、80 年代有《辣身舞》（*Dirty Dancing*）、90 年代有《龍鳳雙星》（*For the Boys*）、2000 年代有《芝加哥》（*Chicago*），往後的歌舞片大多是掙不起票房的片種。活在手機年代，這些歌舞片，俱往矣！

所以，當你看 *La La Land* 沒有感受的時候，是因為我們不曾活在你心中，而你的心中也沒有我們這批默默耕耘，在除了大家所關心的政治和經濟以外，試圖用文化創意為你們的心靈滋潤的一群？因此，*La La Land* 既是一個藝術工作者的「夫子自道」，對我們來說，又是「同道中人」的呼喚，那份失落、那份唏噓、那份無奈，只有活在不安中的圈內人才會明白的（有個演藝學院畢業的同學告訴我，她去了酒會吃了點心後，為了省錢，回家後便不吃晚飯）。

當然，*La La Land* 唯一可以批評的，是男女主角不夠「靚」、舞技也不是特別好，真叫人懷念當年的歌舞明星尊特拉華達（John Travolta）和奧莉花紐頓莊（Olivia Newton-John），而香港的蕭芳芳、李小龍（大家上網看看他跳 Cha Cha 吧！），都是迷人得讓人心醉。

要國內或香港拍一部 *La La Land*，最困難的地方是哪裏找演員：歌舞片最難是找演員，要好看、唱得、跳得，而 *La La Land*

的男主角 Ryan Gosling 的彈琴片段還是親身上陣呢！所以大家看看杜琪峯最近的歌舞片《華麗上班族》，本來構思很好，可是周潤發、張艾嘉、陳奕迅、湯唯都不是能唱能跳能演集於一身的，結果大打折扣。

唉，夢想，從來都要付出昂貴代價的，美國有 *La La Land*，國內的拍片基地橫店也出了一大批尋夢的「橫漂」。我去過橫店，見到這奇景：在晚上，一大群少男少女，或單獨，或三五成群，在大路上，如孤魂般從街頭走去街尾，又從街尾走回街頭，來來回回，引人注意，我最初以為是大膽的男妓女妓，原來不是，他們來發明星夢，可惜又入行無門，於是天天在街上馬拉松式地踱步，希望行出一個好運。

寄語年輕人，人生有兩條路：平淡的和精彩的。你叫我選？我會選精彩的，因為不相信來生，難得「到地球一遊」，當然要活出精彩。藝術的工作，是精彩的，但是要成功，風險極高，只要心中有數，回到家裏還有一口飯吃，便決定跳進去這圈子，要頭也不回地天天努力，切勿一面做，一面怨天怨命，每天要樂觀面對。「無印良品」的藝術總監原研哉說過：「從事創意行業，不用計較『這樣最好』，而是每件事情做到『這樣就好』。」你看，*La La Land* 的導演戴米恩查素（Damien Chazelle）一片成名，名成利就，不是說明了高風險，總有機會高回報嗎？

《格雷的五十道色戒2》：要「情色」，不要「色情」

　　時代變了，大家在情人節看《格雷的五十道色戒2》（*Fifty Shades Darker*）！電影最後還預告：2018年的情人節，可能還有更「猛料」的《格雷》。今次的「外國色戒」，已經是第二集，接着會有第三集。

　　其實，《格雷》（*Mr Grey*）只是一部極通俗的「情色片」，只不過同名暢銷情慾小說《格雷的五十道色戒》（*Fifty Shades of Grey*）帶紅了電影。情況使我想起外國流行小説《吸血新世紀》（*Twilight*），它帶紅了電影，由2008年至2011年期間，出了五部同一系列的年輕吸血殭屍電影，可惜愈做愈差勁，口碑和票房都守不住，男主角羅拔·柏迪臣（Robert Pattinson）和女主角姬絲汀·史劍域（Kristen Stewart）都變成半紅不黑的演員，希望今次的《格雷》不會也是「翻版」事件吧！

　　我們的宗師導演李安可能很生氣，早知道如此，他的「華人色戒」，應該多拍兩三部續集吧？不過，湯唯也不會再演了。

　　《格雷》的故事很簡單：一個有才、有貌、有錢、有愛的白馬王子「基斯頓」（Christian），原來有特殊性好，便是通過床笫的虐待，找到快感，但是有一天，他遇上了一個純潔但是好奇的女孩叫「安娜」（Anna），他一方面追求性的快感，另一方面發覺愛上了安娜，可是安娜又不能接受他的癖好，到底這段「情色版」的白馬王子和灰姑娘的故事結局如何？

　　電影故事的大橋，毫不新鮮，和過去的「情色片」，一脈相

承，例如 1974 年的艾曼紐（Emmanuelle），故事講：年老法國外交官，刻意安排年輕妻子通過性愛而「成長」。如 1975 年的《O孃》（Story of O），故事講：年輕女時裝攝影師被男友授予各種性愛方式，通過性，才明白愛。如 1980 年的《美國舞男》（The American Gigolo），故事講：年輕男妓如何賺取女人歡心和金錢，但是最後發現迷失了自己。如 1999 年《大開眼戒》（Eyes Wide Shut），故事講：年輕醫生夫婦一夜間經歷各種情慾挑逗，學懂了生命。這類「情色」電影的共通點有：

（1）奢華的生活

（2）複雜愛情觀

（3）軟性色情

（4）美學攝影

這四者混合在電影中，用意是讓一切情節變得合理化，以美學包裝為「軟色情」，讓戀愛中男女入場，放膽「大條道理」觀賞，不用尷尬。

以上的電影手法，使我想起 60、70、80 年代邵氏影業公司的「情色片」，道理也是一樣，雖然有「情色」，依然有戲劇故事。如 1969 年《獵人》，故事講：花花公子四出獵艷、但女友卻相繼被殺、1977 年《財子名花星媽》，它是香港本土的第一部「露毛」的成人電影，故事講：娛樂圈的性愛金錢買賣。那個年代，演員非常開放，大明星（如當年的娃娃影后李菁、紅星陳萍、狄娜、狄波拉、邵音音等）都不介意裸露身體，演出「情色片」（而 90 年代的葉玉卿、李麗珍、舒淇更是這方面的表表者）。

「色情片」只有肉但是沒有感情和美感，而「情色片」是除了色情以外，電影會裝扮一下，看來有深度、有質感。簡單說：「色

情片」，以「色」行先；「情色片」，以「情」行先。

來看看《格雷的五十道色戒2》為「情色片」定義的展現：

（1）年輕的俊男美女（試想想：如果周柏豪和連詩雅拍情色片，大家是否較容易接受？當年的粵語片明星伊雷和李紅拍過情色片，因為不是俊男美女，反應平淡）。

（2）背景要瑰麗堂皇，而故事主角的生活是大家所嚮往的，如出入名貴酒店、餐廳、度假勝地等（試想想：如果故事發生在深水埗破舊的北河街街市，誰會想看？）。

（3）性只是男女主角生活的一部份，而他們之間，是存着真摯愛（否則，只是低下的金錢和肉體的關係）。

（4）故事內容或對白要充滿人生哲學，讓大家看完性愛場面，沒有那麼罪疚（而《格雷》今次的哲學層次是：用性，不可以俘虜一個人，但是用愛，可以把一個好色壞男人徹底改變……）。

（5）所有的壞品行，都要包裝解釋一下，不要讓人覺得影片在「賣狗肉」（例如格雷先生的虐待傾向是因為童年得不到愛，故此，他懼怕面對愛的約束，才會沉迷性慾）。

（6）製作精美，攝影和配樂，都要突出，例如《格雷》的配樂和插曲，便很時尚出色，我特別喜歡它那首主題曲叫《I don't wanna to live forever》。

那麼，觀眾反應好不好？答案是極好，聽說目前每天票房排第一位，第一、我在時代廣場看，差不多全院爆滿（天呀，還有一家大細來看，兒子看來剛滿 18 歲，是性教育嗎？）；第二、許多國內同胞都偷偷跑來香港觀賞；第三、到了「肉緊」場面，小影迷都竊竊偷笑，擁作一團。散場時，有位觀眾說：「好浪漫呀！」但是我真的不明白，在以往，看「肉體橫陳」的機會不多，大家

才會因為少少色情，去看一部成人電影。今天，網上的色情資訊大鑼大鼓，明火「煮食」，半夜敲門也不驚，要甚麼，有甚麼，為何竟然還有人有興趣去看《格雷》這類「第三點」不露的情色片？坦白說，《格雷》這類「復古風」的情色片，近年真的不多，《格雷》的成功可算是異數！

男主角占美杜倫（Jamie Dornan）和女主角狄高達莊遜（Dakota Johnson）本來只是小演員，一脫成名，而且本片樂而不淫，沒有破壞形象，他們還以紅星形象出席活動。在華人的電影圈，眾多脫過的男星，只有一個任達華可以修成正果，而女的，只有葉玉卿和舒琪，仍被視為高貴女神。看了《格雷的五十道色戒 2》一片，我們的華人演員真的「恨死隔籬」。

那麼，香港有沒有好的「情色片」？有，有過一部，便是1996 年的《色情男女》（它應該叫「情色男女」！），由爾冬陞執導，巨星張國榮、舒琪主演，故事是：年輕導演以藝術批判角度拍攝三級電影，卻因票房失利而自殺，諷刺的是他的去世令電影遺作一夜間爆紅。《色情男女》獲得香港電影金像獎 7 項提名及柏林影展的提名，舒琪還得到「最佳女配角」獎！這部珍貴難得電影，近來連 DVD 都買不到，是大家「惜貨」，還是背後有原因？

《下女誘罪》：要敢於嘗試

有兩部韓國電影，我是念念不忘的，也不能說它是完美，是我和它們的緣份。一部是朴贊郁執導的《原罪犯》（Old Boy），另一部是金泰勇的《晚秋》（Late Autumn）。前者是講醉酒男子鬧事被捕，妻子被殺和女兒失蹤也被扯上關係，囚禁 15 年後突然獲釋，尋兇和報復之路也隨之展開。後者是重拍 60 年代經典電影，背景是西雅圖，講一個殺夫女犯獲准奔赴母喪，在長途車上和一個男騙子的偶遇，片刻的交融，延續哀愁的等待。湯唯還嫁給這部電影的韓籍導演金泰勇。這兩部電影的畫面經常在我腦海彈出來，心情突變，如進了電影的情節，這就是電影的魔力，戲院真的不是政府所列為「零售商業場所」，它應該是每個人的「文化教堂」。

由於喜歡《原罪犯》，故此，急急趕去看導演朴贊郁的新電影叫《下女誘罪》（The Handmaiden），它是一部三級藝術奇情片，改編自英國犯罪小說《荊棘之城》（Fingersmith），片長 145 分鐘，劇情推進是故意緩慢的，讓觀眾跌入故事的時空，可能是為了商業考慮吧，導演加入很多色情鏡頭，特別是最後一幕的兩位女主角脫光光抱在一起做愛的場面，大可不必。

《下女誘罪》故事敍述一個鄉下的壞女孩叫「淑姬」，和一位假的男伯爵，騙進一家大宅，對付大宅內的千金小姐叫「秀子」，聯手企圖騙色騙婚騙財，然後找個計謀，把她關入瘋人院，誰料，原來是「計中計」，然後「計中計」內又有別的計。

你問我喜歡故事嗎？我會笑：「不大喜歡。」我很怕韓國電

影常常出現的「計中計」，或觀眾根本意料到的所謂「意料之外」，電影界叫這做「扭橋」（Twist），玩一次便好，但是在韓國，扭橋好像是電影的必殺技，但是多了，便見造作。

導演朴贊郁是著名的 cult 片鬼才，是國際級的電影工作者，他的電影《原罪犯》在 2003 年和《饑渴誘罪》在 2009 年，先後獲得康城電影節評審團大獎，他的作品，很奇怪，往往使我聯想到西班牙鬼才導演艾慕杜華（Pedro Almodóvar），天馬行空、變化多端、神出鬼沒、時放時收，我們的大導演徐克有點弦轍相近，當然，朴的電影暴力很多。看朴贊郁的電影，有兩大樂趣：第一，他早已升堂入室的強烈個人風格；第二，他如何生花妙筆的説出一個故事。他的編排充滿着可口的枝葉，不看故事，也可以欣賞他電影所包含的多種美妙藝術元素：例如攝影、美指、服裝、化妝、道具、音樂、燈光、演技。噢，樂死了！故此，《下女誘罪》好看的不是電影本身，而是其他藝術元素。

今次我和大家分享的重點不只是電影本身，而是韓國電影的成就，《下女誘罪》是一個教香港、台灣、國內都心悦誠服的示範：他們電影工業朝氣勃勃、同心協力、成熟、多元化、專業化、學而不厭。整個工業生態鏈是非常充實完備的：投資者、行政、製作、演員、發行、宣傳，各式各樣人才都有，而且不會停滯，反觀香港，六七十歲的圈內人還站在前線打點，而新的一輩又未上位，天天怨着「天時地利」不配合，我們的電影圈，很是可悲。

《下女誘罪》是一部「怪雞」的另類電影，卻是一部大製作，成本不菲，兩地電影人，一定非常羨慕韓國可以有投資者這般勇敢。在香港和國內，大家奉行保守商業路線：「小眾慘蝕，大眾樂賺」。這個策略，短線可能是對的，但是長線來看，它是錯的：

創意工業是潮流生意，觀眾感覺到源源不絕的新鮮意念，才會繼續支持。否則，不如天天玩手機，既免費，又貼時，加上電影票價不便宜，為甚麼浪費金錢？

在美國，拍電影往往是「一籃子」的流程，會由「studio影城」主導，每年計劃拍多少部電影，而且，還會分析舊市場、新市場、老、中、青的口味，社會各階層的需要，評估部署製作多少部不同口味的電影，雖然這樣做，個別電影還是有蝕錢的風險。但是電影圈便有了創造力、生命力、前進力，總好過現在的香港，可能一部大電影，便是「王晶加周潤發加劉青雲加郭富城」，觀眾入場後，發覺部部電影都是「熟口熟面」，日子久了，觀眾便會用腳投票，不再入電影院。於是，港產片觀眾一天比一天少，電影院也只忙於賺荷里活電影的錢。今天，國內電影剛剛起步，未到「成熟期」，還未面對香港現時的困境，但是，如果國內也走那條「保守商業路線」，每部電影，只是商品，滿足青年人、工人及農民的娛樂需要，而不是走「創意工業」路向，勇於嘗新、勇於探索，則每部電影也是曲奇餅模樣（cookie-cutter products）的商品，十多年後，中國電影也會和香港一樣，走上一條「聰明反被聰明誤」的錯路。

唉，我小時候，沒有人看韓國電影的，覺得它高不成、低不就，部部電影無精打采。近十多年來，韓國電影發展迅速，五色繽紛，在亞洲走上前茅，最初如雷暴，一鳴驚人，吸睛吸金，今天，如超級風暴，狂風掃落葉，把天空旁邊的雲雲雨雨也吸乾吸盡，集亞洲的大成，如萬源之水，萬本之木，21世紀成長的年輕人，誰不是迎着韓風長大的？

長江的水，何時可以比漢江的水更甜更有營養？

《切勿關燈》：要知道「鬼片」之道

　　荷里活近期出了兩位華裔紅導演，他們都是拍商業片的：林詣彬（Justin Lin）拍動作片，一味刺激，如《狂野時速 3-6 集》（*The Fast And The Furious 3-6*）、《星空奇遇記：超域時空》（*Star Trek Beyond*）⋯⋯而溫子仁（James Wan）則拍猛鬼、恐怖片，如《恐懼鬥室》（*Saw*）、《詭屋驚凶實錄 1-2 集》（*The Conjuring 1-2*）等。

　　眼見這兩位華裔導演的作品，一部比一部成熟，一天比一天進步，很渴望他們能夠來香港，和年輕一代電影工作人，分享他們電影的心路歷程。

　　溫子仁（James Wan）出生於馬來西亞古晉，在澳洲長大，並獲得墨爾本皇家理工大學（RMIT）文學學位，他自小嚮往電影工作，而《恐懼鬥室》（*Saw*）便是他「處女」之作，這片的製作費僅為美金一百二十萬，但全球總票房高達過億，技驚四座。

　　看了《切勿關燈》（*Lights Out*），是 James Wan 參與監製的電影，內容是一家三口居於一間古老大屋，妻子終日和躲於幽暗的「它」傾訴心事，丈夫離奇被殺後，幼兒每每在燈滅後，被「它」騷擾折磨，前夫的女兒在兒時也有過同樣的經歷，於是，一家人聯手對抗「它」，但不敵，最後⋯⋯

　　生平看過三大難忘鬼片。寇比力克（Stanley Kubrick）導演的《閃靈》（*The Shinning*），積尼高遜（Jack Nicolson）主演，故事講一家人在大雪紛飛的冬天，派去一家暫停營業的古老酒店

工作，原來整家酒店都是鬼。

第二部是沙也馬蘭（Night Shyamalan）導演的《鬼眼》（*The Sixth Sense*），布斯韋利士（Bruce Willis）主演，故事講著名心理學家醫治有陰陽眼的男童，反而帶出心理學家在年前槍擊案中的死亡真相。

第三部是艾美尼巴（Alejandro Amenábar）導演的《不速之嚇》（*The Others*），妮歌潔曼（Nicole Kidman）主演，西班牙風格的故事，講有點神經質的母親，帶着兩個不能碰到陽光的兒女，搬進一家古老大屋居住，緊閉的窗簾不時被打開，全屋的雜音和怪聲漸多，把他們推向崩潰邊緣。

優秀經典的鬼片，我認為有以下五個特點：

（1）製作是講究認真，觀眾眼睛是雪亮的，一看到製作粗陋，便知道不會是優質出品。

（2）有大演員樂意接拍的，著名的演員也不是省油的燈，他們會「摸清」班底的好壞才接戲來演，故此，有大卡士的鬼戲，多是好戲。

（3）擁有完整及具層次的故事結構，故事發展是一環扣一環的，不會「無厘頭」地攪驚嚇，或嚇完一陣了，故事便「爛尾」。

（4）成功的鬼片有叫人不能呼吸的恐怖「氣氛」，有時候甚至是無形勝有形，例如《鬼眼》的男童星，往往驚惶地眼定定望着某一方向，而不用打扮血腥的鬼，一天到晚胡亂地撲出來嘩嘩叫。

（5）最後，懾人的鬼故事大多以家庭為背景，這樣，大家才有親切共鳴感，而且，鬼怪往往躲在家裏、學校、商場、醫院等我們經常出入的地方，觀眾不喜歡那些天馬行空的背景，因為這些鬼太荒誕了。

根據上述的標準，James Wan 仍未達大師級客觀的要求，但是，感覺到他一天比一天認真、進步，假以時日，他會成為大師級的。其實，做創意，最重要是投入、認真、誠意，James Wan 才四十多歲，前途無限。

　　以《切勿關燈》為例，James Wan 已升為監製，無論他指揮導演、演員（尤其是演見鬼小孩的演員，特別出色）、音效、燈光、美指、攝影，都見功夫，他不會隨隨便便，得過且過。觀眾坐下來，便知道這部電影「有料到」，有些已嚇至不敢上廁所，有些則耐心地等候另一次「驚嚇位」。

　　我喜歡的是那怨鬼的造型，它只是一陣黑煙，沒有太多譁眾取寵的成份，每次出現，順理成章，但又出其不意，大家都被這黑煙嚇得心膽俱裂。

　　看鬼片，最過癮是在戲院看，一起叫，一起喊，這個心理刺激是無法在家裏或在飛機看所達到的。此外，《切勿關燈》的鬼在燈關了，便會撲出來，燈開了，便躲回黑暗，在開燈關燈之間，觀眾如坐了「賊船」般興奮，離開戲院時，沒有遺憾，真的值回票價，可是，回頭一想，看鬼片真的是「無中生有嚇自己」，何必呢？也許城市人太寂寞了，驚嚇片也變成心靈「興奮劑」。

《BJ 單身日記》：要緊貼觀眾

　　看完《BJ 單身日記 ── 生得啦 BABY》（*Bridge Jones's Baby*），我才明白，原來 Bridge Jones 是一部悲劇電影。

　　Bridge Jones 改編自英國作家海倫菲爾丁（Helen Fielding）的同名小說，在 2000 年，我買了一本來看。當時，看過小說的人，大家會偷笑地發暗號，叫身邊的某些女性友人做 BJ，明白的人，都會心微笑。真的不敢相信，BJ 是 17 年前的故事，時間快得像火箭。

　　第一部 BJ 電影，在 2001 年上映，叫《BJ 單身日記》（*Bridge Jones's Diary*），故事講 32 歲任職出版社單身的 BJ，被英俊風流大話精上司 Daniel Cleaver（Hugh Grant）邀往家庭聚會，途中在鄉間酒店住宿，但 Daniel 竟然借詞趕回倫敦和他人幽會，東窗事發，BJ 傷心轉做新聞記者，幸運地獲兒時朋友 Mark Darcy（Colin Firth）幫助，得到一宗專訪而大紅。此時，Mark 向 BJ 表明愛意，但 Daniel 再出現要和 BJ 重修舊好，兩個情敵在互不相讓下，大打出手，BJ 無法選擇，最後 Mark 搬往紐約。

　　第二部 BJ 電影在 2004 年推出，叫《BJ 單身日記：愛你不愛你》（*Bridget Jones: The Edge of Reason*），BJ 終於和 Mark 走在一起，但短暫的相處，已暴露出兩人的思想、行為極大的分歧，他倆為瑣事而冷戰，此時，Daniel 再一次出現，三人再陷亂局。

　　第三部，叫《BJ 單身日記：生得啦 BABY》（*Bridget Jones's Baby*），名字有點大煞風景，竟然把重點放在 BJ 的「小

孩子」身上，大家看 BJ 電影，關心的是 BJ，而不是她的 Baby！故事講四十多歲單身的 BJ 在音樂營偶遇富豪俊男 Jack Qwant（Patrick Dempsey）並發生一夜情，後來，BJ 碰到正在辦理離婚的舊情人 Mark，他倆再續舊情。不過，BJ 意外懷了孕，但不確定 Jack 或 Mark 是父親，兩個男人爭做父親，想做 BJ 的老公……

是否覺得戲橋似曾相識？它真的很像著名音樂劇《MAMMA MIA!》，就是猜猜誰是「真爸爸」的故事遊戲？

在 2001 年，BJ 是 32 歲，今集的 2016 年，BJ 是 43 歲，時間真的很殘酷。演出 BJ 而出名的女主角雲妮思穎嘉（Renée Zellweger）演第一集是 36 歲，現在是 48 歲，歲月催人老，她樣子也老。

如果問一個女人，她生命中追求甚麼？在很久以前，傳統女性會說是幸福家庭、丈夫顧家、子女聽話等等。

在我們的年代，女性開始提出事業、外表等等追求。

踏入 2000 年，聽到部份女性大膽地說要追求性愛和金錢，而且，這些說話可能來自一位平凡白領麗人；在當時，社會出現了另一名詞叫「OL」，聽說這名詞是來自日本的，即「Office Lady」，她們不是少數的婦解分子，她們的價值觀，是眾多女性的取態和傾向，這可大件事了！為何女人不再想做淑女，梅艷芳唱的歌《壞女孩》終於成為事實，在這全球一體化的趨勢下，男女開始真正平等，我們認為不好的東西如抽煙、酗酒、濫交、鬧事、髒話……已經不分男女，有些女人公開地做個壞女人，女人不做這些放縱的事情，只是個人的取捨，而不再是社會對女性的歧視或約束。這時候，英國的潮詞「BJ」出現了，BJ 愛抽煙、喝酒，更愛「溝仔」和減肥，這樣的女性在封建年代會被「浸豬

籠」。但是時代開放了，BJ 在十多年前，竟然成為一眾 OL 的偶像！在美國彼岸，即 1998 年，出現了《色慾都市》（*Sex and the City*），講四位年近四十的時代女性好友，享盡大都會的華服、美食、醇酒，當然還有男伴和性愛。老一輩的婦女對於 BJ 和 Sex-and-the-City 的出現，當然氣得手忙腳亂，手足無措，想把女人「放縱」的現象糾正。可惜，BJ 和 Sex-and-the-City 的行為，經過十多年，愈演愈烈，到了今天，已經成為女性的新常態，君不見熱辣辣的新聞說新一屆港姐冠軍，愛好「講粗口」；君不見街上的女人，粗口比男人還厲害，還有，每天晚上，大量買醉的姊姊妹妹在蘭桂坊尋找一夜情，上網找「兼職男友」……

但是，今次的《BJ 單身日記：生得啦 BABY》傷透了現實中萬千 BJ 和 OL 的心，BJ 竟然不再「蒲」、不抽煙、不講粗口，而是乖乖地努力工作、性情大變、「晚境淒涼」、尋求愛侶、渴望結婚、好想生 BB，OL 和 BJ 都同聲一哭，大叫高呼：「Oh My God！」原來十多年來的《BJ 單身日記》竟然會悲劇收場，當 BJ 自己也再不相信她自己所創的 BJ 哲學，再不繼續年輕時的放縱生活，你說她的眾多粉絲，能不傷心？「蒲精」會做回好媽媽，壞女人會變成好嫲嫲，人生再「精彩」，到頭來都是還原基本步。

今次的《BJ 單身日記：生得啦 BABY》，拍得不錯，流暢可口，眾多演員的默契非常好、演出落力、充滿火花，雲妮思穎嘉演得出色，今天的「尚女」可能覺得故事老套，但是我們上了年紀的，覺得如美夢重溫。可是，雲妮保養不好，看來又皺又乾，要觀眾相信像 Patrick Dempsey 這樣「型靚佬」，會為 BJ 傾慕失儀，有點不可信。

萬物原來都是春夏秋冬，天要落雨、娘要嫁人、BJ 老了，玩

夠便要生 BB、「飛女」變熟女，王迪詩筆下的「港女」已不夠辣，林二汶要減磅做美魔女、卓韻芝已不是「芝 See 菇 Bi」，喊着要結婚。眾 OL 們，只好坐臥不寧，追尋新的精神首領！

《國定殺戮日：大選狂屠》：要懂得「反常」

第二次世界大戰令數以千萬人賠上性命，幸好以後有數十年和平。在今天，有錢人隨着資產積累，愈來愈有錢，而窮人收入有限，但是東西愈來愈貴，錢又愈來愈貶值，於是導致今天世界性的貧富懸殊，兩者處於誓不兩立。

為官者，如何解決這頭痛問題：「派錢送糖」施行福利主義？「劫富濟貧」向有錢人徵收重稅？刺激新產業經濟，讓窮人有上游機會？

電影人是充滿創意的，美國電影《殺戮日》系列便提出一個恐怖的解決方法：政府在每年的指定一天，定為「殺戮日」，在當天，殺人是合法的，用意是「清洗」社會，於是，大量窮人被殺掉，社會的負擔得以減輕。

這類不人道的社會屠殺電影，鼻祖恐怕是在 2000 年上映，日本導演深作欣二，北野武主演的《大逃殺》（*Battle Royale*）。故事講新世紀初期，高失業率、學生反校園、青少年犯罪增加，於是，政府通過《新世紀教育改革法案》，抽選全國其中一班中學生，以遊戲為名而互相殘殺，進行清洗。在當時保守的社會氣氛下，《大逃殺》電影引來轟動的討論，它還獲得「日本奧斯卡獎」的數個獎項。但是，在今天，社會和政治矛盾，無日無之，出現了很多「你殺我、我殺你」的電影，已見怪不怪，如《飢餓遊戲》（*The Hunger Games*）便是這類。

第一部的「殺戮日」叫《國定殺戮日》（*The Purge*）在

2013 年推出，小本電影，但是大賣。故事講美國在 2022 年，經濟快將崩潰，加上高失業和犯罪率，政府頒佈了「國定殺戮日」政策，選定一日為無政府日，從晚上七時至翌日早上七時，容許所有犯罪行為包括殺人、放火……首當其衝便是露宿、老弱一群，但某級別的政府高官可以獲得豁免。

第二部叫《國定殺戮日：全民瘋殺》（The Purge: Anarchy）在 2014 年乘勢推出，故事差不多，投資 900 萬美元，票房收入有 1.106 億美元。

以上兩部《殺戮日》電影我都有看，很緊湊，刺激、血腥。散場時，像坐了超速的過山車！

第三部《國定殺戮日：大選狂屠》（The Purge: Election Year）出爐了，導演是占士迪莫拿高（James DeMonaco），而演員都不是大明星，如果第三集也只是「殺戮」下去，觀眾只會失去新鮮感，於是，今次加上新意：政治鬥爭。

故事大綱是：美國參議員查莉要求取消「殺戮日」，結果開罪了政治經濟權貴，即「元老會」，因為殺戮日帶來大量經濟收益，例如大家都搶購保險，殺戮成為旅遊的大日子等等。影片去到政治部份，拍得不錯，好有大片感覺，最有氣氛的劇情，是教會牧師在崇拜聚會上，當着眾多權貴面前殺掉一個吸毒者，「洗滌」大家的心靈。當查莉成為權貴眼中的一條刺後，他們決定在「殺戮日」當天暗殺查莉，她的保鏢李奧和一群華盛頓「仗義每多屠狗輩」的街頭義士，以至售貨員蘭妮和小店東主阿祖，如何在困難重重下，保護她，令她可以活下來，參加總統選舉，取消「殺戮日」。導演的功力成熟，分鏡很好，剪接也出色，演員雖然非大牌，但是演得很好，絲絲入扣，尤其是演參議員伊莉莎白米曹

（Elizabeth Mitchell）和保鏢法蘭格里羅（Frank Grillo）的感情戲，令人想起 Kevin Costner 和逝世的 Whitney Houston 的電影《護花傾情》（*The Bodyguard*），可惜現實中有多少情義兼備的保鏢？《國定殺戮日：大選狂屠》的血腥減少了，但是緊張刺激絕對不減。坦白說，我因為看過了《殺戮日》系列，今次新鮮感減退，就算故事加上政治寓意，已是黃台之瓜，覺得部份情節開始「淡口」。

　　《殺戮日》影片的誕生，反映美國社會的出奇開放：立法殺人、總統攪鬼、教會幫兇、外國遊客嗜血、少女狂殺，還有正義的人，都只是黑人為主，嘩嘩嘩，這些意識形態放在很多國家，何止是禁片，拍製的人隨時會入獄殺頭……

　　反觀香港電影目前最出色的是刺激的槍戰片，故此，天天都看着不同槍戰片的廣告，反應是鴉雀無聲，這些槍戰背後的故事，毫無新意，局限於警匪大戰，或「匪匪」大戰，目光如豆。當然，本地電影人投訴內地限制多多，離開了大陸市場，香港的市場又太小。但是，大家有沒有考慮過：中國以外的亞洲市場，他們的電影審查絕對可以包容港產片，因為亞洲許多國家都很開放，只不過他們不看香港片的原因，是我們的電影故事缺乏吸引、沒有創意、千篇一律，部部片的拿手好戲，都是「豉油王炒麵」，看得大家都膩了。你看，《殺戮日》本來只是一部槍戰血腥刺激片，但是有了「合法殺人日」這一條創意戲橋，便可以吃老本，系列大賣至今，產生了「可持續」的 IP（本來 IP 是 intellectual property，指「知識產權」，但是，現在內地濫用 IP 這個字，變了「知識品牌」，唉，約定俗成吧！）。

　　香港也不是沒有好的創意 IP，我不是指《葉問》系列、《古惑仔》系列、《賭城》系列、《寒戰》系列，我欣賞的是《竊聽風雲》

系列，尤其近期的第三集，揭露新界「黑金」地主的事情，影片負隅頑抗，指出香港黑暗的真相。它在我們「拿手」槍戰片背後加了創意，於是觀眾樂意買票入場。觀眾不需要「換湯又換藥」，換湯不換藥是可以的，只不過天天都只用「水喉」水，換些大帽山泉水，可不可以？故此，謝謝導演莊文強的《竊聽風雲》系列，部部有新意。

《斯諾登風暴》：華語電影要有「另類」品種

看了《斯諾登風暴》（*Snowden*），是部好電影，可惜，香港容不了這類好電影。

有一次，中英劇團的藝術總監古天農對我說：「香港話劇的內容，總是愛情、生活、社會衝擊、古代歷史，為甚麼沒有編劇，寫些如醫生、律師、建築師等專業的故事？或政界的故事？或起碼是調查研究的專題故事？」我問古總監：「這些內容有人看嗎？」他說：「觀眾的教育水平提高了，一定有人看！」我問：「有人寫嗎？」他頓時無語。

市場細小，許多劇只是演數場，這是目前香港舞台劇所面對的難題。而寫些冷門題材，特別是專業、政治或調研故事，事前要做大量資料搜集，大編劇前輩陳韻文說過，好的資料搜集，隨隨便便花數個月。而小劇場劇本一般只是一萬數千元的酬勞，有心人真的不多，大家要吃飯。

有位編劇朋友說，寫小品，關起房門，寫數天便可交貨，如果要寫複雜的東西，點、線、面都要照顧，故事結構吃力很多。

回說斯諾登（Snowden）事件：電腦奇才愛德華斯諾登（Edward Snowden），受顧於美國國安局承包商，他發現全球通訊私隱都被美國政府監聽着，而號稱自由民主的美國，人民的人權和私隱也被踐踏，他決定逃離美國把事件公開。避走香港期間，他接受傳媒訪問及公開了多份保密的資料。最後，他獲得俄羅斯的政治庇護而留下。

斯諾登在上述事件的連環拳：偷竊、公開、宣揚、正義、政治庇護，攪到美國政府「大頭佛」，既要解決國內憤慨，亦要面對國際不滿，是 2013 年的政治大事件。

　　為甚麼斯諾登要這樣做？眾說紛紜，有人說他是「小人物」想做「大英雄」；有人說他只是一個偷竊罪犯；有人說他受別國指使，是一個間諜。這樣一個撲朔迷離的故事，不知道為甚麼？使我突然想起 1993 年的電影《蝴蝶君》（*M. Butterfly*），由尊龍（John Lone）主演，轟動一時，內容是發生在 60 年代中國的北京，法國外交官 René Gallimard 戀上男扮女裝的京劇花旦宋麗伶，在這 20 年的戀情，René 好像未曾發覺她的真正性別是「男人」和間諜的身份，René 被法國政府以叛國罪判入獄，最後，他在獄中把自己化妝成為「蝴蝶夫人」，以自刎來結束生命。斯諾登為了保護女朋友而「爆料」，法國外交官為了「蝴蝶君」而爆料，兩者都是為了愛情而改寫命運。

　　憑《午夜快車》（*Midnight Express*）在 1978 年獲得了奧斯卡金像獎最佳改編劇本的奧利華史東（Oliver Stone），今次依然寶刀未老，因為他能編能導（先後在 1986 年 1989 年獲得奧斯卡最佳導演獎），而政治題材的電影是他的強項，故此，他雖然是 70 高齡，仍然實力無限，拍出一部精彩的「政治電影」。

　　電影《斯諾登風暴》的成功，演員的功勞很大，曾演《分歧者・異類叛逃》（*Divergent*）系列的女演員莎蓮活莉（Shailene Woodley），青春性感可人，她扮演斯諾登的女朋友，演技細緻，性格鮮明。老戲骨尼古拉斯基治（Nicolas Cage）只是客串，他演斯諾登的同事，過去這位奧斯卡影帝演過英雄，但是，原來他最拿手便是演失意人（他在 1995 年獲得奧斯卡金像獎影帝的電影

《兩顆絕望的心》（*Leaving Las Vegas*），便是扮演酒徒），他跟斯諾登說過的一番話，影響他後來的所作所為。當然，最叫人「拍爛手掌」的是祖瑟夫哥頓利域（Joseph Gordon-Levitt），這位猶太裔童星出身的好演員，母校是哥倫比亞大學，成名作是《心跳 500 天》（500 days of Summer），Joseph Levitt 是一位極有觀眾緣的英俊小生，眼神憂鬱，叫人聯想起我們「港神」梁朝偉。Joseph Levitt 每部電影都認真投入，事前研交功夫做得很好，真的是「做嗰樣，似嗰樣」，未來會繼續紅下去。當然，最好的演員便是斯諾登本人，他的角色在電影尾段，扮演「斯諾登」！

不過，聽說《斯諾登風暴》在美國不大賣座，在香港的票房也一般，真的唏噓，普羅大眾覺得政治電影太沉重，「要用腦」，還是找找「快餐娛樂」吧！

古天農老師叫我學寫「專業」或「政治」劇本，我想不會了，寫得平淡，觀眾不愛，寫出專業的內幕，行家會罵我。政治題材更不會碰，外面橫風橫雨，一不留神，會變「非洲和尚」。美國政治影響全球，大家尚且沒有興趣，作品離開香港，大家更沒有興趣了解香港這彈丸小城的政治。

聚餐時，朋友們討論這部電影，有人說：「正如電影所說，美國不是為了反恐而搜秘，他們是為了控制全球的社會和經濟，成就美國霸權。」突然，有另一位說：「其實私隱被公開？在手機年代，誰會在乎？」

暈倒了。

《怒》：電影要有信息

　　日本人是內斂的民族，有人説是社會的壓抑，又或許是虛偽。在日本坐地鐵，靜得雅雀無聲，但是，經常有「鹹豬手」在秘密地揮動，欺負女性。在華語電影裏，凡有人死掉，必定哭得聲震屋瓦，而在日本電影裏，喜怒哀樂都是淡淡，看看瀧田洋二郎執導，關於生死的《禮儀師之奏鳴曲》（*Okuribito*）；看看山田洋次導演關於親情的《東京家族》（*Tokyo Family*），你便感受到。是故，日本的「笑片」永遠未夠「顛」，觀眾常常處於笑和不笑之間，你看看由鈴木亮平主演的《變態超人》（*Forbidden Super Hero*），笑得半推半就。

　　愛日本片的粉絲，便是喜歡它的「靜」。近來，為了和世界接軌，日本電影的節奏加快了，但是，好的日本片依然是優雅的心靈洗滌，它不是淋浴，它是讓人和恬地躺着的深山小溫泉。最近的電影《怒》（*Rage*）便是這樣的一部好電影。

　　導演是日籍韓裔的李相日，演員真的「粒粒巨星」：海報的七位巨星，陣容強得可以分演數部電影。《怒》片長 141 分鐘，但是電影扣人心弦、秒秒動人，沒有觀眾想走開上廁所、買零食。

　　故事：在東京八王子區發生了命案，男女戶主被殺，牆上留下了一個「怒」字，警方調查後，發覺疑犯易了容，改了名字，躲藏人間，他是高度的危險人物，警方呼籲市民把嫌疑人物舉報。

　　妻夫木聰飾演一個斤斤計較、對人漠不關心的上班族，他懷疑在夜店「撿回家」的同志男友（綾野剛飾演），便是殺人兇手。

雖然，這個男友默默地為他照顧在善終醫院等死的母親，但是，他沒有用心的去愛這個神秘的戀人。另外，中年漁業小老闆（渡邊謙飾演）的女兒（宮崎葵飾演），突然失蹤，最後，渡邊謙在東京的風化場所找回她，當生活回復正常中，行為古怪自悲當散工的男子（松山研一飾演），和他的女兒偷偷地談戀愛，但渡發覺這神秘男子大話連篇，更懷疑他就是被通緝的殺人兇手。接着在沖繩，神秘男子（森山未來飾演）住在無人的小島上，小女孩（廣瀨鈴飾演）好奇地和他交上朋友。可是，有一天，她被駐守當地的美軍強姦，這個神秘男子不單沒有施於援手，還躲藏着目擊整個過程。他是否八王子命案的殺人真兇呢？演員落力演出，妻夫木聰更全裸上陣。

雖然在同一時空，三個故事其實是互不相關的（有點像杜琪峯監製的《樹大招風》（*Trivisa*），三個大賊林家棟、任賢齊、陳小春的故事，也是表面互不相關），但是背後信息卻是一脈相承，《怒》出色的剪接功夫把三個故事連在一起，背後的隱喻顯然是「龍配龍、鳳配鳳」，觀眾會把眾多演員各放其位，猜測故事的玄機。所以，《怒》不是一部電影這麼簡單，它是導演和觀眾之間的一盤圍棋。《怒》這部電影細緻得無以復加，精彩逼人，不看，是閣下的損失。

中國電影在國家強大以後，變得四不像，沒有了民族的特色和風采，反而，我懷念 90 年代的「傷痕電影」。而日本的電影，從《東京物語》（*Tokyo Story*）的小津安二郎和《亂》（*Ran*）的黑澤明到今天，都享有國際的地位，是因為他們電影人的認真和誠意。除了商業片以外，日本每年都拍出一些發人深省、言之有物的「人性電影」。而且，日本電影的風格是獨特強烈的：慢、

靜、濃。它的節奏是慢的，鏡頭是靜的，人情和人性是濃烈的。故此，他們拍出超成功的社會控訴電影（如展示法律不公的《告白》（*Confessions*）、都市人情冷漠的《愛之放題》（*Love's Whirlpool*）。

電影《怒》今次的信息是：當我們愛一個人的時候，應該毫無保留地去信任，還是有所保留地去觀察？抑或，愛是一回事？信任又是另一碼事？電影背後還有日本和美國的政治關係的寓意，到底日本應該信任美國？還是不信任？

自從經歷數十年的經濟低谷，日本人已經失去做人的信心，所以日本電影都是帶點失落的，人是渺小的；讓我想起音樂劇《芳草心》插曲的一句，也是我們香港人的寫照：「沒有花香，沒有樹高，我是一棵無人知道的小草。」

閱報，得悉年輕女學護把已婚的負心郎力刺七刀，現在罪成還押，女學護在法庭上後悔嘆息：「我在相處當中，投入了毫無保留的真心。」

在現實生活裏，真心往往換來狗肺。到底人和人之間：信任？還是不信任？這問題不單只是日本人的矛盾，更是普世人類的哀曲。

香港的政治環境，何嘗不是？

《大手牽小手》：要找對演員

　　沒有母親，我們來不到這世界。不管母親是好是壞，我們生下來的時候，挖走了她的一塊肉，到她離開的時候，反被她掏走了我們的一塊肉，而且還是心靈深處的——這便是電影《大手牽小手》（*Show Me Your Love*）的主題。

　　男主角年仔在電影大概這樣說：「我小時候，牽着媽媽的手，覺得她的手好大，到我現在牽着女兒，發覺她的手很小。我媽媽走了，我和她的故事，是一個遺憾，也希望是我人生最後的一個遺憾。」

　　故事：鮑起靜演的媽媽（年輕時，由連詩雅飾演，她的演技仍未達標）為了逃避壞老公，拖着只有幾歲的兒子年仔，由香港跑去馬來西亞。這個媽媽喜歡講大話，常常說了便算，年仔生活在惶恐當中，他每天緊握着媽媽的手，怕把她放開後，媽媽會跑掉，永不回來。誰料到有一天，噩夢成真，媽媽真的決定要離開這個小朋友，於是，年仔對這媽媽充滿着仇恨。後來年仔長大後（黃浩然飾演），媽媽突然回來，但年仔拿到獎學金，決定去香港唸大學，離開馬來西亞，拋棄這個壞媽媽，從此，兩母子隔絕十多年，年仔也在香港有了自己的家庭（太太由王菀之飾演）。突然一天，他收到馬來西亞的來電，說他的阿姨死掉，再沒有人照顧患了癌症的媽媽，於是，他要面對兒時的噩夢，坐上飛機，飛回馬來西亞，照顧這個時日無多的壞媽媽……

　　最近，有三部「女性電影」都是描寫男人對年長女性親人的

敬愛：第一部是《桃姐》（A Simple Life），講劉德華這少主人如何照顧退休後，要入住護老院的工人桃姐（葉德嫻飾演）；第二部叫《幸運是我》（Happiness），講新移民陳家樂是年輕廚房工人，他走投無路，因一次巧遇，寄居在患了腦退化的老人家惠英紅的家裏，於是發展出一段動人的「母子」感情，而今次的《大手牽小手》則是第三部屬於這類溫情電影。

在《桃姐》和《幸運是我》裏，葉德嫻和惠英紅的最大問題是觀眾感受到她們太努力地在「演老」，她們十分刻意地模仿老人家的小動作。在《桃姐》，劉德華為了支持葉德嫻，他退為配角，發揮不多，而且他用了「冷冷靜靜」的演繹方法，非常低調。在《幸運是我》，惠英紅更演得吃力，她只有五十多歲，但仍是身段修長和樣子美艷，真的沒有那麼老，故此，她和陳家樂看來像「姐弟戀」多一些。

今次，鮑起靜和黃浩然在《大手牽小手》，是絕妙組合。鮑起靜是已故名演員鮑方的女兒，她弟弟是奧斯卡金像獎攝影師鮑德熹，老公是名演員及製片方平，卓越的演藝世家。她是我律師好友的弟婦，也和我的一位好兄弟合作過舞台演出。她工作認真、專業、投入、不斤斤計較，大家對她讚不絕口。鮑起靜有點像美國名演員梅麗史翠普（Meryl Streep），對每部電影的角色都耗力鑽研，為求創出一個新形象。今次鮑起靜「炮製」的媽媽是一個衝動、不安、俏皮、內疚的女人，每一秒都是戲，最精彩是她在病床告別兒子的一幕，層次細膩，絲絲扣人。

黃浩然是一位有學養的男演員，他在名校鄧鏡波書院唸書，畢業於香港城市大學資訊科技系，他 1994 年出道，最初的演出有點木訥，在演藝場合碰到他，他害羞少言，但是外形和氣質極

「搶」，他的演技是過去 20 多年浸淫出來的。在電影中，他明明憎恨母親，卻極力壓抑，平靜的表面充滿內心波濤，到了媽媽死去，他崩潰了，泣不成聲，全場觀眾肅然。

有一次，戲劇大師毛俊輝指導我們：「最好的演員不只是個人的演出，自己演得多好也沒用，必須和對手交流後，協助對手演得好，而自己也順勢演得更好。」

大家有空去看看這部《大手牽小手》，看看鮑起靜和黃浩然的示範，演員要互相配合，產生精彩化學作用和完美的交流。

導演是馬來西亞的李勇昌，他能編能導，電影的節奏順快，故事片段縱橫交錯，作為新導演，不錯了，很多情節交代，懂得「留白」（如鮑起靜離開兒子，導演沒有交代真相），唯一是手法比較舊派，帶點 80、90 年代的感覺。

《深夜食堂2》：要觸及觀眾的內心世界

人，是寂寞的，都市人更寂寞。香港人，是寂寞的，東京人更寂寞。吃，是窩心的，當寂寞時，有人煮好菜給你吃，又有人聊天陪你吃，那時候，只會吃得更窩心。

《深夜食堂》（*Midnight Diner*）便是東京新宿破落橫街，燈下闌珊處，在一個人失落到低過地面的時候，有人送上一個生日蛋糕，還圍着你一起唱「Happy Birthday」。

食堂的老闆（小林薰飾演）沒名沒姓，臉上有一道長長的疤痕，沒有向人透露自己的背景和經歷，他用心照顧每一位客人，煮最好吃的，也會在背後默默地幫助別人，但是他非常專業，從來沒有超越雷池，插嘴客人的談話，或干涉別人的私事，所有人的悲與喜，對他來說，都是心照不宣的。

《深夜食堂》在日本是大受歡迎的電視劇，後來拍成電影，都是改編自安倍夜郎的得獎漫畫，故事的形式有點像香港經歷了48年的長壽每天廣播劇《18樓C座》，在劇中，茶檔「老細」周老闆天天為街坊排憂解困，指點迷津，他和深夜食堂的老闆真的異曲同工。

我上次看了《深夜食堂1》，非常喜歡，也許我每次到日本，都會去新宿。新宿的白天和晚上，是兩個世界，而新宿的深夜食堂和拉麵店，對我們這些夜遊人，滿載着如煙的往事。今次看《深夜食堂2》沒有半點失望，只會更喜歡，食堂的老闆對我們觀眾來說，有着一份莫名的親切感。今次看得好暢快，真的期待很快有

《深夜食堂3》。

今次的深夜食堂有三個小單元：

（1）女編輯範子想找男朋友，故意穿上黑衣喪服，以cosplay在街頭勾引男性，但每次都敗興而回，只好在食堂吃宵夜，食堂的客人都看不起這個怪女人。有一次，她在一個喪禮以為釣到金龜婿，原來這個人只是騙子，去喪禮為騙吃和偷帛金，正當大家以為「喪服女」心碎收山的時候，她竟然在食堂又出現，原來她在另一喪禮，釣了一個當和尚的男朋友⋯⋯

（2）聖子是蕎麥麵店的老闆娘，喪夫後，一個人養大兒子的清太，她想兒子繼承麵店，但是清太竟然愛上另一個深夜食堂的「中女」食客，她比他大十五歲，聖子卻懵然不知，還和這「中女」在食堂中以姐妹相稱。到了識破真相的時候，聖子嚇得魂飛魄散，決定要棒打鴛鴦，要兒子和這個又老又不漂亮，還煙不離口的倉務員女友分手⋯⋯

（3）夕起子老太太是九州人，年輕時，一時任性，拋棄年幼兒子跟人私奔，這內疚一直纏繞着她，突然有一天，她收到電話，聽到「兒子」在另一端嚎哭，說他欠人200萬，要母親帶錢去東京贖身。老太太想也不想，帶着錢趕去東京把錢交給陌生人，卻原來受騙，大受打擊，幸好深夜食堂的一個少女食客收留了她，還在食堂老闆的協助下，她終於可以躲在車內，遙遙地看到已成年的兒子、媳婦和孫兒，雖然未能相認，但是她已經高興得死可瞑目⋯⋯

導演松岡錠司的電影技巧純熟，影像豐富，在淡淡然的悲傷中，帶出人間的溫情，如用新西蘭的Manuka甜蜜，撫平哭泣的傷口，傷心的事總會過去，只在乎一個人能否把它放低。最難得

的是導演把食物也拍得栩栩如生，它們好像懂得和觀眾對話。

而演員的演技是無懈可擊，每一個角色都恰如其分，交出超感動人的內心戲，除了小林薰外，外表冷靜、內心掙扎的媽媽聖子（木村綠子飾演），和滄桑悲愁的夕起子老太太（渡邊美佐子飾演）非常出色，絕對是「世界級」的演技。

最精彩的是電影充滿智慧的珠璣金句，例如：「討厭一個人，卻又喜歡孤單」、「人有時候想在不求甚解中過日子」……

印象中，這些「訴苦」電影，都是描寫一群不吐不快的人，向着一位「智者」或「輔導老師」傾訴心事。有伊朗電影《伊朗的士笑看人生》（*Taxi Tehran*）：一位接一位上車乘客向的士司機傾吐對社會的不滿。

在《女人香》（*Scent of a Woman*）中，年輕大學生帶着失明及失意的退役中校阿爾柏仙奴（Al Pacino）去紐約旅遊，勸服他放棄自殺的念頭。

還有我們本地的《紫釵記》：名妓霍小玉以為夫君拋棄她，另娶富家女，悲痛中遇上大俠「黃衫客」，於是放膽向他傾吐心事，黃衫客還助她奪回夫婿。

最特別的是《街角遇見貓》（*A street Cat Named Bob*）：吸毒青年對人生感到心灰意冷，突然一隻野貓走進他的家，成為他的良伴及他的生命導師。 噢，還有王家衛的著名電影《重慶森林》（*Chungking Express*），梁朝偉竟然是向着一塊肥皂來傾吐心事……

這些電影，最厲害的地方是令到觀眾感同身受，演員在傾訴時，觀眾感到角色其實是為自己在發聲。看完電影，觀眾的內心傷痛也舒解了，吃啥補啥，地原地清，觀眾也安心愉快地離開戲

院……

為了感同身受《深夜食堂》，我去了時代廣場後面的一家館子叫「深宵食堂」，但去到後，發現只是一家普通的日本餐廳，完全不是那回事。我非常懷念那年冬天在東京，下雪時走入了一家只有三四人的小酒吧，和那裏的酒保談天，他不斷為我們這幾個客人煮小吃，那裏的日本朋友還為我唱了三首我喜歡的歌，一首叫《空港》（鄧麗君唱），一首叫《北国の春》（千昌夫唱），還有 《Love Is Over》（歐陽菲菲唱） ……在日本，每一家小酒吧都是深夜食堂。為何香港沒有這些食堂，抹乾我們的眼淚？

《太空潛航者》：要襯托好電影的三片綠葉

　　最近有位文化朋友告訴我，國內有一套電視劇，講一個現代男人的靈魂跳了入一個古代女人的身體，然後，利用這個女人走進了皇宮，和皇族眾人談戀愛、上床……別人以為是男女關係，其實是男男，我問：「故事好看嗎？」他說：「這部電視劇的成功，不在乎故事，而是在乎『橋』！」我問：「故事和橋有何分別？」他答：「如果有月餅叫『鵝肝 XO 醬冰皮月餅』，可能難吃死，但是，大眾接收到這個吸引的信息，產生購買慾，這便是『橋』！」我說怪不得我認識的一個女孩子，她很想和中東人拍拖，我問她為甚麼？她說：「不是因為愛，只是因為好玩特別！」

　　故此，有句話叫「牡丹雖好，仍要綠葉扶持」，電影的成功，不單止是故事，還有其他因素，例如上述的「橋」，便是其一。

　　有一次，和編劇前輩馬恩賜聊天，他說：「好的電影劇本，不應只是好的劇情和對白，它應該留一些空間，給導演、攝影、演員等其他崗位去發揮想像。」

　　最近上映的電影《太空潛航者》（*Passengers*），最失敗的地方是便只是有一朵好牡丹（即它的故事），卻沒有三片綠葉扶持。

　　我不想研究這部電影的分工，因為如這樣做，便要如「電子掃描機」一樣。一部電影的眾多崗位的表現都要寫出來（如導演、編劇、演員、攝影、配樂、化妝、服裝、特技、平面設計、美術、燈光等等），但是只怕我太「長氣」。

我想這樣：在評價一部電影的「綠葉」的時候，可以基本地把電影分為三個輔助部份，即故事骨幹以外，要看：（1）節奏（tempo）（2）調子（mood）和（3）連貫性（consistency）。我的看法是所有工作崗位在電影未開拍前，必須就上述三大原則，達成共識，然後共同合作，達成一部電影「綠葉」的整體效應。

　　和《太空潛航者》同期上映的電影《刺客教條》（Assassins Creed），便是一個極佳的對比。《刺客教條》除了故事以外，電影的節奏、調子和整體連貫都非常優秀，當然，你是否喜歡這些中古時代的沉鬱色調、急促打打殺殺的「電玩」式的電影是另外一回事，但是起碼在看完《刺客教條》，你不會覺得電影有點「詞不達意」或「畫虎類犬」的感覺，你會感覺到這部電影是非常「一貫完整」（total）的。

　　相比來説，《太空潛航者》的故事本來是優秀的，但電影在節奏、調子、連貫性三方面都出了問題，結果是「綠葉」托不起「牡丹」，電影變得舉棋不定，敗興而完。

　　《太空潛航者》的故事是這樣：從地球出發往外太空的移民飛船航程為 120 年，5,000 名乘客和所有職員均要進入休眠狀態，但途中被殞石撞擊受到破損，當中一名乘客 Jim（基斯柏特 Chris Pratt 飾演）提早 90 年被弄醒，他忍受不了一個人孤獨的生活，決定把另一女乘客 Aurora（珍妮花羅倫絲 Jennifer Lawrence 飾演）也弄醒，在孤獨的太空船裏，只有他們兩個和機器人酒保相處，正當兩人愛恨交織之時，飛船的自動運作系統慢慢地變得不正常，飛船快要爆炸……

　　這部電影不好看的原因，先不要説兩位偶像派的演員基斯和珍妮花的演出不力，可能因為他們是觀眾的「萬人迷」，他們在

電影裏，各有各作狀，加辣演出他們的絕望、恐懼、憤怒、喜悦、憎恨等等，可惜沒有火花。同樣是這類型的「沉船災難片」，大家都懷念《鐵達尼號》（*Titanic*），里安納度狄卡比奧（Leonardo Dicaprio）和琦溫斯莉（Kate Winslet）的精彩演出，他們非常入戲，演活了戲中的人物 Jack 和 Rose。

《太空潛航者》電影最大問題是其他「綠葉」出了岔子，導演在一部「文藝型片」和「災難奇情」片之間，找不到節奏、調子和連貫性的分寸，怪不得電影由 2007 年的劇本寫好，到了 2015 年的人腳大換班，才有今天的完成公映，經歷過一波三折，恐怕是就電影的定位，大家互持己見。可惜，到了今天產品出爐，仍然是不倫不類。

電影前半部的節奏和調子是好慢、好冷、好酷、好型、好未來、好「藝術大片」的感覺，可是，也許為了擔心票房，到了珍妮花和基斯吵架以後，電影來了一個 360 度的大轉變，變了刺激、商業、火爆的災難動作片，一時間，從歐洲片（導演是挪威籍的摩丹泰頓 Morten Tyldum）被「整容」為荷里活典型的火花四濺的太空災難片！

我想起在過去，有其他類似的例子：故事本來是很好，既有意思，又具深度，可惜因為牡丹以外，其他「綠葉」配合不上，節奏、調子和整體性出了問題，結果出來的成績，未如人意的，包括：

（1）《大開眼戒》（*Eyes Wide Shut*），由寇比力克（Stanley Kubrick）導演，湯告魯斯（Tom Cruise）和妮歌潔曼（Nicole Kidman）主演，故事講貴族們在寂寞的大都會，四處追求性愛，來滿足空虛的心靈。

（2）《死開啲啦》（*Get Outta Here*）由梁國斌導演，林德信主演，故事講百年殭屍被挖土機弄醒，驚見眼前香港的轉變，自己的無地容身。

（3）台灣導演鈕承澤拍的《軍中樂園》（*Paradise in Service*），故事講 1969 年金門駐兵和妓女們的愛情故事，想反映一個時代的無奈。

（4）《來自星星的 PK》（*PK*），故事講外星人流浪印度的一連串抵死趣事，反映人性。

廣東話有句話叫「開門七件事」：柴、米、油、鹽、醬、醋、茶。所以，要煮電影大菜，剛是專注於買肉買菜是不行的，電影背後的五味架，一定要下點苦功。當然，所需的苦功未必和技術有關，最重要的反而是工作人員的配合能力。

《西遊伏妖篇》：商業電影要「工業」運作

　　要發展一門創意工業，必須三大條件：人才、資金和制度系統。有時候，雖然具備了人才和資金，但是缺乏制度系統，則那行業仍然是「手工業」，花了大錢，只是「珠寶手工業」，不是電影「工業」。

　　美國的電影創意工業，如果是商業大製作，從頭到尾，都是以一門「工業」形式去運作。他們擁有制度系統，無論一個導演或監製有多大才氣或名氣，他總要接受「集體平衡」，重要的崗位包括發行、宣傳、攝影、演員、美指、特技、音樂等等，都會介入，而且他們都是專業有質素的，不斷的討論、提議、改良，影響監製和導演的決定。最後，取得共識和目標，決定了，個人也改不了，眾人一心，才會拍出一部各方面都具備完整（integral）和統一性（consistent）的電影。你看看經典的科技電影《阿凡達》（Avatar），便明白甚麼是完整和統一。

　　回頭看看我們自家人的《西遊伏妖篇》（Journey to the West: The Demons Strike Back），便感受到就算有人才、有資金（據說電影投資了 4 億）、有技術，但是沒有製作背後的制約和系統，沒有每一環產生的相互平衡作用，結果出來的效果，是個人主義，如兩個人在一起，則是兩個人的集體「個人主義」，結果仍是廣東話的「一忽忽」（即東一處、西一處），例如某場帶有徐克風格、某場帶有周星馳風格的「散沙」電影。

　　我離場時，香港觀眾說：「不好看」、「不再周星馳」、「很不徐克」……其實很可惜，今次有人才和資金，出來的，不是一

部我們期待的電影，投入了多少，也是「泥牛入海」。

東方人做創作，喜歡隨心隨意，「妙手得之」，他們要的，只是「eureka」（霎時靈感），這樣的做法，對中國電影業未來的工業化幫助不大，我們為甚麼常常看到華語爛片，因為在他們的創作發展過程中，不受牽制（當然，整個團隊集體「爛」，則神仙難救），結果出來的都是未經琢磨的東西。最近香港的舞台界也提出在創作期間，作品要先拿來給各個崗位互相調整、修正和統一大家的概念，大家要共榮共約，他們叫這做「工作室化」（co-workshopping）。

雖然周星馳和徐克已算大師級，但是都太個人化，所以《西遊伏妖篇》（至於故事，不用再提了：今次的新意是把唐僧師徒包裝成為「古代驅魔人」，驅趕白骨精、蜘蛛精等妖魔鬼怪，為民除害）有下列五大不足之處：

（1）演員選角錯誤──可能為了吸引年輕觀眾，於是找些廿來歲的年輕男女「小鮮肉」來演，他們毫無演技。不要看輕唐僧、孫悟空、沙僧、豬八戒的角色，前者是羅漢轉世，其他的是半人半獸，各有性格，絕非現在那一群「小鮮肉」可以演好的，現在，觀眾的感覺是看中學生在演話劇《神話天地》！

（2）角色的性格設計散亂──就算這些角色因為遷就周星馳的「無厘頭」風格，也應該在「無厘頭」的背後，擁有連貫和統一性，現在，電影裏的每個角色都好像患了「性格分裂」或「嚴重失憶」症，這一刻是這樣，下一刻可以變成另外一個人，例如唐僧本是非常害羞的，可是又會突然大跳「脫衣舞」。

（3）沒有劇情，東拼西湊──電影的劇情，沒有基本的「起承轉合」，它像電視台的「笑話節目」（gag show），一段段沒

有上下呼應，每節都可以獨立成事，互不相干，這段為了打，下段便是為了笑，再下一段為了觀眾感動，然後便來一場歌舞。

（4）過氣的粗俗──社會進步了，但是周星馳的劇本沒有進步，仍然停留在 80、90 年代的粗俗，當年大家會笑出來，在今天，已失去時代性，例如甚麼「春袋」（男性器官）、「仆街」（「去死吧」的意思）、「着草」（逃亡）、「打茄輪」（接吻）等等，除了沒有新意，更重要是今天的香港觀眾變得文明，聽到這些粗話，全場反應不大。

（5）「三毛」哲學化──大家看周星馳，很大程度是為了笑料；看徐克，主要是為了特技，真的不再需要那些甚麼「如果非要在這份愛上加一個期限的話，我希望是一萬年」的哲學。今次，電影又重施故技，說甚麼「有過執着，才能放下執着，有過牽掛，才能了無牽掛」、「世界上最難過的是情關」等等，觀眾聽了多次，失去感覺。

當然，影片也有它的優點，例如製作認真，美指細緻（除了設計極醜的「機器紅孩兒」），但是落力太重，讓電影看來像復活節的彩蛋或馬戲班的花車。至於特技場面，和蜘蛛精大戰的一場，是精彩可觀，其他的，只是一般般。

總括來說，電影很不統一，忽高忽低，忽雅忽俗，非常的黏貼感，這真的不是「無厘頭」這般簡單，而是開始「無睇頭」，華語電影繼續只是個人潑墨，恐怕有一天也會墨盡筆乾。如果導演和監製想利用龐大的資金，拍出荷里活式的大片，恐怕中國的電影要採納荷里活的那套系統化、制度化，才可以讓主創人員獲得其他電影專業崗位的優良意念，取長補短，平衡太強的個人意欲。統一化、完整化，我們的電影才會有國際的商業生機。

《合約男女》：要戒掉小資電影的十四點弊端

國內的男女小品電影，到了今天，我仍然懷念《非誠勿擾》（*If You Are the One*）第一集：好導演是馮小剛、好演員是葛優，道盡男女相睇結婚的千奇百怪事。

另一部是《中國合夥人》（*American Dreams in China*），講述三位同窗好友如何一起成長和創意，導演是陳可辛，演員是黃曉明、佟大為、鄧超。電影本來不錯，可惜，到了男主角事業成功，如何在美國人面前「光宗耀祖」後，便開始閉門造車、遠離現實，走了樣。

今次的電影《合約男女》（*Love Contractually*），更是矯情「離地」，極不好看！

國內近年流行所謂「小資愛情片」，我沒有在國內生活過，不知道國內中產的思想行為是否這樣誇張造作？

有國內朋友告訴我，國內他們的中產生活其實也不是這樣，只不過是電影滿足基層老百姓的「中產夢」，但我半信半疑，可能是電影的創作人力有不逮的藉口吧。最近，看到國內的某些電影票房走下坡，觀眾也似乎抗拒目前的電影狀況，我開始相信：觀眾其實與時並進，一天比一天有水平。取巧的劣片，真的要讓路。

中產背景的電影，最重要是「現實主義」，而不是目前的「夢幻主義」。大家看看日本的「中產」電影，美國的「中產」電影便知道，他們所寫的中產生活，是有血有肉的。

香港也拍不出好的「中產」電影，都是離地的，近年最精彩的是《志明與春嬌》（*Love in the Buff*），但那也只是「打工仔」和「打工妹」的愛情故事，並不中產或知識分子。也許在香港電影界，出身中產的導演亦不多，也反映香港社會的貧富懸殊。

《合約男女》主要是國內班底，只有男主角張孝全是台灣人，女主角鄭秀文是香港人，電影故事極為天方夜譚：葉瑾（鄭秀文飾演）為大公司女主管，因為對愛情失望，故此，公開招聘男人來捐精，給她生個小寶寶，低下層的速遞員肖博（張孝全飾演），誤打誤撞給她選中了，既要捐精，又要當她私人助理，還陪伴她去法國進行人工受孕和安胎待產，雖然女主角不接受這「捐精爸爸」，卻堅持他仍留在法國陪伴左右……

電影《合約男女》非常「幻象」，氣息奄奄，四分五裂。你問我：如何拍好一部中產為題材的電影，我也不知道，但是我只知道如果引用《合約男女》為例，如果國內要拍高水準的小資電影，下列的 14 點弊端必須戒除：

（1）請做好研調功課：捐精和受精者，都會經過醫院中介，而且雙方在不認識情況下進行，不會公告天下，假借招聘為名，叫各式男人在辦公室公開面試，繼而利誘「借種」。

（2）通常色情片，做愛鏡頭才會打「血紅」燈光的，一般愛情片，請不要這樣做，會破壞電影格調，像一部 AV 片。

（3）到了故事的重要關頭，請不要突然用上「快鏡頭」或「慢鏡頭」拍攝演員動作，那是 80 及 90 年代的港產片才會這樣做，絕對老土。

（4）中產男女小品有別於電視的胡鬧「青春偶像劇」，切忌隨便在畫面加上漫畫、可愛對白，或有「公仔」在屏幕跳蹦蹦，

非常礙眼。

（5）浪漫愛情的影像，真的不必要去法國（而且有些男女主角在法國的鏡頭，疑似後期加工），古堡、酒莊、沙灘、燈塔、看海、更加不必要，都是過時手法。這部電影還要華人主角講一些不標準的法文、唱法國歌、跳法國舞……現在的觀眾，真的不會覺得浪漫。

（6）故事中的「速遞員」，應該像真正的速遞員，可是電影裏的他，未能夠前後一致，突然間為了劇情所需，在表情、行為、動作上，男主角突然變得像一個充滿魅力和品味的文化人，喝紅酒、穿配襯極佳的西裝，像精神分裂。

（7）不要老是把外國人描述到好像大驚小怪的「鄉里」，外國人真的不笨，外國人更不會因為鄭秀文開古董單車來見面，就不用審批，就把買賣大合約給了她，這是「騙鬼吃豆腐」。

（8）鄭秀文因為張孝全宵夜吃了太多串燒，便逼他去診所灌腸排毒，這樣不合情理的東西，硬要加入電影，大家只會覺得幼稚。

（9）電影不是話劇，浪漫電影更不是舞台演出，請讓鏡頭「留白」，這是很重要的。《合約男女》太賣弄對白，甚麼事情都有「旁白」，更借故通過這些對白，來介紹一些新的科技或醫學知識，觀眾有興趣知道嗎？

（10）電影想要高貴，便應找一家星級的醫院來「高貴」，萬萬不能找一家酒店魚目混珠，然後找些臨記穿上藍衣服扮病人，觀眾不易被那「偽裝醫院」而騙到。

（11）法律上「父女」便是「父女」，不可能像在電影中，鄭秀文和父親簽一張協議，便可以斷絕父女關係，今天是民初時

代嗎？

（12）華人浪漫電影永遠要給女主角大開金口，在劇中拍一段 MV，唱出疑似浪漫主題曲，這是很殘舊的處理手法。

（13）真的受過教育的中產，處理事情多會淡淡然的，不會隨便大哭大叫的。

（14）拍中產愛情片，最重要是風格統一，不要忽然像胡鬧片、忽然像悲情戲。小資愛情電影，重視內涵和質感，本片不甘於寂寞、不甘於基本，於是沒血沒肉、不合人情、不合理性，如此種種都是今天華語電影的弊病。

大家看看獲得奧斯卡金像獎的小成本電影《情繫海邊之城》（*Manchester By The Sea*），便明白外國小品真的比我們的華語小品進步，更具人性和共鳴。香港及國內的電影可以用點誠意，用點常識，急起直追嗎？

《迷幻列車 2》：要質感蓋過墮落信息

在一些國家，如果電影帶有墮落信息，是一種罪行，於法於理都不容。

在香港，當一部拍得不像「電影」的大爛片，還加上意識不良，大家才唾罵，否則，若是影片還算有藝術成就，雖然它帶有墮落信息，香港觀眾是可以原諒的。我們的包容傳統，早於 1967 年的《畢業生》（*The Graduate*）已確立了，電影講一個老女人如何勾引女兒的男朋友，即她的準女婿。在當時保守的社會，大家可以封殺這電影，但是電影其他地方實在拍得太出色了，影片還紅了男星德斯汀荷夫曼（Dustin Hoffman）及民謠搖滾組合西門與嘉芬高（Simon & Garfunkel），故此，大家不單止接受，電影還賣個滿堂紅。

另一個本地例子是 1969 年，逝去大導演龍剛執導的《飛女正傳》（*Teddy Girls*）：蕭芳芳、薛家燕、孟莉都是「飛女」，她們一起逃獄為追殺一個仇人，可是失了手，反而誤殺了自己人。在當時保守的香港社會，大家都被《飛女正傳》女性暴力的內容所嚇驚，但是電影拍得太好了，拍出了人性，揭露了社會的實況，影片大賣。大家不會因為電影「黑暗」的一面，而去排斥這部好電影的其他成就。

今次，我們可以用同一角度來看公映中的《迷幻列車 2》（*T2 Trainspotting*），這部是原作 20 年後的續集，第一集的英國電影《迷幻列車》（*Trainspotting*）在 1996 年公映，當時的導演丹尼

波爾（Danny Boyle）今天已是大師級，而當時的演員伊雲麥葵格（Ewan McGregor），今天已是荷里活紅星。

《迷幻列車》是一部黑色幽默喜劇，故事講愛丁堡的一群吸毒的道友，在低下層的社區無惡不作，無毒不吸，影片的意識極為不良，主人翁的角色墮落、粗口爛舌，但是電影拍得「另類」和精緻；美學及創意的成績彪炳。內容愈墮落，觀眾愈喜歡，它被英國電影學會（British Film Institute）評為英國電影史上的十部最佳電影之一。

我去外國的電影中心或「潮店」，日本也好、美國也好，都見到有《迷幻列車》的電影海報售賣，它的海報差不多是當代普及文化的表表者，標記着 90 年代年輕人的失落和墮落，是社會學者必然研究的一部電影，也是藝術家研究「墮落美學」的一個必然經典作品。

二十年後，大導演 Danny Boyle，不知道是有感而發或是商業考慮，忽然再煮四兩，重拍經典的《迷幻列車》：導演、男、女主角都和我們一樣，長大二十年了，都變了中年叔叔、嬸嬸，還吸毒？還亂來？還殺人？當年的小粉絲，現在都成家立室，仔大女大，那會有共鳴？

Danny Boyle 好聰明，影片內的主人翁個個依然潦倒墮落，但是，隨着歲月，大家壞得來都變得「手下留情」，而且，故事說「壞人無好報」，這個反省的角度，又為影片挽回一批舊觀眾。

《迷幻列車 2》的故事是上一集的延續，法蘭科從獄中逃脫，要找出賣他的馬克報仇，另一同黨西門則靠做「龜公」勒索嫖客為生，而怕事的道友「屎霸」依然沉迷吸毒，人生萬念俱灰。在這時候，馬克回來愛丁堡，他因在外地離婚，身家輸光，故此，

希望三位舊友可以放下心結，其間連同妓女卡尼一起打劫，來一次「大茶飯」……這等故事，在很多亞洲國家，這電影一定被禁。但是，香港的自由、寬懷和包容，不是很可愛嗎？

雖然影片是關於「墮落」，但是《迷幻列車2》的藝術成就並不墮落，幻世代的美學，連荒涼的停車場也拍得那般美，迷幻景象、有型有格的剪接、叫人感動的小情節、美麗的回憶，一切一切，都是充份顯示 Danny Boyle 一流的導演功架，是「墮落電影」的藝術經典。而且在墮落背後，隱藏着一些生命的哲理，我記得的金句有：「人類今天的活動，已經減為躲在壓縮的數據」、「我們樂意選擇把自己吃早餐的情形，讓世界一些你不認識，他也不關心你的人看到」等等。

電影是用影像去講故事，沒有又長又悶的對白，更用音樂去震撼人心，用剪接來推動觀眾的情緒，這便是我們除了關注《迷幻列車2》墮落故事以外，要釋懷地向一部好的藝術電影致敬的理由。只要是一部優秀的電影，墮落的故事有時候又何必太緊張？

我最難忘的鏡頭是：大道友「屎霸」身在地上，而牆上反映的卻是另外一個在爬行的可憐黑影，寓意是那麼深遠。有時候，人生的矛盾就是這樣，吸毒者也可以反省。電影要教誨世人，有時候理論不必殺氣騰騰，如現在有些人攻擊最近的《美女與野獸》（*Beauty and the Beast*）一樣：男僕人對男主人流露一丁點兒的愛慕，便指控教壞小朋友。人，那可以生活在一個無菌無味的狀態？

《愛到世界盡頭》：要把握「慢片」之道

　　第 69 屆的康城影展，加拿大法語電影《愛到世界盡頭》（*It's Only The End of the World*）（*Juste la fin du monde*）出盡風頭，拿到評審團大獎；此外，還獲得凱薩獎最佳導演、最佳男主角和最佳剪接獎。

　　我見到是獲獎片，出於好奇，看了。

　　我們看電影，從普通觀眾到「電影精」，分三個階段：

　　（1）看電影是為了娛樂，嬉笑怒罵，滿足了，也就滿意；

　　（2）後來，看電影是為了它的故事，或旁邊的東西，例如美學、攝影、服裝、演員的演技等；

　　（3）到了「成精」的階段，明明別人說「悶」、說「不好看」的電影，自己卻看得津津有味，喜歡的理由，不再具體，說不出到底是為了它的劇本、還是配樂、或是燈光？總之，直覺喜歡便是喜歡，無形無相，你問我為了甚麼，我說：「欲辯已忘言。」想是出於一份直覺吧！

　　直覺和感覺怎可以變成一篇影評？對，只能寫出的也只是一份感覺，真的不需要長篇大論。

　　這部得獎電影的故事簡單得我也不好意思寫出來，而且，作為一部「藝術片」，它不會告訴觀眾故事的上文下理：路易（卡斯柏烏尼奧 Gaspard Ulliel 飾演）三十多歲，十二年前，不知道甚麼原因，他離家出走，留下媽媽（娜妲莉貝爾 Nathalie Baye 飾演）、哥哥（雲遜卡素 Vincent Cassel 飾演）、妹妹（蕾雅絲端

Léa Seydoux 飾演），突然，他快要離開人世（原因也沒有説明），他回到鄉下，和家人道別，電影集中描述他回家的短暫時光；一家人見面、聊天、煮飯、舊地重溫、舊仇新恨，有説不完的話題，展示出人與人之間的矛盾……

《愛到世界盡頭》故事沒有「劇情」，改編自 1990 年的同名舞台劇 *Juste la fin du monde*，故此，以對白為主，如果不喜歡看對白為主的電影，觀眾會絕對失望。

《愛到世界盡頭》是一部平實樸素的電影，沒有甚麼出色的攝影、配樂、美指、燈光等等的元素，有的只是糾纏逼人的對白和五位演員（包括演嫂嫂的瑪莉安歌迪娜 Marion Cotillard）的精彩演技，導演薩維杜蘭（Xavier Dolan）刻意地讓演員的演出成為全部電影的主打，戲中大部份的鏡頭，是以演員的「大頭近鏡」（close up）、細緻的表情轉化，作為吸引觀眾的手段。

戲中最特別是主人翁路易：整個「回鄉」故事由他帶動，他吸引人的地方是不多言，只是微笑，對於母兄妹間的譏諷和質問，都給他「一笑解恩仇」，他媽媽罵他：「你就是不説話，只是微笑！」男主角 Gaspard Ulliel （近期主演有 2014 年《聖羅蘭》[*Saint Laurent*]）高大溫文、英俊、從容自若，他的微笑如針如線，串起電影的一節節，欣然悦目。大的對比是他的媽媽、哥哥、妹妹，不知道甚麼原因 （電影也不再解釋），當他們見到久別回來的男主角後，內心多年來的壓抑和不滿，一一爆發出來，每句説話都是控訴，煞是好看。當中難忘的對白，有一句是「做人不要談企圖和想法，好好地活下去便是」；另一句是「浪費了光陰，又怎樣，路還要走下去」，叫人感動。

影片最美的一幕，是路易回到山下故居，看到一張舊床褥，

用手拍拍，微塵在藍色的空氣中飛揚，鏡頭拍得很美很美，觀眾真想藍色的塵粉飄到自己的臉上！

我有一個情意結，對「法語電影」特別加分，法國電影對人性的包容和豁達，特別教人回味。在法國電影裏，每個人都是「人」，不是一些奇情故事樣板。

很久沒有看電影這麼放肆輕鬆，不用腦袋，隨着心情看，我可以任性地攤在椅上，老子喜歡看這段，不喜歡看這段，不問理由，不用思考，更不用筆記要點，逐點分析。這部電影的「妙」，便是莫名其妙的「妙」，觀眾太快樂了。

太快樂，也許因為我的人生接受了如《愛到世界盡頭》的電影世界一樣：逝者已矣、逝者如斯……

《春嬌救志明》：要觀眾認同主角

　　看《春嬌救志明》（*Love Off the Cuff*），就是為了余文樂和楊千嬅的精彩演出，他們的默契，像真情侶一樣，在銀幕上，每一刻都發放火花。所以，我在 2010 年看《志明與春嬌》、2012 年看《春嬌與志明》，兩部作品，都感受到春嬌和志明的成長，也見到自己的改變。今次的故事，其實不用多提，主要是他們因誤會而分開，因愛情而復合。

　　對春嬌和志明的情意結，如我過去二十年，追看伊芬鶴基（Ethan Hawke）和茱莉蝶兒（Julie Delpy）作為一對情侶演出愛情的三部曲：1995 年的《情留半天》（*Before Sunrise*）、2004 年的《日落巴黎》（*Before Sunset*）、2013 年的《情約半生》（*Before Midnight*）。這對情侶變成我們觀眾二十年的好朋友，他們走過的愛情道路，所有離離合合，都是我們亦步亦趨，如好友般關心的。

　　志明和春嬌會和上述電影一樣，叫我們和他們渡過二十多年嗎？我不擔心，一定會。余文樂和楊千嬅的演出，已經完全溶入角色的世界，哈哈，余文樂有一天會變成「余志明」（志明英俊、活潑、創意、細心，唯一缺點是不肯承擔）；楊千嬅會變成「楊春嬌」（春嬌甜美、體貼、成熟、認真，唯一缺點是多疑）。觀眾愛他們，是因為已經忘記演員到底是誰，我們只是把這兩位經典演員，看作是現實生活存在的「志明」和「春嬌」，兩位疑似基層生活的港男港女。

不是嗎？例如余文樂「可愛」地如廁，楊千嬅會「甜甜」地說它臭臭；例如楊千嬅「可愛」地穿上護士制服誘惑余文樂，余文樂會「甜甜」地扮病人要她照顧；例如余文樂「可愛」地在街頭大唱「走音」歌，楊千嬅會「甜甜」答應嫁他……一切一切，觀眾和余、楊一起墮入了「志明」與「春嬌」的生活……他們喜，我們喜；他們悲，我們悲。如果要選舉華語電影近十年來，最出色的人物塑造，一定非「志明」與「春嬌」莫屬，當然，他們的生活其實並不現實……

　　不過，我最不喜歡是賣座影片的背後，還有那麼多的「商業計算」，這些「計算」以為幫助到電影，其實是傷害了這部可以更上一層樓的經典。從商業考慮來看，我們已成為「志明」與「春嬌」的不變追隨者，只要讓這兩個偶像自然、舒服、可愛、活潑、親切地演出他們的日常生活，我們已經看得眉飛色舞、如癡如醉，實在不需要那「以為打中，其實不中」的計算。例如：

　　（1）一群女角粗言穢語、賣弄豪情；

　　（2）影片開頭一段的國內鄉下小童大戰玩具黑熊；

　　（3）內地小妹妹來探望余文樂，要借他的精子來懷孕；

　　（4）失戀的音樂 MV 的「例牌」。

　　真相是觀眾都不是來看這些賣點，這些賣點太刻意討好觀眾的時候，觀眾反而不會「領情」呢！

　　《志明與春嬌》再拍下去，觀眾想看的絕對不是它的肥皂劇情（Melodrama），或是它電影中的「潮點」，例如空中瑜伽（普拉提〔Pilates〕）、達利（Dali）藝術擺設、電動滑板、「花臉」Mask，或是它的「港女」在吱吱喳喳（你看，春嬌與志明在電影裏已經戒了煙，已經不算很「港男」和「港女」，大家還是非常

認同角色）。《志明與春嬌》的真正好看處是它告訴我們在 2000 年代，原來曾經有過這樣的一對都市平凡男女，可可愛愛、美美麗麗戀愛過……

《喜歡‧你》：要明白大明星不是神丹

本來對《喜歡‧你》（*This Is Not What I Expected*）有期望，因為監製是陳可辛。這部電影的導演是許宏宇。

電影是國內都市愛情小品：金城武是有錢人，每年賺「350億美金」，他收購了一家酒店，酒店的小廚是周冬雨，她是紋身小女孩、沒有唸書、不漂亮、住在窮小區，率直可愛，但是竟然為了她，金城武放棄現狀，改變自己，投入這段看似不可能的愛情⋯⋯

這部電影不是大製作，除了金城武和周冬雨是「一線」，其餘的東西，有點「省錢」的跡象，許多地方見到因陋就簡，例如金城武和父親的家裏，像中產家庭多於賺數百億美金的富豪；此外，金城武沒有私人飛機接送；發生在倫敦的片段，也沒有實景拍攝。最敗筆是金城武作為一個百億富豪的完美主義者，竟然皮鞋底是黃黃和損蝕的。

國內的這些「獻給民工小女孩」的電影，沒有創作誠意，充滿着曲意逢迎的公式，今次在香港票房慘敗，好像只有數十萬進賬的《喜歡‧你》，展示了這些國內愛情片的公式端倪：

（1）金城武和周冬雨年紀相差接近二十年，有些影評人說是「一部父女戀」的電影。但是，這電影卻滿足了叔叔找「小囡囡」，小囡囡找「甜心老爹」的老百姓美夢；

（2）周冬雨樣子平凡，不起眼，而作為戲中人物，她是沒有唸書、在廚房打工、滿是紋身、家境不好、沒有錢打扮，男朋友

也嫌棄她，和她離離合合，也只是為了性的關係。這樣的角色，很明顯是滿足億億萬萬在工廠、小店、農田工作，生死都沒有人理睬一眼的小女孩一族，讓她們有快樂認同；

（3）相反，男主角金城武卻美好得叫人磨拳擦掌：他在西方國家出生、成長、受教育，泰語也懂，「高富帥」不單止，衣着超級有品味、生活豪華、聘用私人廚師、天天品嚐世界美食、全球飛來飛去、收購億計資產、而且守身如玉、做人有原則、不沾俗粉，是整潔完美主義者。他對周冬雨無緣無故地愛心爆棚，情根深種，這公式故意讓女觀眾以為投入在安徒生童話或天方夜譚，看得如癡如醉。

（4）主角要吃好西餐，包括名貴牛扒、阿根廷小菜、法國羊扒、紅酒、松露……更要天天這樣吃，才顯出身份地位；

（5）電影的配樂，更是英語歌曲。總之，要令觀眾沉醉在荷里活美麗愛情電影之中，可能國內觀眾也不懂歌者在唱甚麼，但這更讓他們心癢癢，羨慕這些西式生活；

（6）電影要充滿警世箴言，讓觀眾覺得除了娛樂外，智慧有所得着。這些金句，會如虎添翼，增加了電影的深度，例如在《喜歡・你》中：「時間是麵的最大敵人，這一秒的麵和下一秒的麵，根本就是完全不同的兩碗」、「特別醜和特別美都很特別，只有一般的醜才一般般」、「女人的真正自由是擁有錢」、「河豚雖然有毒，可是只有無知的人才會碰牠一口」、「做菜不是佔有別人的手段，應該是交流的好方法」……

（7）國內這些愛情片以為把電影節奏調快，鏡頭像音樂 MV 般閃跳，再加上些卡通特技，例如卡通人物突然從煮鍋裏跳出來，便會很「潮」，其實，愈花巧的電影，愈不耐看，只有活用基本

的電影手法，卻拍出充滿「戲味」的電影，才是我們心目中的高手所為。

故此，看國內電影，坐了 20 分鐘，只要看穿了上述的公式，便會相當「無癮」，感覺在等一部可看可不看、無關痛癢的電影完結。

演技方面，金城武和周冬雨的表現是上佳的。不過，周有時候過了火位，而且，周演這類角色，漸被「定型」，失去了新鮮感。金城武則出奇制勝，他以含蓄、幽默、流暢的小動作和表情，推動沉悶劇情的進展，最精彩的一幕，是他在派出所門口，以既害怕、又好奇的表情來盯着周冬雨。金城武避開了「硬滑稽」的手法，來提升整部電影的層次，絕對是一個魅力四射的男優。

我國是社會主義國家，而這部電影卻充滿着男尊女卑、商富工貧的階級主義，誰說中國電影不是愈來愈開放包容？我一面看，一面想起香港在 60 年代，也出產了大量這些「工廠妹萬歲」的電影（即在工廠工作的勞動階層婦女，夢想嫁入資本家的豪門），故此，原來社會的進化，很難「跳步」，總要經過一級級的階級變化軌跡。

《加勒比海盜：惡靈啟航》：
電影要有的想像空間

　　每當有《加勒比海盜》（*Pirates of the Caribbean*）的電影，我都到戲院「打卡」，轉眼間，做了十多年的隨從。今次的主題是《惡靈啟航》（*Pirates of the Caribbean: Dead Men Tell No Tales*）。

　　看這些娛樂特技片的心態便是找「娛樂」，因為不須花腦筋，故事不用大道理，看後不必記掛，看到有些影評還討論這些特技片「故事是否合理」、「演員演技是否有深度」，我「咳」的一聲笑出來。

　　今次的電影，把過去同系列電影的偶像盡出，雖然奧蘭多布魯（Orlando Bloom）和姬拉麗莉（Keira Knightley）都只是客串，但是他們作為情侶實在太襯了，不過，歲月無情，今次竟然要他們當小鮮肉男主角布蘭頓思懷茲（Brenton Thwaites）的爸爸媽媽。當然，電影亮點是我們極愛的超級「怪雞」偶像尊尼特普（Johnny Depp），沒有了他，誰會去看《加勒比海盜》？

　　今次的故事要介紹嗎？故事真的不重要：幽靈船長索萊莎（Captain Salazar）（由西班牙大星積維爾巴頓（Javier Bardem）飾演）要找積克船長（由尊尼特普飾演）復仇，而積克船長得到精通天文科學的奇女子 Carina 的協助，破解地圖「不解謎圖」的疑團，在「血月」（月亮變了血紅色）之時，找到寶物「戰戟」打敗幽靈船長，於是，可以拯救宇宙海洋，讓生靈不被塗炭……看這些電影

有一個好處，真的半粒字幕也不用追看。

所有荷里活電影的特技和打打殺殺，都是老樣子，便是「精密計算，施工一流」。我們觀眾平民哪會管它，因為今天看了，明天便忘記，反正後天又要再追尋這些簡單快樂，道理便是好像要吃「地獄拉麵」一樣。看這些行貨好片，我會留意哪些東西是具有新鮮創意的？今次我在電影中看到兩個位：第一，搶劫銀行保險箱，他們用多頭巨馬，把小鎮的整家銀行拉走，然後橫掃所有房子，真的拍得燦爛；第二，出動了枯骨的「幽靈大白鯊」去襲擊積克船長，刺激好玩。

看這些無聊但是有趣的特技片，最重要是想像空間。我不喜歡「太空片」，因為畫面太冷，背景是深黑色，而且由於缺乏地心吸力，演員永遠動作緩慢，在太空翻筋斗，許多情節發生在那狹細的太空艙，艙內已經細小不堪，還有一闡闡的電動門，把空間隔開，一天到晚開門關門，還加上數以千計的控制電腦屏幕，以為在股票行上班，煩死！

也不喜歡那些「雪山特技片」，場面枯燥，往往是白茫茫一大片，主角嘴角舐些假雪，跟着眾人寒冷發抖，個個穿得像一隻端午肥粽，打起來都不方便。就算雪崩場面也很單調，就像是白色的泥石流一樣而已。

更不要帶我們去甚麼「地心探險」和「盜墓迷城」，泥土顏色本來不討好，啡啡髒髒的，硬邦邦的，往往又加上可怕的蛇蟲鼠蟻和甚麼大蜈蚣在地底走來走去，跟着是黑黑暗暗的地洞，燈光往往靠一個火把，想起都昏昏欲睡。

今次是「加勒比海式」的特技片，想起都興奮，是真人版的《海底奇兵》（*Finding Nemo*）：因為海的形態像美女，水的視

覺效果婀娜多姿，水藍色的顏色層次又特別豐富，可以分開七、八、九種藍色。我獨愛粉藍色，像銅鑼灣小女孩的迷人眼影，而且，有海便有山，變化多端的山，是綠油油的， 還有還有：海連天、天載雲，天空更掛上太陽哥哥和月亮姐姐，更有「風雷電雲」的時候，它們和海洋的偉大互動場面。

我真的喜歡「海洋特技片」，當然，今次電影中的鬼賊仍是「爛身爛世」，沒有華衣美服，是有點倒胃口。但是，電影商也不是笨蛋：在電影中，總有一兩艘金碧輝煌，給古代有錢人開派對的「豪華船」，而壞人又喜歡綁架天姿國色的美女上了賊船，等待英雄來救美，眼睛總算吃到了冰淇淋……

花一百元買票入場的我等普羅大眾，對特技片的憧憬和希盼，唉，其實是很卑微的。

《瘋劫》：電影要重視細節

在社交場合見到 Ann（名導演許鞍華），總覺得她心神不定，思潮起伏，她説話很少，是天才不露相那種。

喜歡許鞍華的電影，跟隨了數十年。雖然她近來的電影不怎樣引起話題，但是，在我心目中，她是香港電影界數十年來的一位功臣。在 70 年末及 80 年代，香港冒起了一批受過高等教育的年輕導演，例如許鞍華、徐克、方育平、張婉婷等⋯⋯他們用新的思維、新的手法，把香港的電影起死回生，讓我們的電影雄霸了亞洲多年，這場電影運動，叫做「新浪潮」。最近十多年來，香港電影又趨沉寂，所以杜琪峯導演和我在大概十年前，在香港藝術發展局創立了「鮮浪潮」運動，用意是希望可以重振當年「新浪潮」的力量，方法是向全港的大學生挑選，找出好的人才，培養成為電影接班人。最近，這些「小朋友」都變成「大哥哥」，拍了如《一念無明》（*Mad World*）、《樹大招風》（*Trivisa*）、《點五步》（*Weeds on Fire*）等獲獎電影，這樣看來，香港電影在未來又有機會重拾生氣。

之前，位於鰂魚灣的香港電影資料館舉辦了一個活動，叫《再探新浪潮》（*Revisiting the New Wave*），他們重映了當年「新浪潮」導演的作品，這些珍貴的電影，其中很多作品在電視台或網上都看不到的。我挑選了許鞍華 1979 年的第一部劇情片《瘋劫》（*The Secret*）（修復版）來看。這是一部好像鬼片的謀殺奇情電影，精彩萬分，他們在修復菲林時，發現有些珍貴片段，原來在

1979 年是沒有放映的。故此，今次連同新的片段，電影長度由 85 加長至 90 分鐘，而修復版本，變成了 2017 年「首映版」。

《瘋劫》的故事改編自轟動一時的兇殺案：在 1970 年，西環香港大學附近的龍虎山，發生了一宗嚇人的雙屍命案，一對年輕的男女遭人殺害，裸掛在樹上，後來警方在山頭找到一個瘋子（電影中由徐少強飾演），控告他謀殺罪名成立，瘋子也死在獄中，但是後來女死者的朋友「爆料」，原來男女死者不是瘋子所殺⋯⋯

電影所說：和失明嫲嫲（黎灼灼飾演）相依為命，住在堅尼地城山坡舊唐樓的美少女紈紈（趙雅芝飾演），愛上英俊高大的醫生士卓（萬梓良飾演），而紈紈的對面樓，住了一個護士朋友，叫阿明（張艾嘉飾演）。有一天晚上，紈紈和士卓失蹤，後來，他們被發現掛屍在龍虎山，可憐的嫲嫲悲痛莫名，掛念孫女。在這時候，每天晚上，嫲嫲的家裏都鬧鬼，發覺紈紈回來，原來是尋找一件血紅色的外衣，和放外衣口袋裏的一份醫生報告，證實了紈紈原來懷孕。阿明不相信有鬼，決定要查明真相，卻發現了一個可怕的秘密，原來士卓除了紈紈外，還愛上一個住在澳門，患了肺癆的苦命舞女梅小姬，在士卓和紈紈死去當天，小姬來了香港找士卓，正當阿明猜測小姬才是殺人兇手，她特意跑去澳門追兇的時候，卻發現原來小姬在士卓和紈紈被殺當天，也同時死去⋯⋯

《瘋劫》的故事劇力萬鈞，因為編劇是當時紅極一時的才女陳韻文，著名電視劇《家變》的故事，也是她創作的。

《瘋劫》非常經典好看，有四個原因：

（1）電影不是平鋪直敍的，「新浪潮」就是帶來新意，故事

時空交錯、虛實交錯、有「倒敍」、有「閃回」（flashback）、節奏時快時慢，成功地描述出電影人物的不安、失陷和無助，讓觀眾以為自己也住進了那幢有鬼影的西環幽暗唐樓。

（2）電影的張力便是它的含蓄詭秘、耐人尋味，電影説故事時，往往是「欲言又止」，在70年代，這是新的手法，給了觀眾更大的想像空間，好像和張艾嘉一起查案。

（3）這部電影的攝影極美，我們不要忘記，當時是使用菲林的年代，待菲林沖曬了出來，才知道效果的。有人這樣介紹：「鍾志文凌厲的影機運動，遊走於西環唐樓和荒野、澳門和香港、日與夜、明與暗、新與舊、視覺上的強烈對比，扣連着人物的不安心理」，這個看法是全對的，觀賞《瘋劫》便是在享受一件超時空的攝影藝術品。

（4）最後，便是電影對社會關心的一份情懷，香港生活的細節描寫，如錦上添花，和它故事的精彩，上下角力，觀眾廁所也不上。許鞍華帶着女性的敏感度，帶出許多70年代社會的生活趣味，例如路邊叫賣「衣裳竹」、有人叫「磨鉸剪鏟刀」、「菲林曬相店」內的可愛小孩子、街上的「熟食手推車」，這些一切一切，隨着社會的發展，都消失了，我們這些過去的生活片段，竟然在《瘋劫》內重現，絕對不能錯過回味。

《瘋劫》還有另類 bonus，電影裏你可以看到紅星的「青春版」（當時的趙雅芝「潮爆」地穿上白色的短襪，配上高跟鞋，走路時婀娜性感，美得像一朵玫瑰花），除了三位男女主角外，曾江（飾演警察）、林子祥（飾演醫生）竟然出現，真是驚喜，當然，還有一大群已經逝世的優秀演員，例如王萊、曾楚霖等等。

我大膽説句，《瘋劫》是任何人要認識港產片的 20 部必看的

影片之一，在今次「首映會」中，很多居港的外國人也來湊湊熱鬧。片畢，掌聲不絕為 Ann Hui 和「新浪潮」致敬。

政府的「香港電影資料館」對香港的文化貢獻良多，它把影片保存及修復、儲藏香港電影的文獻、舉辦電影文化講座和展覽、出版書刊、專題研究、戲服的搜集、還有還有，才 45 元一張門票的電影會。

政府的工作既有意義，也成就了香港文化的發展。

《嫲煩家族2》：商界要支持電影作為文化力量

日本名導演山田洋次最近的幾部電影《東京家族》（*Tokyo Family*）、《嫲煩家族》（*What a Wonder Family*）、《嫲煩家族2》（*What a Wonder Family 2*），都是以他愛用的優秀演員為班底，然後，以溫馨、幽默、輕鬆的手法，帶來「不和諧」家庭如何和諧的正面信息；故此《嫲煩家族2》絕對是一部讓全家大小可以一起看，一面笑，一面「眼濕濕」的動人電影。

不管從另一層面，我們對日本這個國家有多不快，但是從文化教育來説，我們是佩服這個國家的：他們國民普遍教育水平高，人的行為有起碼的修養，大家相處，有基本的禮貌，就如在《嫲煩家族2》中，師奶阿婆出發到北歐看極光前，竟然會開會研讀相關的文學名著。

日本這國家最叫人欣賞的地方，是大財團賺了錢後，自覺有道德責任投資文化藝術，他們當然不是為了賺更多的錢。而且，更知道蝕錢的機會更大，但是，他們明白文化傳承、文化人才的培育、文化信息的傳播，對一個國家和民族的興衰，實在是太重要。故此，小量的金錢投入，賺來國家的文化軟實力，相當值得。每年，我們都看到日本的各類公司，大家「夾份」投資有文化質素的電影。

回顧香港，叫財團投資文化藝術，回應一般都是：「上市公司做蝕本生意，如何向股東交代？」、「香港只是做生意的城市，我們不懂攪甚麼文化？」、「香港人多喜歡吃喝玩樂，文化東西

也不會被欣賞」、「文化投資可以保證有 10% 回報？否則，我們很難交代」……所以，香港人一面鬧自己的電影是「爛片」，一面在袖手旁觀。財經作家胡孟青寫得對：「如洪水是力量，資金就是影響力。」要發展文化事業，第一步便要「商界有心人」，把賺進的數億，撥出數百萬來，本着「蝕掉」的心理，以做社會公益的態度，投資文化產業。當然，不要以「黃賭毒匪」的電影為主流，應該每年出品一兩部，正正派派，具有文化水平的香港電影，才是功德無量！

《嘛煩家族 2》便是多家機構合作的製作，還得到當地文化藝術振興費補助，讓「英雄有用武之地」的好電影，它集合一流的台前幕後精英，連作曲，都出動到音樂大師久石讓（Joe Hisaishi），日本的男神妻夫木聰，也只是擔當兒子的配角。

電影的故事骨幹是「處境喜劇」（situational comedy）：七十多歲的老爸爸，趁老婆去北歐旅行，弄出三件「大鑊」的事情：搭上小餐廳的徐娘、撞車、帶他數十年沒見的中學同學回家過夜（這男人生意失敗、妻離子散、逃避債主、當了地盤老工）。這麼一來，你叫老爸爸一家上下，如何吞得下這口氣？於是，霸氣的大哥哥、怕事的大嫂、勢利的二姐、膽小的二姐夫、不知所措的三弟、勇敢的三弟婦，加上兩個頑皮的小孫子，急忙召開會議，如何解決「危險老人」帶來的家庭危機。

在這部精彩的電影，我看到的兩個字，便是「分寸」，台前幕後各個崗位，都是不慍不火、有分有寸，到了自己的亮位，便盡情發揮，到了別人的光點，便協助同仁發光發亮，顯露了日本人的團結精神。

現今世代，都講「全球一體化」，於是，國與國之間，文化

互通交流，好的地方是人類享受多元文化（multi-culturalism），壞的地方是文化變成戰場，汰弱留強，文化同化（cultural assimilation）是香港這彈丸之地將會面臨的挑戰，強勢文化會取代弱勢文化。香港是開放型的文化定位，我們可以自由接收美國、歐洲、日本、韓國、國內、台灣以至印度和泰國的文化食糧，唉，如果香港的商界依然執迷不悔，不把小部份資金投向文化藝術的經營，當本地文化一步步被侵蝕，本地經濟利益的定位，可以在其他地方的競爭下，獨善其身嗎？

《鄧寇克大行動》：要把娛樂和藝術共存

跟「Miss Chan Chan」陳潔靈的經理人 Dora 聊天，她問：「看你如何評價大導演 Christopher Nolan（基斯杜化路蘭）自編自導的《鄧寇克大行動》（*Dunkirk*）？不容易吧！」

真的不容易，有些電影就像剛落地的小娃娃，有些人說他的樣子像爸爸，另一些說像媽媽，特別路蘭是這類導演，他總想把商業和藝術融在每一部電影裏，不過兩類觀眾的落點不一樣，你問觀眾《鄧寇克大行動》好不好看，一半會說好看，另一半說不好看。

《鄧寇克大行動》是一部沒有「故事」的電影，距離傳統故事的所謂「起承轉合」很遠，像影片中的所謂主角，未有提及名字和職銜的，比比皆是，它也沒有一般戰爭片的高潮迭起，鏡頭來來回回，也只是談兩件事情：士兵如何坐船撤回英國、空軍如何沿途護航。許多場面重複，有點拖長來做的感覺。至於拍攝手法，好像在看一部紀錄片，片中有三類英雄：士兵、戰機機師、民間船隊。他們努力營救各人，可憐有一位救人的小兵哥主角，在片中連多一句的對白都沒有。目前，影評人反應分開兩派，展開生死大決鬥，有些愛死《鄧寇克大行動》，有些則狠狠地批評電影的不濟。我個人不喜歡這一部刻意造作，效果卻又「唔湯唔水」的電影，我曾經因為《潛行凶間》（*Inception*）很喜歡路蘭，但是，他的風格太可預計了，對我來說已漸漸失去了新鮮感。

故事關於二戰期間，在 1940 年 5 月，約三十多萬英、法等盟

軍，從法國鄧寇克（Dunkirk）海邊以海路撤軍，橫渡英倫海峽，退走英國。在這歷史事件被表揚的，除了英國船艦和戰機之外，便是七百多艘民間的漁船、貨船、遊艇等，他們放開生死，只求救回士兵，充份表現出英國人的英勇情操。導演路蘭本身是英國人，他到鄧寇克實地取景，還以當年的戰機型號「Spitfires」作空中戰鬥拍攝。演員方面，除了起用湯赫迪（Tom Hardy）等長期合作的明星，還選了青春偶像歌手哈利史泰斯（Harry Styles）等，不過，電影只是一般而非超級大製作！

我在猜想，開攝製會議時，路蘭會不會這樣說：「我要拍一部戰爭片，但是我不要千軍萬馬、血流成河，大家記得要場面克制，因為我不想隨俗。」但同時他又這樣說：「我要拍一部藝術片，我已找來名家 Hoyte Van Hoytema 為我攝影，猛人 Hans Zimmer 為我配樂，但是，我要照顧市場需要，電影要充滿『感動位』，例如愛國、勇敢、恐戰的崩潰情緒等等，我的重點是『大戰爭、小人物』，史詩內要見人性小章……」於是，壞便壞在這兩個「但是」，這些「但是」攪到電影「兩頭唔到岸」。

電影滿足不了商業和藝術兩種不同對象（除了路蘭的忠心粉絲），喜歡殘酷慘烈場面的，最怕拿它和 1998 年《雷霆救兵》（Saving Private Ryan）比較，那部戰爭片講諾曼第登陸戰，真的「啖啖肉」，打完一場又打另一場，看到喜歡戰爭片的觀眾血液沸騰。而喜歡藝術和人性電影的觀眾，則覺得《鄧寇克大行動》好不過 1993 年的《舒特拉的名單》（Schindler's List），這部轟動一時的電影講二戰時猶太人逃難，以黑白的色調、復古的手法來拍攝，大家還記得在黑白世界裏的紅衣小女孩，挑起觀眾心底的萬千激動？所以《鄧寇克大行動》的攝影和音樂，以至那些例

牌的「戰爭小故事」，都是意料之內，不足以叫觀眾拍掌動容。而且，現今很多導演拍人性故事，一般已懂得「含蓄隱晦」。故此，路蘭的抽離手法，絕不新鮮，當遊艇船主看到身邊的人死去，仍然故意冷靜，觀眾也不會覺得這是甚麼特別的感人手法。

拍戰爭片這一類戲，如果「熱拍」（即大場面、大動作），則商業會成功，如果是「冷拍」（即大時代，小人物），則切忌以戰爭大片為宣傳吸引觀眾入場，最後他們失望而回。不知道今次的錯配，是路蘭自己犯錯，還是電影公司的市場策略錯誤？我離開戲院，除了對配樂有點留戀外，沒有帶走半絲的深刻印象。

話得說回來，凡有導演想拍一部藝術和娛樂兼備的電影，我是極力支持的，因為要娛樂和藝術在一部電影共存，是非常困難的挑戰。

如要兩者共存，我有兩個看法：要拍有藝術成份的電影，便不要處處作商業考慮，是會有嚴重「干擾」的。如要顧及票房收益，也只能在影片的籌備之前先研判「這個題材或拍攝手法會不會太另類，觀眾不接受？」這便足夠了。商業元素只能是大方向，不能在電影中處處逢迎着墨。第二，如是拍商業片，又想得到「藝術」的稱許，則適宜藝術成份如調味料，加一點點便剛剛好，如果藝術東西加了太多刻意，很容易變成造作。

不過，理論歸理論，實踐起來，走樣是正常的。

《出貓特攻隊》：電影要的年輕元素

泰國青春電影《出貓特攻隊》（*Bad Genius*）在香港一出爐，便大賣，成為票房冠軍；聽說這部電影在泰國紅到不得了，首兩星期的票房已 1 億泰銖。

片中，主角兩男兩女都是小鮮肉、小百合，青春可人；泰國多華人，許多來自我的同鄉潮州，雖然叫泰國人，其實是華裔。片中的阿蓮（Chutimon） 和阿賓（Chanon），都是單眼皮、黃皮膚，如果不開口，猶同祖同宗，他們都是偶像派，絕對可以用來攻打中、日、韓市場。韓風近年已露出疲態，下一浪會否是「泰風」？

年輕導演 Nattawut Poonpiriya，只有三十多歲，拍廣告和電視劇出身，樣子有點像我們香港導演黃修平。

看這部電影的時候，使我想起荷里活電影系列《非常盜》（*Now You See Me*），它講的是一群年輕人如何利用魔術來騙財犯罪，《出貓特攻隊》的故事、風格、節奏，都有着《非常盜》的影子。太陽之下無新事，創作過程中，靈感往往來自過去的經驗，只要不是抄襲，便可接受。

《出貓特攻隊》的題材新鮮，雖然有點不正派，但是反正是「博君一笑」，創作是自由的：父親只是小教員的阿蓮憑着優異成績考入名校，與另一高才生阿賓成為星級模範生。在一次校內考試，阿蓮同情心起，「出貓」幫助好友，誰知惹來一大群同班富二代出錢請她出貓，阿蓮想賺錢助父應付名校的高昂雜費，於

是「出貓生意」愈做愈大，這些出貓方法，創意非凡，精彩刺激；這時候阿蓮把心一橫，邀請阿賓合作，決心把「出貓生意」衝出海外，針對國際性考試，第一站是悉尼……

這部電影頗長，超過兩小時，但是我作為老手觀眾，未沉悶過半刻，電影從片頭的製作公司招牌（名稱是 Gross Domestic Happiness）到片尾的工作人員名單，一絲不苟，充滿創意，這些「心機」，都不只是花錢便可以換回來。反觀我們的香港電影，到了電影故事以外的細節，都求求其其，毫無「睇頭」，問題是出於導演的態度和誠意。

做出創意，方法不難，但過程最痛苦。創作人會問兩條問題：關於這點，應該用甚麼表達方法，可以與眾不同？而這個方法是否最有效果？換句話說，導演不要有「理所當然」的壞習慣：理所當然的故事、音樂、服裝、燈光……那便會悶死觀眾。

《出貓特攻隊》內藏許多創意心機：例如他們覺得女主角既然是唸書天才，不如描寫她是左撇子的。當年輕人討論學費的沉重負擔，銀幕上出現大量 Graphics，把一大堆數字變成計算表，活潑得意。學生出貓，利用帶入試場的鉛筆的 bar code，原來 bar code 代表了 A、B、C、D。年輕人在後樓梯內聊天，導演安排在不同樓層、不同角度取鏡，製造出一幅好美的圖案。女主角站在機場外，攝影師不只在機場外面拍，其中一個鏡頭，是從機場裏面，影向外面，女主角迷惘在等候，表達那一刻驀然孤單的感覺……

導演 Nattawut 是拍廣告片出身，拍廣告片的導演，只要避免拍出來的東西像音樂 MV，則拍製廣告片是很好的訓練。台灣的好導演鍾孟宏（他導演許冠文主演的黑色喜劇《一路順風》

〔*Godspeed*〕） 也是拍廣告出身的，廣告片要求嚴謹和準確的細節，這些元素，對於一部好電影太重要了！

創作人的創意來源有兩種：第一種是打「天才波」，腦袋想到哪裏便創到哪裏，從來不做資料搜集，但是哪裏有這麼多「順手拈來」的靈感？第二類是勤力學生，天天觀察身邊事物，多看電影、新聞、書刊和多聽音樂，不斷做筆記，不斷改良意念，到了有機會一展所長，便用心整理這堆好材料。

年輕人，如要做創意工作，記得看《出貓特攻隊》，記得做上述的第二類人！

《打死不離三父女》：外國電影要賣的因素

　　在香港，《打死不離三父女》（*Dangal*）公映，我好奇，趕去看，想研究為何這部電影在國內大賣，聽説票房有 13 億元人民幣，絕對驚人！而且，我是男主角阿米爾罕（Aamir Khan）的粉絲，他演出的投入和認真，無人能及。

　　終於看了電影，覺得好是好看，確為上乘之作，不過，票房在國內這樣驚人，真的是超乎預料，因為勵志「運動片」的格式其實差不多：運動員努力和吃苦，克服一個又一個的困難，而他身邊的人往往有三類：精神上給他愛和鼓勵的；技術上給他指導的；最後是和他比拼或會陷害他的壞人。所以，我曾和一些年輕導演説，如果沒有經驗，最好拍「運動片」，因為有公式可尋，走樣的風險比較低（香港的年輕人電影《點五步》（*Weeds on Fire*）便是）。

　　2015 年，我們香港林超賢導演也拍了一部單車運動片，叫《破風》（*To The Fore*），彭于晏和陳家樂主演，電影當然沒有《打死不離三父女》拍得好，但是水準之作，為何當時的票房會和《打死不離三父女》差天共地？是否真的中了廣東話那句：「同人唔同命，同遮唔同柄」？而且，今次還是印度大勝香港同胞呢！

　　《打死不離三父女》的故事非常簡單，根據真人真事改編：鄉下人瑪哈維培養 2 個小女兒吉塔和芭碧塔從小便打摔跤，兩個女兒不負父親所託，大女兒成為摔跤冠軍，為國爭光，為印度女性出了一口烏氣。

整部電影，方方面面都出色，挑不到大骨頭，唯一可以負評的，是電影只是「例牌地」和「商業地」地出色，不知道這是否缺點呢？不過，電影始終要娛樂大眾，想賺錢也非罪過。

　　電影的故事和對白相當感人，很多場都叫觀眾熱淚湧流，最感人的那場，是女兒吉塔哭着打電話給父親賠個不是，最後父女和好如初。演員也非常優秀，除了「印度劉德華」阿米爾罕如常地演技精湛，其他演員，位位的演出都絲絲入扣。而影片的歌曲動聽悅耳、鼓動人心，推動劇情，居功不小，最喜歡是電影主題曲，每次唱到「Dangal Dangal」，我便想學印度語，一起興奮高唱。本片的攝影更是貨真價實，小村、稻田、黃沙、市販，都拍得美不勝收，看到印度有不少山明水秀的好地方。

　　我還是深深不忿，為何一部印度電影會這樣在內地瘋狂大賣，看看你是否同意我的「馬後炮」？

　　第一，可能是多了一批以往很少進電影院的農民觀眾，而他們數目可觀。國家開放初時，我很喜歡內地電影，因為許多都是關於農民和基層的故事，後來繁榮了，湧現出大量「商業娛樂」片，大家爭先恐後地模仿荷里活，拍小資產的愛情生活片，電影人說：「因為觀眾愛追夢，鄉下人想做城市人。」從今次票房成功的《打死不離三父女》來看，這些電影人過於自信，才誤判觀眾，其實有更多內地觀眾和我一樣，想了解農民如何生活？如何面對人生？那些自以為懂得製造「夢工場」糖果的電影人，由得他們錯下去吧。《打死不離三父女》感人好看的地方，是共通的人性，是農村父親無論怎樣生活困難（連買雞肉給女兒吃的錢都不夠），都要培養兩個女兒成才，而在困難的環境下，一家人仍然相親相愛。我真的希望今天的電影人，能夠思考自己對國家和社會的責任，

多拍一些「以人為本」的好題材，你看，這些題材不是沒有國內的票房。

第二，印度和中國都是處於貧富懸殊的社會狀態，「逐夢成功」引起最大的共鳴。香港人是幸福的，地方小，機會多，許多工作是找上門的。我曾往南京一家大學演講，有位學生和我說：「李老師，內地有十三億人，人才眾多，如果沒有運氣，作為一個農民子弟，這一輩了只好平淡地過活。」今次《打死不離三父女》電影中，正正給予內地大多數基層人民，一個正面的夢：只要努力，不斷加油，每個人的夢想，都會成真；中國人總是「望子成龍」，今次這部勵志電影，正告訴大家，窮人都有翻身日，大家豈能不高興，一起去電影院捧場。

第三，經過十多年的「新電影」教育，內地的觀眾水平確確實實提高了，這也要歸功某些內地的影評人，他們的電影分析，非常有水準，而且毫不留情地指出哪些是爛片，在這群 KOL 帶領下，大眾懂得挑選好的電影來看。而且，電影看得多，內地觀眾的視野也逐漸擴闊，外國的電影，只要有水準，大家也開始接受，不再分華語或非華語電影，這是國民文化水平的一個大躍進，值得鼓掌。

「知恥近乎勇」，內地的電影人再不要以為只要幕後班底有名氣，加上一班幕前的男女小鮮肉，便可以魚目混珍珠把爛片混過去。請業界不要再躲在「藏春閣」，以後頂天立地，憑着一股創作的良心，讓中國電影有人性、有價值，可以輸出外地，成為文化軟實力，成為國際交流的好禮物，我們的電影不再是自己人關起門來開 party，我們必須在未來，拍些如《Dangal》的優秀電影來出口，讓中國的電影賺到外匯，也贏得口碑。

《黑白迷宮》：要找起死回生的配角

好的演員，可以顛倒眾生，在一部電影裏魅力四射，個多小時內，不斷發電。

想想多少個好演員，叫我們永難忘記：《人海孤鴻》（The Orphan）裏的李小龍、《胭脂扣》（Rouge）裏的梅艷芳、《秋天的童話》（An Autumn's Tale）裏的周潤發、《阮玲玉》（Center Stage）裏的張曼玉……還有還有，大家記得《92黑玫瑰對黑玫瑰》（Legendary La Rose Noir），三位優秀演員黃韻詩、馮寶寶、梁家輝叫人拍爛手掌的演技。

有時候，劇本不濟，導演平凡，但是好的演員可以把一部電影起死回生，周星馳便是一個好例子，許多他的電影，本來不好看，但是，當周星馳出現在銀幕上，大家便着了迷，周星馳的一顰一笑都是賞心悅目的。

最近的港產片《黑白迷宮》（Colour of The Game）便是類似的例子，它的導演是闞家偉、編劇是王晶，電影的故事原本老土得可怕：飾演社團大佬劉兆銘的妻子給另一江湖大佬（李子雄飾演）的兒子羅拔強姦了，劉於是指示頭目（林雪飾演）找殺手（任達華飾演）追殺羅拔，任找了「沙煲兄弟」張兆輝、陳小春、梁烈唯、伍允龍一起合作，刺殺目標，但是，每次都有人通風，給羅拔逃脫，同時，警隊的黃德斌早已種下「一枝針」在任達華的身旁，故此，任達華的行動，更加身陷險境。

如果你看電影是為了好故事，或它的其他技術優點，則可以

放棄《黑白迷宮》，因為電影的其他方面，實在平凡，而能夠帶動觀眾投入，忠心耿耿觀看電影，甚至洗手間也不願意上的，是眾多演員的雷霆萬鈞的演出，這群好演員的表情、語氣、動作、節奏，力挽狂瀾；他們演出自然，極生活化，生活化背後有着精雕細琢，把角色 360 度呈現出來。

有位演員朋友告訴我：「其實，許多好演員都想在電影裏有出色的演出，可惜遇到兩類差勁導演，第一類是自己也不知道要甚麼？每場的重心在哪裏？他説了一大堆，也是空空洞洞的。第二類是『行貨』導演，這些導演的水平不高，任何的新鮮嘗試，他懶得動腦筋，只是要求我們做出一些觀眾看到厭倦的 A 或 B 的『套餐』表情，我們演完後，也覺得難為情。例如演一個失去太太的男人，導演便會説：『一定要哭，還要哭出眼淚，否則觀眾感受不到你的傷痛』；但是在生活中，最高層次的痛苦是哭不出眼淚，當自己提出一個特別的新想法，導演總會説『大家都咁演啦！』，非常沒趣。」

我猜在《黑白迷宮》中，導演一定很有追求，而且非常包容，他給了很多空間，讓演員自己揣摩角色，用最「神髓」的一面來把角色立體化，當然，大前提是選對了演員，才有這種化學作用：劉兆銘飾演一個「佛口蛇心」的社團把手，仁慈的語氣，卻包藏了惡毒的陰險；李子雄演活了一個笑臉迎人的「撈家佬」，整天嘻嘻哈哈，但是嘴臉一收，雙目便露出兇相；林雪演活了一個「為兩餐甚麼都願意」的黑社會小人物，每天誠惶誠恐，以嘴巴來騙人混飯吃；任達華是殺手小隊的頭目，他既邪亦正，殺人如麻，但是堅持江湖道義，故此每天掙扎，到底孰對孰錯，他是整部電影的靈魂，演技不慍不火，從平靜裏演出激盪，真的是一個「影

帝」級的好演員；張兆輝戲份不多，但是他一出現，便把觀眾的目光鎖住，他對黑社會意興闌珊，只是為了一筆錢救活家人，於是，再去殺人，無奈和擔心，浮現在他的每一個表情；陳小春簡直是整部電影的 comic relief，當然，他扮演自己駕輕就熟的「古惑仔」，陳小春沒有交出「行貨」，他加進了大量心思，一句話、一步路，都把角色活潑起來；梁烈唯也是叫人眼前一亮的好演員，他演出一個剛入「社團」，比陳小春次一級的「小混混」，由於他沒有實力，故此，天天營營役役，虛張聲勢，梁的演出極為精彩。

其實，伍允龍和黃德斌演的「正氣」人物，表現也相當結實，沒有半點甩漏，但是，太多好演員在前面，他們也只好乖乖的做後面的綠葉。

內地許多演員，他們的演技屬於「學院派」，每每看得出那些演技理論在指導着面部表情，而香港演員的好處是「紅褲子」出身，演技是從個人的生活提煉出來的，自然舒服地演活一個有血、有肉、有美麗和哀愁的角色。

《黑白迷宮》的票房只有數萬元一天，太可憐了，對電影非常不公平，也浪費了一大班好演員的優異演出，是時候香港電影界檢討是否仍然鍾情槍戰片，因為觀眾看得太多，真的累了，而一流演員的好演技，也白白地浪費……

又一山人《冇照跳》（*Dance Goes On*）：好電影要激動觀眾情緒

　　著名藝術家又一山人（黃炳培）由視覺藝術跳到電影藝術的世界，今次得到城市當代舞蹈團（CCDC，即 City Contemporary Dance Company）的支持，美夢成真，形式是紀錄片，講述香港三位頂尖的舞者：梅卓燕、伍宇烈、邢亮的內心世界。

　　電影好玩的地方，是從導演拋出「冇照跳」三個字之後，三位受訪藝術家，可以自由提出電影內容，並與山人展開互動對話：梅卓燕帶着她的物件，在香港已變遷的地方即興起舞；伍宇烈常常教別人跳舞，今次他倒想別人教他跳舞；邢亮想通過跳舞，帶出他對社會運動以至宗教的看法。

　　問又一山人為甚麼拍這部電影？他說：「香港回歸已經二十年，當年的國家領導人，有這一番話『馬照跑，舞照跳，香港生活方式不變』。過了二十年，我想通過舞者的內心世界，看看香港的改變；三位藝術家分別道出香港生活和自己生命的改變，他們的結論是：不管甚麼改變，一個人仍然可以把握光陰、用正面包容的態度，繼續尋夢……」明白了，電影不是「舞照跳」，而是「冇照跳」，意思是當一個舞者甚麼都「冇」的時候，還是可以樂觀地把舞跳下去！年輕、傍徨、沮喪的你，又何必放棄呢？

　　電影叫人心潮澎湃激動的地方，不單是三位藝術家的智慧，而同樣感動我們的，是他們一場又一場的精彩舞蹈演出，有些在 studio 跳、有些在中環大會堂跳、有些在鬧市跳、有些在山野跳……最孤

詭的一幕是邢亮只是躲在一個座位看台的空間舞動身體，回想過去，觀眾卻感同身受，靈魂飛到 2014 年 9 月政府總部前面的告士打道……

我最愛的三場舞，除了上述邢亮的一幕，還有梅卓燕只是拿着一張椅，在中環結志街肉店前面的大街大巷，旁若無人的舞起來，嚇得街坊目瞪口呆，以為來了一個怪人。還有，伍宇烈和一個相識 50 年的修士在教堂內起舞，修士一面跳，一面教他手語，而最驚心動魄的，是最後修士揭破自己的身份，到底他和伍宇烈有着甚麼關係？

又一山人告訴我，拍攝的時候，舞者是沒有音樂伴跳的，他們果然是高人。音樂是後來補上的，由龔志成操刀，曲韻溫暖人心，至於劇力萬鈞的剪接，由沈頌賢負責，充滿「藝感」的攝影還有梁祐暢的一同參與，美術指導當然是又一山人。最欣賞影片結尾對維多利亞海港的捕捉，和平常的印象不一樣，它像一幅幅的城市水墨畫。總之，電影的每個細節，都花了心思，所以，期望這部紀錄片會參加外國的影展（為甚麼香港電影金像獎不設「最佳紀錄片」的獎項？），為香港爭光！有些電影不好看，因為沒有在細節上雕琢。《冇照跳》好看之處，是因為電影每分每寸，都看到山高水險的苦心，正如伍宇烈在電影中説過一句：「藝術？藝術便是在細節上的改進，例如舞者的手掌要伸直到底，而是否手指伸直了，便算做到？當然不是，因為觀眾坐在台下，會有視差的，所以拇指要斜斜地放，觀眾才覺得你的手掌拉直！」你看，藝術家對完美多執着，這便是他們和一般人的分別。

這部舞蹈電影，有一點非常有趣：伍宇烈是「香港仔」，在本地出生、成長及海外習舞；梅卓燕是「一半一半」香港人，因

為她十多歲才坐火車從廣州到尖沙咀；而邢亮則是「新移民」，廣東話都不靈光。所以，他們的人生觀重點，都不一樣：伍宇烈非常重視人，特別是人和人的真正溝通；梅卓燕說自己一天到晚在外地演出，她最懷念的卻是地方，特別是她來到香港，和父母同住的灣仔區（有一幕，她在灣仔修頓球場的觀眾席跳來跳去，表情豐富，動作美妙，將會成為經典）；而邢亮的重頭戲，則是談人生哲理和社會議題。

有些電影，當我走出戲院，會忘記得一乾二淨，有些電影如《冇照跳》，叫我回味無窮，可惜太短了。仍然惦記邢亮在電影的一段自白，大概是這樣：「我們看事情，不要只是從自己的眼睛看，要嘗試從別人的眼睛看，這不是出於倫理道德的需要，而是為了自己的人生，別人的眼睛是一扇窗，當你通過別人的想法，打開更多窗戶，會看到人生和事物的更多可能……」我們看香港的政局，有沒有這樣的胸襟？

《情謎梵高》：情節要捉對重點所在

偉大的畫家梵高（Vincent van Gogh）（1853-1890）是我的神，我的偶像。在日光下，他外冷內熱；在月光下，他溫柔憂鬱。

認識他，是因為小時候，老師教我們唱 Don McLean 的《Vincent》（又叫 Starry Starry Night），當時她說：「這首歌是歌頌梵高，他是一個印象派的畫家，患了精神病，割掉自己的耳朵，有一天，吞槍自殺了……」事實當然不是這般簡單。不過，對於在那些年，彈結他、唱民歌的我們，任何「英年早逝」的反叛英雄，都是「型爆」的。梵高在近代人追捧下，終於和莫奈（Claude Monet）齊名，今時今日更超越了其他印象派畫家如 Edgar Degas、Auguste Renoir、Paul Cézanne 等，成為販夫走卒都懂得掛在嘴邊，名垂不朽的畫家。

以往，在藝術市場，印象派的畫，一枝獨秀，現在給「古靈精怪」（香港印象派油畫名師林鳴崗一定會這樣說）的「當代藝術派」分了秋色。但是，梵高仍然屹立不倒，他的九百多幅油畫，成為世界級富豪爭相購買，「看門口」的必屬佳品。但諷刺的是，梵高潦倒一生，未曾享受過自己畫作的榮耀和財富，而《紅色葡萄園》（The Red Vineyard）更是梵高生前唯一賣出的油畫作品。

看了《情謎梵高》（*Loving Vincent*）。開場的十五分鐘，讚嘆畫工的精密美麗，過百的畫師，花了數年的時間，一幅幅的用心手繪。結尾時，英國才女 Lianne La Havas 唱出新版《Vincent》，又是另一首神曲，她用了一種詭異沉沉，卻充滿神聖的風格，唱

出了梵高悲慘的一生。除了以上這兩點，《情謎梵高》並不算太好看，主要是導演落點失誤，捉錯用神。

影片開拍前，導演可能在想：如果用真人來演出《情謎梵高》，是很平凡的伎倆，而且，觀眾未能投入到印象派的畫風，包括它的筆觸的誇顯、光影的強烈變化，把生活中平凡的景物如田野、天空、池塘變成生花妙筆。於是，導演決定把電影變作一部藝術動畫片，帶觀眾走入梵高油畫的世界。這個出發點本來是好的，可是，在個多小時的電影裏，每一個鏡頭有成千上百的五彩筆觸，像無數毛蟲聚在一起，同時蠕動，對於我來說，眼睛非常吃力，要多次閉目養神，才可以應付銀幕上那些閃動的線條。

跟着，導演可能又擔心：如果只是平鋪直述梵高的一生，觀眾會失去興趣（這是致命的錯誤判斷，任何「人」的故事，哪管多平凡，只要劇情「起承轉合」做得好，帶動到觀眾的情緒，電影便會好看，你看經典電影《阿甘正傳》（*Forrest Gump*），便明白這道理）。於是，導演想出另一條妙計，把電影變成偵探故事，誓要查出梵高死亡的真相，可惜這次絕對捉錯用神，因為聽到大部份觀眾都說，他們只想了解梵高的一生，和他的藝術故事。所以，梵高之死，到底是自殺？給惡棍槍殺？還是被主診醫生棄救致死？通通應視為「支線」，現在卻把「支線」變成主線，觀眾被逼看着梵高好友的兒子，東奔西訪，疲於追查，他查出：梵高的弟弟死去了、醫生的女兒和梵高關係親密、警長找不到兇案手槍、另一位醫生說梵高是被人謀殺的……這大藝術家到底如何死？只是「甜品」支線，決不可變為「主菜」，查案小夥子喧賓奪主變成主角，觀眾不禁問：為何要買票來看這不知名的「福爾摩斯」來查案！

當然，因為查案，我們也可以略略知道小時候，梵高被父母輕視，他在巴黎流浪的日子，他如何受到排斥等等。但是，這些枝節，只是輕輕帶過，觀眾如何「夠喉」呢？

　　整部電影，「妹仔大過主人婆」，看完，觀眾對梵高的思想和感情，還是模糊。不過，仍然要向《情謎梵高》電影工作人員致謝：他們充滿理想和誠意，工作認真和投入，才出到這部非常難得的藝術動畫片。

　　香港生活緊張，我們很多人都有某程度的精神毛病，所以進入梵高的精神世界，並不困難。來，大家一起唱「But I could have told you Vincent, this world was never meant for one as beautiful as you!」

《東方快車謀殺案》：華語娛樂片要達到的水平

　　香港朋友說，在國內，六類電影都不好拍：第一，敏感題材。第二，科幻片，因為技術還未到。第三，鬼片，因為鼓吹迷信。第四，內容太專業的電影（美國可以拍金融、醫學、太空科學電影），內地觀眾是尋找娛樂，誰想研究學術。第五，歌舞片，國家仍然未出到一些能歌擅舞的演員。第六，另類片（例如藝術片），因為大家覺得要買票入場，當然不會看這些「亂雜子」。

　　既然眾多電影不能拍，餘下的空間，為何不好好的、認真的拍一部如西方的《東方快車謀殺案》（*Murder on the Orient Express*）的大眾娛樂電影：題材正派、演員精彩、製作一流、娛樂豐富。我在香港看的時候，還全院爆滿呢！

　　英國的名女作家 Agatha Christie（1890-1976）留了很多傳世的偵探小說，《東方快車謀殺案》是其中的表表者。在 1974 年，改編成為電影，演員有 Albert Finney、Lauren Bacall、Ingrid Bergman、Sean Connery 等。那時候，年紀太小，在新蒲崗麗宮戲院看過「二輪」放映，但是印象已模糊。

　　今次看新版本的《東方快車謀殺案》，我眉飛色舞，洗手間也不去，怕錯失任何片段，影響我測出誰是兇手？

　　故事發生在 1935 年，結構簡單，但是情節複雜，因為人物眾多，要攬清楚誰是誰，也花了一段時間：比利時著名偵探柏賀從土耳其坐火車「東方快車號」往倫敦，有一個藝術古董商維切特向他求救，說有人要殺死他，結果當天晚上，維切特被人殺死。

當時雪崩，火車出軌，兇手不可能逃脫，應該還在火車上，那麼，誰是兇手呢？珠光寶氣的老貴婦？她怪怪的女僕人？神秘的男醫生？古董商的「蠱惑」助手？不顯眼的車務員？假扮工程系教授的德國人？年輕爵爺和他的風情太太？憂鬱的女傳教士？純情少女德本琳？

最初，柏賀以為破案容易，如在「海邊玩小迷藏」，他估計是維切特的助手；後來，逐一查問各人之後，發覺位位都可能是殺人犯，而能夠協助柏賀破案的環境證據不多，只有維切特身上的十多處刀傷、一套和服、一支煙斗擦、一粒制服鈕和一個壓碎了的手錶⋯⋯

雪崩令車廂翻側，把柏賀的摯愛嘉芙蓮的相片也弄壞了，他欲哭無淚，禱告遠方的她能夠協助破案。結果發現維切特涉及多年前的一宗「撕票案」，於是，破案的工作，得到一線曙光。最後，柏賀知道誰是真兇，原來維切特的惡行，令到兇手的人生被毀，陷於憤怒和痛苦中。柏賀不禁懷疑：把殺人者繩之於法，是最正義的處理方法嗎？如不是，又可以怎樣解決？

《東方快車謀殺案》的演員眾多，位位都是巨星，出場已是戲，如 Kenneth Branagh、Penélope Cruz、Willem Dafoe、Judi Dench、Johnny Depp 等，觀眾的一張戲票，絕對超值。

大家去釣蝦場，花兩個小時，一個蝦場只給你釣到一隻隻小小的牡丹蝦，而另一個蝦場卻給你釣到十數斤的對蝦，你會去哪處？荷里活的商業電影，優良處是貨真價實，如：《東方快車謀殺案》，節奏明快，編、導、演、音樂、攝影、美指異常出色，影片豐富多姿、懷舊浪漫，畫面還送上各地漂亮的風景和名山大川，加上列車內的華衣美服、美酒佳餚，觀眾看得心花怒放。

這電影的故事是很「處境」（situational）的：即一群人，關連在一起，「鐵籠困獸」鬥，務要把一件危機事情解決。在內地，也有好的 situational 電影，我想起馮小剛的《天下無賊》（*A World Without Thieves*）：一個民工坐火車，把打工的積蓄六萬元帶回家鄉，但引起竊賊垂涎，在旅程中，想把他的錢盜走。我又想起好友莊文強的《聽風者》（*The Silent War*）：在國亂時代，一群地下工作者碰在一起「心戰」，鬥個你死我活。兩部都是非常好看的電影。

　　中國人拍好電影，不是沒有能力，只是態度和專業問題。我們的電影再發展下去，要戒除三個毛病，第一，不要「打茅波」，馬馬虎虎矇騙觀眾；第二，不要因陋就簡，沒有預算的電影，也可以拍得很認真出色；第三，切勿把觀眾看作白痴的肥羊，隨便餵我們吃不合理的垃圾！

《血觀音》：要如何拍「女人鬥法」片

　　如果我是投資者，有人送來《血觀音》（*The Bold, the Corrupt and the Beautiful*）的劇本：是一群女人演的戲，關於70、80年代台灣的政治鬥爭驚悚片，中間帶出一個家族三代之間的恩怨情仇，而且，除了惠英紅，沒有賣座的卡士，更加上劇情曲折離奇，難以入信。我會問：「為甚麼要拍？看看電視，內地的《甄嬛傳》和香港的《金枝慾孽》，不是已經和《血觀音》一脈相承，觀眾要看，為甚麼不看電視劇？」對方答：「第一，我們要相信拍《女朋友。男朋友》（*GF*BF*）的導演楊雅喆，這個導演一直走下來的路，都顯示他極具才氣。第二，我們相信惠英紅這超級影后，她多年來獲獎無數，一定可以演活戲內棠夫人這個『最毒婦人心』的角色。」果然，上述兩點都對了，影片還爆紅了一個「小鮮女」演員文淇，她拿了金馬獎最佳女配角，此外，電影還獲得三個大獎：觀眾票選最佳影片、最佳劇情片和最佳女主角。

　　看《血觀音》時，甚麼都不重要，只要看到惠英紅「影后中的影后」的演技，已值回票價。她外表美麗、優雅、慈祥，一天到晚焚香誦經，背後卻殺人不見血。沒有誇張的表情，一顰一笑，都藏了沾滿毒藥的刀，演出精彩！

　　故事是這樣：在當年，台灣的政治黑幕中，大官背後的太太和情婦扮演重要的角色，她們是許多不可告人「黑金」交易的幕後推手、收賄疏通的白手套。惠英紅表面是一個買賣古董的仁慈

貴婦，其實心狠手辣，利用女兒和孫女去做勾當，專吃政治「大茶飯」，可是，其中一個大官突然遭遇滅門之禍。於是，警方調查陰森的棠家三口，弄到三母女不和，最後一個死去，一個想死未能死，一個終生抱憾……

坦白說，對於這些「女人鬥爭戲」，我並不熱衷，《血觀音》雖然美麗好看，攝影、美指、音樂等等，都非常出色，但是劇本和藝術的突破性不足，只是一部好看的 60 年代《詩禮傳家》或 70 年代《朱門怨》而已。有人說，導演的信息是「最恐怖的不是眼前的刑罰」，而是「無愛的未來」，不過，電影未見有這麼深刻的溝通語言。但是，《血觀音》片中的女演員位位魅力非凡，個個演技一流，她們在喝茶、吃點心、說東家長、西家短的時候，暗中頒下閻王令，白白害死無辜的生命。她們毒辣可怕，像餵不飽的野鬼「姥姥」。

當然，影片道出的所謂「女人政治鬥爭」，都只靠三言兩語，極不真實。例如上層社會的人，只會把女兒嫁入權貴之家，作為政治魚餌，但如要利用女色，外面大量供應，不必用漂亮女兒當作娼妓這般低招？政治壞人，個個都是老狐狸，他們夥拍一個人之前，先掌握對方的「黑材料」，當被出賣時，可以威脅對方，打個平手，哪會像電影裏的官員笨蛋無奈？

拍這些「女人」勾心鬥角的電影，找女性導演拍出來的，角度清一色，變成「婆娘戲」，最好找一個了解女人心態的男導演。所以，太 man 的杜琪峯拍《單身男女》（*Don't Go Breaking My Heart*）、太正派的李安拍《色戒》（*Lust, Caution*），都拍不出那脂粉味道。相反，有些導演，最明女人心，如關錦鵬的《阮玲玉》（*Center Stage*）、林奕華的舞台劇《賈寶玉》（*Awakening*）、

甘國亮的《神奇兩女俠》（*Wonder Women*），當群鶯亂舞時，煞是好看。

而且，這些女人電影，一定要找到一個神級女演員帶領，大家才可以鬥演技。但是，出色的演技，原來要來自真實生活的體驗。惠英紅說：「小時候，家裏很窮，我要在灣仔紅燈區販賣東西過活，見慣風浪，見慣人生。」所以，聰明的女孩子，你寧願嫁入豪門，做個笨笨的幸福婦，還是像惠英紅這般的一流演員，要經歷過人生的甜酸苦辣，才找到輝煌的事業呢？

此外，這些電影以女性觀眾為主，當然要拍到賞心悅目，穿插華衣美服，誰想看幾個母夜叉在互扯頭髮？還有，女主角和女配角皆能言善道、表面溫婉嫻淑，但內藏殺機。這樣，女人「鬥法」，才有看頭。最好有人被鬥死或鬥至體無完膚，觀眾才看得咬牙切齒。最後，男人可以無酒肉，女人不可以無愛情，在這些電影中，女人為了愛情，就算上天無路，入地無門，哪管焦頭爛額，都在所不惜。有了上述元素，成功的女人「鬥法」片，才算功德圓滿，完美句號。

《英倫對決》：電影要有英雄

　　十多二十年前了，我為香港有線電視擔任電影法律顧問，他們找吳京拍電影，吳京當年在香港發展，並不如意。那時中國電影市場未成熟，內地一線藝人都要來香港找機會。誰想到今天，吳京變成中國人的電影英雄？

　　那時，成龍已是國際影壇的大哥，電影中的英雄人物。我們跑去中東、印度、土耳其等國家，路上的人和我們中國人搭訕，一開口便是：「You are Jackie Chan.」年紀大的，會說：「I like Bruce Lee」（即李小龍），年輕的，則會叫「Jet Li」（即李連杰）。李小龍走了，李連杰退休，只留下成龍，他有錢、有地位，但是真心的喜歡電影，結束了香港的公司運作，專心在內地發展，還精力充沛地東奔西跑，是影壇的異數。

　　香港現在有些人不喜歡成龍，有些因為他的「政見」，有些因為他的私生活。成龍最近的電影，像中了毒咒，在香港都不賣座，真的難以想像：在 70 年代，成龍拍了袁和平執導的《醉拳》（*Drunken Master*），隨即大紅，後來的《龍少爺》（*Dragon Lord*）和《警察故事》（*Police Story*）系列，都賣個滿堂紅，甚至他去荷里活，拍了電影《紅番區》（*Rumble in the Bronx*），在全世界及香港都大受歡迎。成龍在電影界的級別，比起誰都高，就算當時的紅星如周潤發、張國榮，都沒有一個如成龍這般被各地推崇，他是真正的國際級港星！

　　歲月催人，近來，成龍再不可以如年輕般「生猛」，他要

慢慢轉型，改拍一些比較「靜態」的動作片，而他也樂意以一個長者的身份，在電影出現。例如今次的《英倫對決》（*The Foreigner*），他演一個老爸爸，擺明車馬，是六十多歲。

《英倫對決》的劇本根據 Stephen Leather 1992 年的小說《The Chinaman》改編。電影故事細膩、情節豐富、節奏明快，是成龍近期的佳作。成龍飾演的老關是廣西人，去了越南，再移居到英國。逃難時，兩個女兒被海盜姦殺，太太在分娩細女阿凡時死掉，留下老關和阿凡相依為命。可惜，有一次，老關和女兒開車，在 Knightsbridge 附近，遇到炸彈恐襲，女兒慘死。老關失去唯一親人，他痛苦、迷惘、歇斯底里（成龍的眼神演出十分精彩，而且，不施妝粉，演活了一個可憐的老爸爸）。但是，老關相信有一個政客叫連恩（前占士邦 Pierce Brosnan 飾演），應該知道內情。故此，老關不惜「以暴易暴」向連恩挑戰，迫使他說出誰是殺女兒的真兇？可是，在老關鍥而不捨地追蹤下，發覺連恩其實也身陷險境。於是，他決定不靠連恩，用自己的方法，去追殺恐怖分子……

這部警匪片緊張刺激，一幕乘勝追擊下一幕，精彩好看。而且，除了娛樂，還有警世信息，它說：政客和恐怖分子是蛇的兩端，你想通過一端找出另外一端，結果，你可能在兩端都被咬死！

電影《英倫對決》中英國的街道和氛圍，令我回味對倫敦的回憶：烏烏的天空、冷冷的氣溫、古老的街燈、紅磚的小屋、濕滑的石路、傳統的店舖……我的腦子飛回青春的二十來歲，Gloucester 區街角的綠色酒吧尚在嗎？真想喝杯 Guinness 或 Saligo Ale，然後倒頭大睡……

影片唯一的矛盾，是既然老關又老又頹，走路蹣跚，為何後

來和恐怖分子火併時，會突然龍精虎猛，非常「砌」得，有點不可信。

電影世界中的英雄有兩種：一種是「大」的，如大英雄、大梟雄，另外一種是「小」的，即小人物變成小英雄，外語片中，如《洛奇》（*Rocky*）的史泰龍（Sylvester Stallone）、《虎膽龍威》（*Die Hard*）布斯韋利士（Bruce Willis），港產片有《唐山大兄》（*The Big Boss*）的李小龍、《功夫》（*Kung Fu Hustle*）的周星馳。

吳京在《戰狼2》（*Wolf Warrior II*）是「大」英雄，因為有整個國家支持他去非洲某國拯救人質，他代表着億計人民的熱血，槍械數千枝、軍火數萬噸，一天到晚可以開火轟炸，當然容易做英雄。而在《英倫對決》中，成龍只是個小市民，赤手空拳，為女報仇，除去恐怖分子後，還差點也被暗殺，飲恨而終。你問我：我們這等草野小民，當然敬重「小英雄」！小英雄比大英雄更難成事，故此，做到小英雄，更難能可貴。

成龍是大明星，他竟然願意扮個又老又醜的「倫敦唐人街伯伯」，從小人物，化作小英雄，這般勵志、這般英武，能不舉手致敬。我們香港的成龍，比起吳京，其實更加英雄！可惜，在現實中，成龍從許多人心目中過去的大英雄，貶為今天的小人物，那是多麼叫人感慨。

佛口蛇心《大佛普拉斯》：小本電影要有特色

　　香港的高官上任的第一天，便引爆一場政治角力。似覺得，站在道德的高地和墮到低地同樣容易，如同坐上湖南張家界的「百龍天梯」，立刻快上快落。普通人攀不上高地，也不甘跌落低谷，他們徘徊在山腰，困惑地思考和掙扎着每一步的道德取向。

　　有感而發，是因為看了一部好電影叫《大佛普拉斯》（*The Great Buddha+*）。

　　香港電影人常說：「市場小，沒有預算，所以拍不出好電影。」胡說？內地的電影市場大，又有多少部優質電影。相反，台灣市場不大，每年總有幾部令華人感到驕傲的極級電影。

　　橫掃多項金馬獎的黑白電影《大佛普拉斯》，情節精彩、演技精彩、手法精彩。電影怪誕攪笑，背後卻是一行行的血淚：為甚麼社會愈富有，低端人口愈困苦？算我偏心，我極度喜歡這部電影，視它為台灣近十年來，最優秀和最具創意的電影作品。

　　佛像工廠老保安員菜埔（莊益增飾演）和中年拾荒者肚財（陳竹昇飾演），同是台灣社會的低端人口，衣衫襤褸，落魄猥瑣，每天做牛做馬，也討不到一碗像樣的飯，屬於病倒在路邊，也不會惹人留意的那種。偶然一天，他們發覺工廠黃老闆（戴立忍飾演）的汽車安裝了「高端科技」，原來是一個 car cam，他們打開了行駛錄像儀，看到老闆和不同女人的「車震」過程，對於這兩個窮途潦倒的人來說，觀看老闆的私生活，成了他們晚上吃完飯盒的最佳娛樂。可是，有一天，他們發覺 car cam 攝錄了一宗

謀殺暴行，受害者是老闆的舊相好，由於這兩個窮措大的好奇，真相一步步被揭發，但隨着工廠內大佛金像的完工，他倆殺身之期也就愈近⋯⋯

導演黃信堯故意用黑白來拍攝這部電影，因為「有錢人的世界是彩色，窮人的世界是黑白的」，窮人穿的Ｔ恤，也是免費的宣傳紀念品。而窮人葬禮奏出的《Auld Lang Syne》，也是走音「甩漏」的。窮人安分守己，得快樂時且快樂；富人「敢賭人所不敢賭，幹人所不敢幹」，財富於是滾滾來。窮人拜佛，只敢求平安；富人拜佛，謀求更多的財富。

有些電影，你一次都不想看；有些電影，你看兩三次，才發現它的細緻用心。《大佛普拉斯》的微妙手法是「偷窺」：兩位主角偷窺老闆，導演的抵死旁白顯示他也在偷窺這兩個小人物，而觀眾坐在椅上，卻同時偷窺三者的行為。在《大佛普拉斯》，導演拿着妙筆，生動地描繪出低下層生活的蒼涼無奈，卻又處處充滿黑色幽默，例如菜埔買不起水果，只能把一幅水果掛畫放在牆上；又例如肚財把爛房子佈置像太空船，還放了一個拾回來的洋娃娃，讓他幻想着有美相伴的太空夢。

黃信堯是紀錄片導演出身，他關注社會基層的生活，影片雖然充滿荒誕風格，但流露着導演對窮人的關愛，任何香港人還有半點憐憫心的，一定會被電影的人道精神所感動。

看完電影，誰還敢不怕窮：沒有基本物資、沒有精神生活，飯菜涼了，只能用打火機回溫，生病也沒有錢看醫生，朋友跑光光，走投無路，只好哄騙窮朋友的錢，可惜，明天生活依舊茫茫然⋯⋯

但是，另一邊廂的台灣，卻有一批人，如電影中佛像工廠的

黃老闆，和他身邊的一班「善信」，他們有錢、有勢，表面善心、信佛、捐獻鑄像，其實是官商勾結。佛法大會，本來是普渡眾生，卻變成罪惡的溫床。嘴巴唸着「我佛慈悲」，卻是歹毒心腸。大佛金像，也只是複製出來的工藝品，沒有無邊法力，讓社會變得更美好。這群壞人的特點，便是「佛口蛇心」。

《大佛普拉斯》所描述的台灣社會，放諸在今天的香港，何嘗不可以等量齊觀？

在香港，有些人經常誇耀 GDP 的增長，但是在貧富嚴重不均的社會，又有多少 GDP 可以跌進窮人的口袋？有人教訓窮人：「窮不是命運，只要努力工作，天天加班，便可以脫貧。」有人說：「貧窮是富貴的推動力。」更有人涼薄開玩笑：「慢慢讓年老低端人口消失，明天會更好。」一個生意人唬大家：「到了我們撤資，你們香港人只會更窮。」

我的小時候，即 60、70 年代，常常聽到三句關於「人心」的說話，掛在香港人嘴邊，用來反躬自省，就是：「將心比己」、「問心吧」、「這件事過不到我良心這一關」。

今天，換了滿街「佛口蛇心」的偽君子：他們嘴邊說關心貧苦大眾，內裏卻反對任何福利、勞工、醫療、房屋、稅務的改善措施。政圈中、商界中、社會中，「豉油撈飯，整色整水」的好戲演員比比皆是，他們天天假仁假義，佛口蛇心。

要做「佛口蛇心」的雙面人，其實非常容易，有多難？首先，虛情假意，放低良心。第二，所有事情，以自己的私利為大前提。第三永遠不要開罪別人，說話口是心非，討好眾生。第四，對人下刀時，要心狠手辣。最後，一言一行，永遠假裝站在道德和關愛的高地，娓娓而談，為自己的臉上貼金。其實，「佛口蛇心」

的人，只是不用坐牢的道德罪犯。

那麼，為甚麼香港仍殘留着有一群真君子？其實他們對於「佛口蛇心」，「非不能也，實不為也」，而捨易取難，是因為他們做人有底線，有羞恥之心。如果説香港人要珍惜的核心價值，恐怕是我們所看不見，但是正在逐漸消失中的良心和道德力量，以至一群生活在你我他，仍然有原則的老百姓。

真心希望讀者可以看到這部十年來難得一見、苦心經營的社會良知好電影，對你一定有所啟發。

www.cosmosbooks.com.hk

書　　名　佬文青的藝述

作　　者　李偉民

責任編輯　王穎嫻

美術編輯　郭志民

出　　版　天地圖書有限公司

　　　　　香港皇后大道東109-115號

　　　　　智群商業中心15字樓（總寫字樓）

　　　　　電話：2528 3671　傳真：2865 2609

　　　　　香港灣仔莊士敦道30號地庫 / 1樓（門市部）

　　　　　電話：2865 0708　傳真：2861 1541

印　　刷　亨泰印刷有限公司

　　　　　柴灣利眾街27號德景工業大廈10字樓

　　　　　電話：2896 3687　傳真：2558 1902

發　　行　香港聯合書刊物流有限公司

　　　　　香港新界大埔汀麗路36號中華商務印刷大廈3樓

　　　　　電話：2150 2100　傳真：2407 3062

出版日期　2018年7月 / 初版